〈淸代〉

鄧石如書法 〈篆書〉

月刊 書藝文人畵 法帖시리즈 07 등석여서법

研民 裵敬奭 編著

月刊 書藝文人畵

■ 등석여(鄧石如)에 대하여

등석여(鄧石如 1743~1805년)는 청(淸)의 서예가, 전각가, 화가로서 그의 원래 이름은 염(琰)이었는데, 인종(仁宗)의 휘(諱)를 피하여, 자(字)인 석여(石如)를 고쳐 사용했다. 이후엔 완백(頑伯)으로 또 다시 완백(完白)으로 호를 삼았는데, 또 다른 호(號)로는 고완자(古浣子), 완도인(頑道人), 급유도인(笈游道人), 완백산인(完白山人), 봉수어장(鳳水漁長), 용산초장(龍山樵長) 등을 사용했다. 회녕(懷寧, 지금의 안휘성(安徽省)) 사람이다.

그의 부친의 이름은 일지(一枝)요, 호는 목재(木齋)였는데, 널리 학문에 능통하였고, 서예와 전각에도 조예가 깊은 인물이었다.

그는 9세때 부친을 따라 서숙에 가서 학업을 시작했으나 지독한 가난 때문에 학업을 이어갈 수 없어 일년만에 그만두고 친구들이 공부할 때 그는 나무를 하거나 장사를 하며 생계를 책임지고 동생들을 돌봐야 했다. 그 틈틈이에도 그는 어른들께 도움을 청하여 혼자서 학업을 이어나갔다. 서예와 금석문, 전각 등에 큰 관심을 가지고 있었기에 예술 세계에 눈을 뜨려고 몸부림치며 학문에도 매진하여 스스로 학문을 깨쳐서 문자를 가르치는 교사가 될 수 있었는데 이마저도 얼마후 그만두게 된다. 그 뒤 조부를 따라서 공부를 하기 위해 수주(壽州)를 가게 된다. 이때부터 작품을 팔아서 생계를 이어가기도 하는데, 그 사이 서예가였던 양헌(梁巘)에게 재능을 인정받게 되어, 이후 강녕(江寧)의 매류(梅鏐)에게 소개되었는데, 여기서 진(秦), 한(漢)이래의 금석 명문을 보고 크게 눈을 뜨게 되고 여기서 8년간을 공부하여 더 높은 수준으로 진일보한다.

매류는 당시 강남(江南)에서 매우 명망높은 귀족가문으로 진귀한 고전과 자료를 많이 소장하고 있었기에 여기서 주야로 탐독하며 체계적인 서예와 전각의 기틀을 잡게 된다. 이때 대량의 비석과 종정문을 보면서 엄청난 임모를 하게 된다.

32세때까지 수주에서 글을 가르치기도 하며 또 순리서원(循理書院)을 세워 전각을 가르치며 소전의 진수를 완전히 체득하는데, 배움을 어느정도 이룬 뒤 40세 경에는 전국을 돌아다니면서 글씨와 전각을 하면서 생계를 이어갔다.

흡현(歙縣)에서 48세때에 상서(尚書)였던 조문식(曹文植)을 따라 북경(北京)에 갔는데 호남 호북지역의 호광총독(湖廣總督)이었던 필원(畢沅)의 막부에서 3년간 생활한다. 당시에 유명한 서예가였던 옹방강(翁方綱) 같은 이들은 그의 글씨를 철저히 배격했고 서권기(書卷氣)가 없고 저급한 장인의 글이라고 비난했지만, 그는 이를 무시하고 자기의 길을 걸어갔다. 이때 필원은 그를 매우 아끼고 흠모했으며, 그가 고향으로 돌아갈 때는 자금과 경비를 넉넉히 주었기에 이 돈으로 고향의 밭을 사고, 집을 짓고 선생을 고용하여 자식들도 교육시키게 된다. 당시 같이 교유하던 서법가인 유문청(劉文淸)과 장혜언(張惠言)과 감상가였던 육석웅(陸錫熊)은 그의 작품을 보고 크게 놀라며 평가하기를 "천수백년간에 이런 작품은 없었다"고 극찬하고서 그를 높이 평가하였다. 그가 52세 되는 해에 무창(武昌)을 거쳐 고향으로 돌아와서 집을 짓고 철연산방(鐵硯山房)이

란 현판을 걸로 서예작품 연구와 전각에도 힘썼다. 그리고 돈을 들여 고향 사람들을 구제하고, 가난해서 장사조차 지내지 못하는 이들을 물심양면으로 도왔다. 그는 늘 초립(草笠)을 쓰고 지팡이를 짚고서 흰수염을 길게 휘날리면서 소박하고 빈천하게 살았다. 그러나 그 늠름함은 보통이들과는 달랐다. 차분하고 침착하면서도 사색을 즐겨하여 여기저기 틈날 때마다 여행을 즐겨하였다. 가는 곳마다 유명한 인물들을 만나서 고인들이 쓰거나 남긴 석비(石碑)의 문구를 토론하고 연구하였다. 고향에서 그는 인생의 쓰라린 고통과 가난을 잊고 자주 진강(鎭江), 남경(南京), 양주(楊州), 상주(常州), 소주(蘇州), 항주(抗州) 등을 유람하였고, 죽기 전에는 태산(泰山)에 올라 친구들과 서예술을 토론하기도 하였다. 60세때는 경구(京口)를 우람하다가 포세신(包世臣)을 만나서 3년간 그를 지도하기도 하였다. 그의 63세때 그의 제자인 정형삼(程蘅衫)에게 그가 전서로 쓴《장자서명(張子西銘)》을 남겨주고 10월에 그의 자택에서 숨졌다.

그의 서에 대한 전반을 살펴보면 전서로부터 시작되었음을 분명히 알 수 있다. 전서에서 예서, 해서, 행서로 나아가고 있는데 그것들의 필법은「지(枝)」를 같은 한가지 것으로 꿰뚫고 있어 아름다운 잎으로부터 뿌리에까지 흘러서 심(心)과 형(形)이 잘 조화되고, 긴 필획과 짧은 필획이 알맞게 섞여서 그 필획 속에 충실한 힘이 살아 실려있다. 고로 강하면서도 질기고 웅장한 자태를 추구하면서도 또한 수려함까지 겸하고 있는 것이다. 뛰어난 기력(氣力)이 충만하였기에 세속의 글을 훨씬 초월하여 멀리 옛날의 서와 합치되는 뛰어난 예술을 표출해 내었다. 그러나 그는 관직에 나가지 못했기에 천하의 유명 서예가들과는 크게 교유하지 못했지만, 그의 탁월한 서예술의 식견으로 인하여, 비학(碑學)의 선구자로 일대 혁신을 이끌기도 하였다. 그가 일찍이 스스로 그의 학서과정을 밝힌 적이 있는데, 이를기를 "나는 처음엔 이양빙(李陽氷)을 모범하여 배웠으나, 오랜 사이에 그 장점과 단점을 분명히 알 수 있었다. 그로부터《봉선국산비(封禪國山碑)》,《천발신참비(天發神纖碑)》,《삼공산비(三公山碑)》를 배워서 그 기백을 받아들이고,《개모묘석궐(開母廟石闕)》을 배워서 그 소박함을 만들어내고,「지부(之罘)」의 잔석(殘石) 28字를 익혀서 그 정신을 취했고,《석고문(石鼓文)》을 배워서 그 체(體)를 넓게 하였다. 진(秦), 한(漢)대의 석비는 아무리 작은 것도 자세히 연구치 않은 것이 없었고, 수년 간 집에 틀어박혀 연구하면서도 충분하다고는 생각치 않았다"고 하였다. 그가 확립하고, 제자들에게 전해준 유명한 서법이론은 첫째, 콤파스로 쓴 것과 같이 둥글 필획과 잣대로 쓴 것 같이 직각으로 굽어있는 필획으로 되어 있는 것을 기본으로 임서해야 한다는 전서 기본 학습요령과, 둘째는 결구 포치에 대한 요령으로 글씨의 획이 성긴 곳은 가히 말이 달릴 수 있도록 하고, 긴밀한 곳은 바람조차 스며들지 않도록 해야 한다는 것과, 또한 계백당흑(計白當黑)으로 白을 헤아려 흑을 둔다는 원칙을 삼아서 기이한 자태와 의취(意趣)를 드러내도록 노력했다. 글씨체는 모나게 하면서 예서의 필의를 전서에도 섞고 필봉을 굳세게 꺾기도 했다. 필획은 단단하고 유창한 자태이고, 결체는 온건하고 상쾌하였다.

서예술에 있어서는 각 서체에 능통하지 않은 것이 없었다. 그의 제자인 포세신(包世臣)이《예주쌍집(藝舟雙楫)》에서 쓰기를 그의 서법은 신품(神品)이라고 하며 분서와 해서는 묘품(妙品)으로, 해서는 능품(能品)으로 열거했다. 그리고 그의 사체서 모두를 "국조(國朝)의 제일"이라고 하

였다. 청나라의 여러 서예가들 중에서 이렇게 높게 평가된 이는 그가 유일하였다. 물론 그의 스승에 대한 존경심이 더해진 것이라고는 하나 탁월한 것은 사실이었기 때문이다. 포세신(包世臣)은 그의 글씨를 "평화로우면서도 깨끗하고 굳세면서도 아름답고 자연스럽다"고 하였는데, 당시의 서단과 서풍은 맑고 청아한 일정한 전형적인 틀 안에서 움직이는 관각체(官閣體)가 유행했는데, 여러 식견있는 학자들은 이런 서풍에 강한 반감을 가졌고, 자기 개성과 성정을 충분히 표현해 내려는 혁신을 추구하게 되었다. 그는 고전을 깊이 연구하여 세속을 타파하고 자기의 의취와 성정을 담아 표현해내려고 노력한 서예가였다. 그는 예서에서도 큰 자부심을 지니고 있었는데, 그가 스스로 "나의 전서는 이양빙(李陽氷)에는 못미치나, 예서는 양곡(梁鵠)보다 덜하지는 않다"고 하였다. 그의 예서 필획은 《역산비》, 《국산비》를 익혔기에 중후하고도 상쾌하다. 때때로 전서의 필획이 있고, 결구도 무성하면서도 조밀하고, 단정하면서도 장엄하여 전서와도 백중지세로 훌륭하였다. 포세신(包世臣)이 말하기를 "편안함과 처량함을 빼았고 사람의 희노애락을 변하게 하고 조물주가 사람들 사이에서 오래 머물러 스스로 권리를 잃은 것 같지않은가?"라고 하였다. 이러한 그의 서예술의 훌륭한 성과는 각고의 노력에 의한 것임을 알 수 있는데 그가 매류(梅鏐)의 막부에서 8년간 지내면서 엄청난 임모를 하였는데, 이때는 항상 엄청난 양의 먹물을 갈아서 큰 그릇에 가득 담아두고서 밤늦게까지 자지도 않고 연습을 했고, 먹는 것을 잊기도 하였다. 그가 주로 임서한 것은 《석고문(石鼓文)》, 《역산비(嶧山碑)》, 《태산각석(泰山刻石)》, 《국산비(國山碑)》, 《천발신참비(天發神讖碑)》, 《성황묘비(城隍廟碑)》, 《삼분기(三墳記)》 등을 백번씩 임모하였다고 한다. 또 설문해자(說文解字)를 스무번씩 쓰고 하루종일 분석하였다. 예서도 하루 다섯시간씩 썼다고 한다. 《사신비(史晨碑)》, 《화산비(華山碑)》, 《백석신군(白石神君)》, 《장천비(張遷碑)》, 《공선비(孔羨碑)》 등을 오십번씩 임모하였다. 그리고 진(秦), 한(漢) 대의 와당과 비액 등을 깊이 연구하고, 해서는 육조(六朝)때의 비판(碑版)을 취한 뒤 구양순(歐陽詢)의 자세를 더하였고, 필법을 강하게 결구는 긴밀하게 하였다. 행서로는 진(晉), 당(唐)의 서법을 흡수하여 삽기가 적절하고, 필속과 필압을 잘 조절하여 기상을 넓게 활달한 성정을 표현했다. 이렇게 그는 서예술의 기본에 엄청남 정력과 각고의 노력을 기울였음을 알 수 있고, 가히 사람들을 놀라게 할 만했다. 또 그는 전각가로서도 큰 성취를 이뤘는데 환파(皖派)의 개창자(開創者)로서, 소전을 인(印)에 넣어서 필의를 강조하였기에 풍경(風格)이 웅혼(雄渾)하고 고박(古朴)하며 강건한 의취를 잘 드러냈다.

그의 대표적인 저서로는 《완백산시존(完白山詩存)》과 《등석여법서선집(鄧石如法書選集)》이 있다.

그의 작품들은 청대(淸代) 서법의 큰 전형을 열었고, 불후의 공헌을 한 점은 두말할 필요가 없다. 끝 없는 고전에 대한 연구, 탐색, 천착과 각고의 노력을 통한 창신을 보면서 그의 서예술에 대한 자세와 정신을 높이 평가하고 본받아야 할 것이다.

目　次

南抵石澗　夾澗有古松老杉　大僅十人圍

高不知幾百尺　脩柯戛雲　低枝拂潭　如幢豎

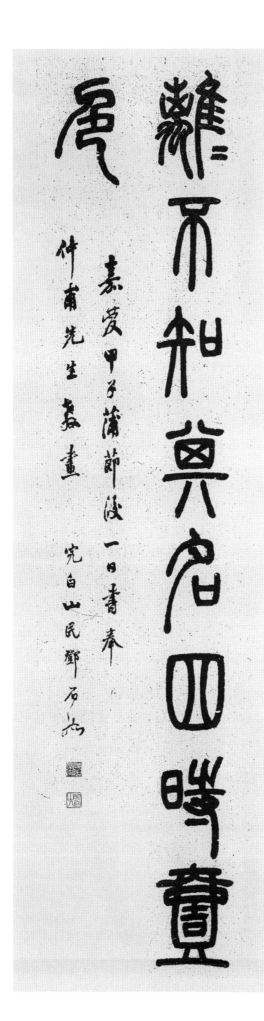

1. 白氏草堂記

南 남녘 남
抵 이를 저
石 돌 석
澗 산골물 간
夾 좁을 협
澗 산골물 간

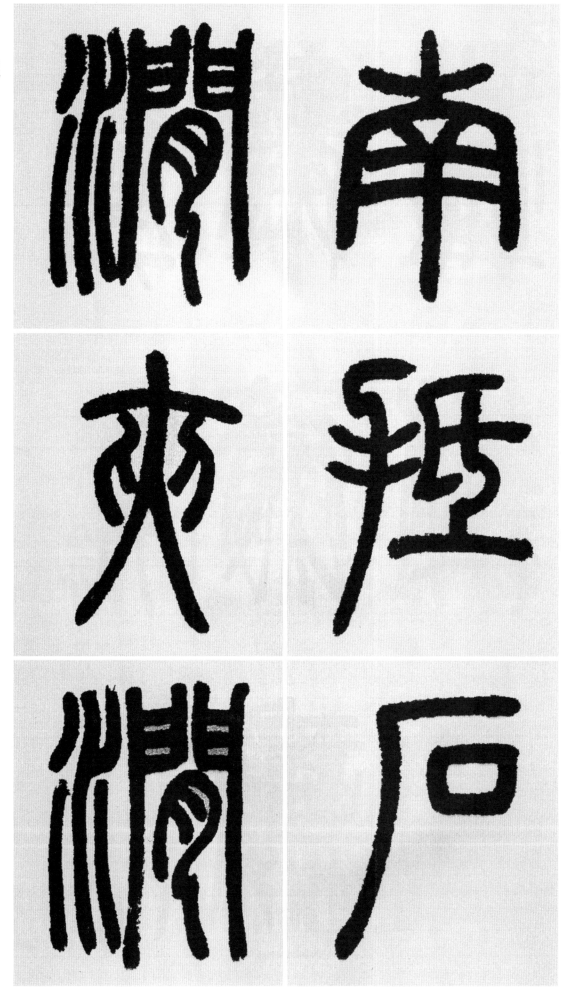

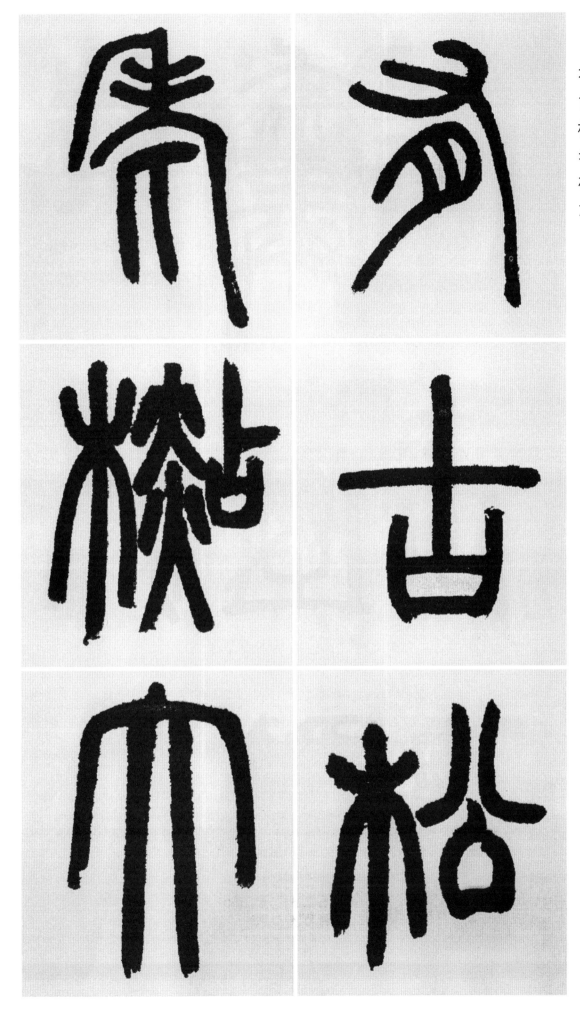

有 있을 유
古 옛 고
松 소나무 송
老 늙을 로
杉 삼나무 삼
大 큰 대

僅 겨우 근
十 열 십
人 사람 인
圍 두를 위
高 높을 고
不 아닐 부

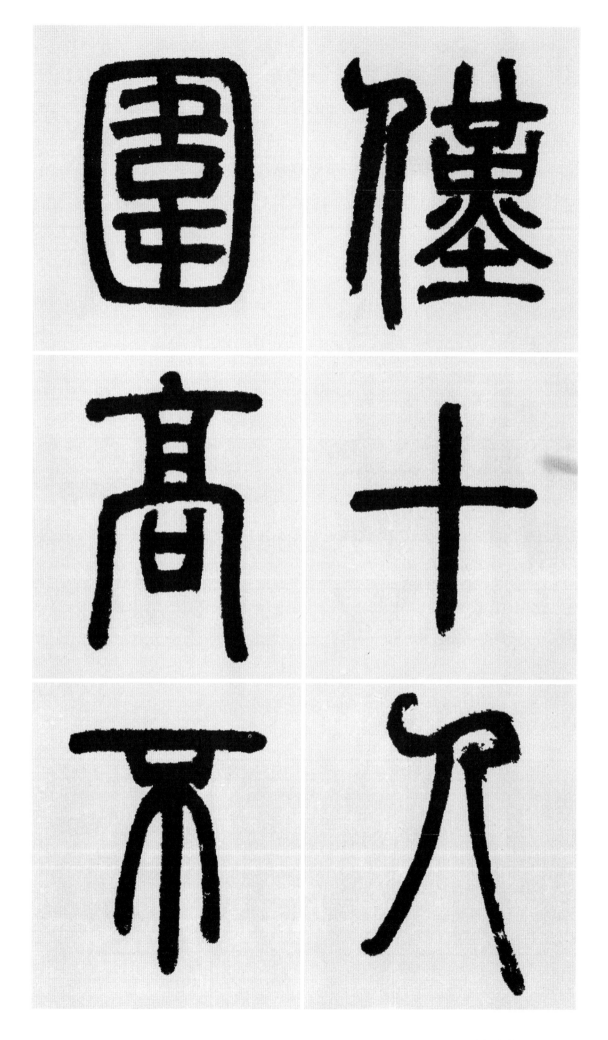

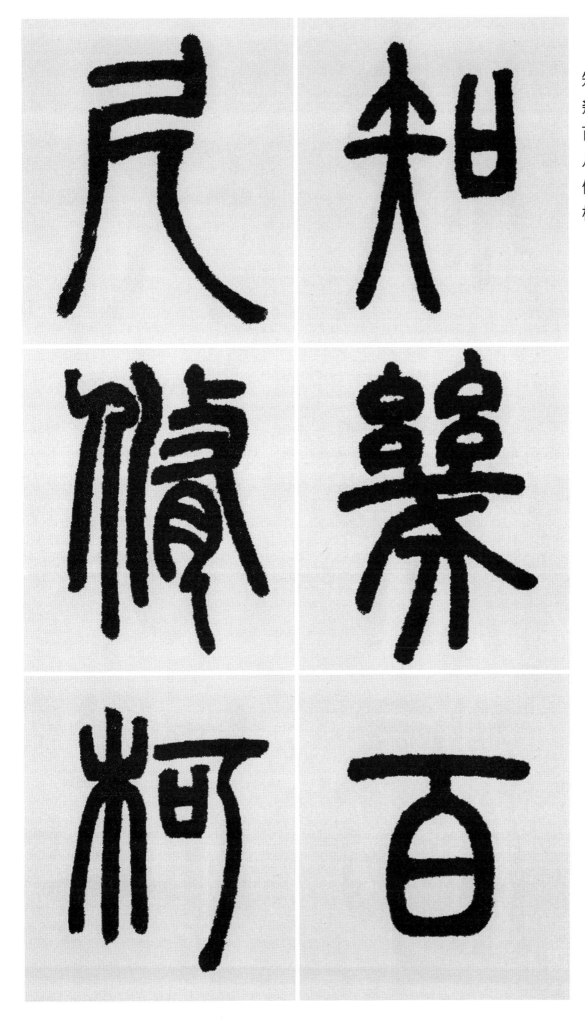

知 알 지
幾 몇 기
百 일백 백
尺 자 척
脩 길 수
柯 가지 가

戞 부딪힐 알
雲 구름 운
低 숙일 저
枝 가지 지
拂 떨칠 불
潭 못 담

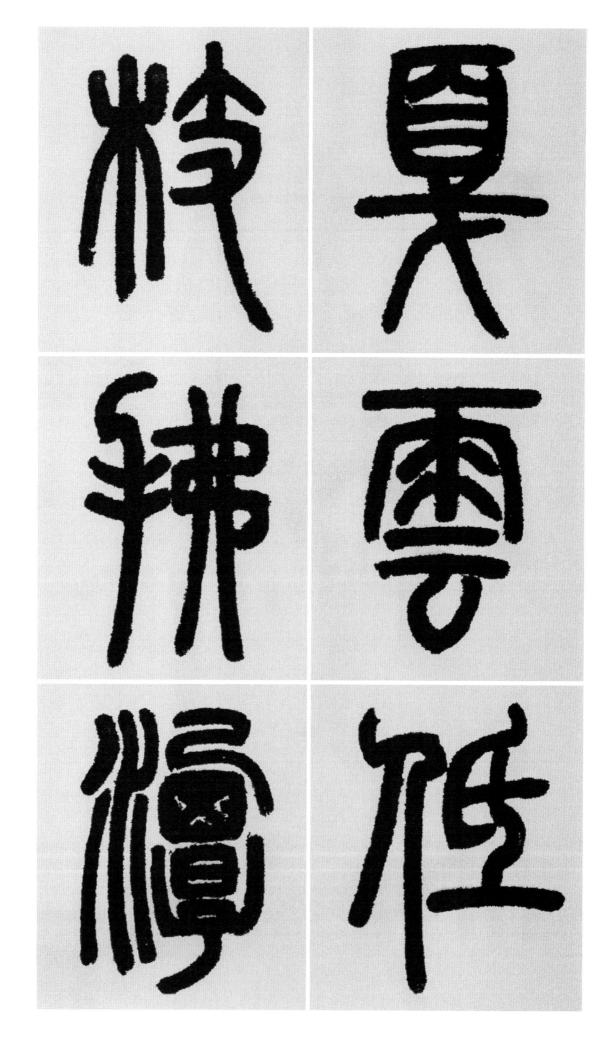

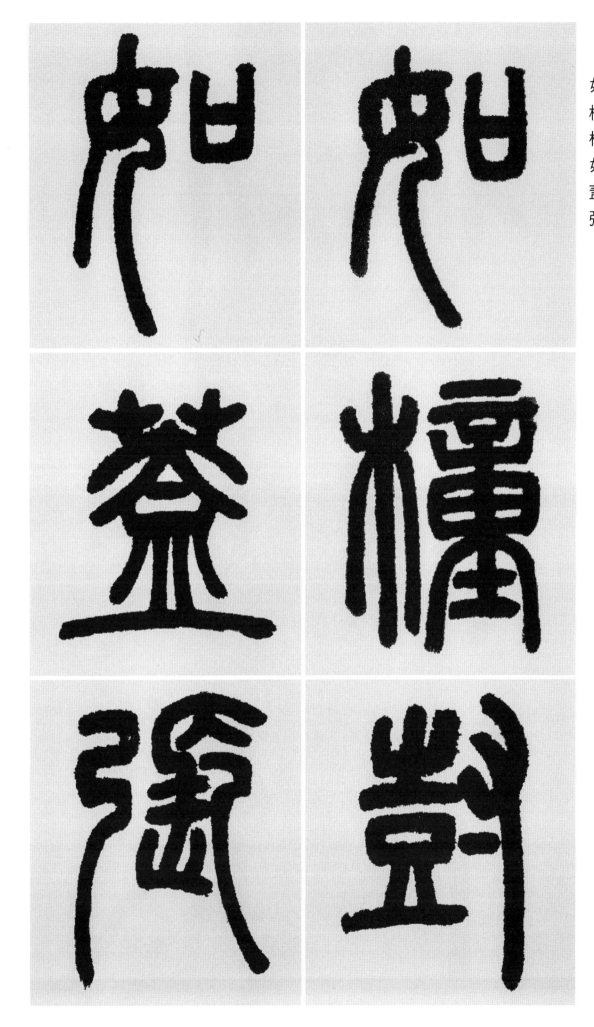

如 같을 여
橦 깃대 동
樹 나무 수
如 같을 여
蓋 덮을 개
張 펼 장

如 같을 여
龍 용 룡
虵 뱀 사
走 달릴 주
松 소나무 송
下 아래 하

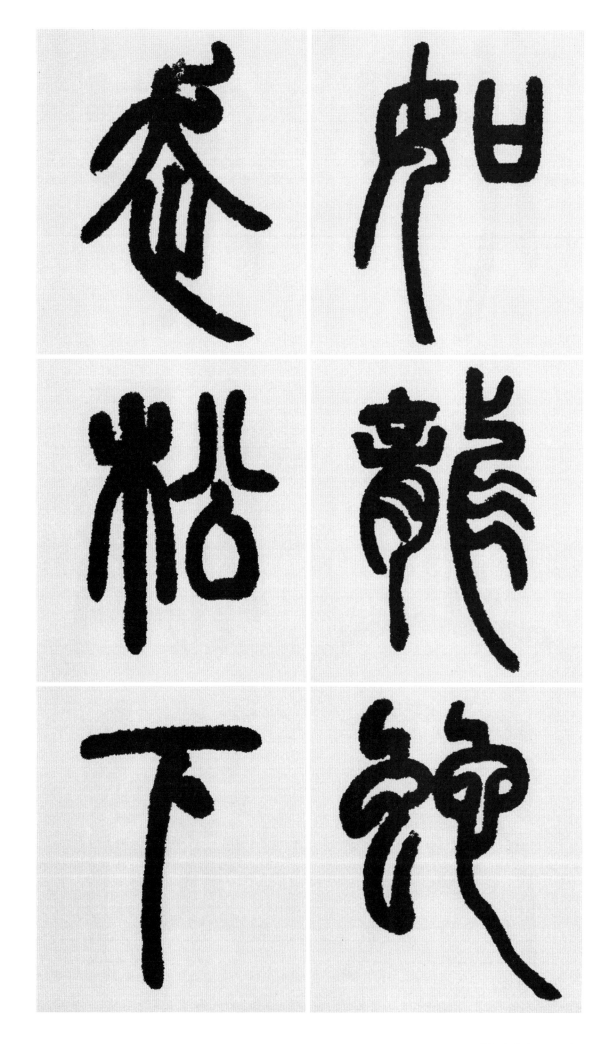

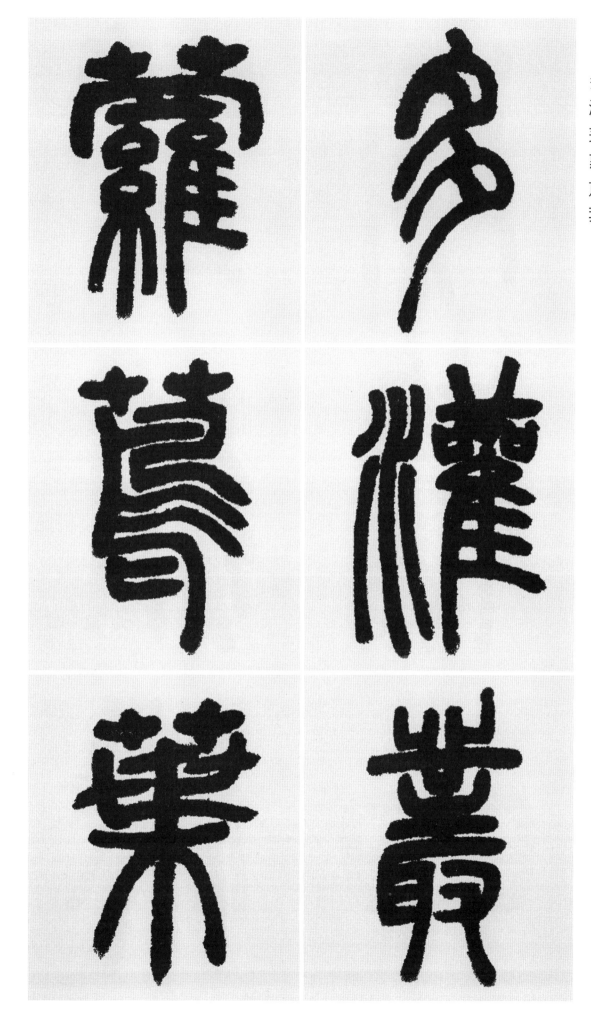

多 많을 다
灌 물댈 관
叢 떨기 총
蘿 담쟁이 라
蔦 겨우살이 조
葉 잎 엽

蔓 덩쿨 만
騈 나란할 병
織 짤 직
承 이을 승
翳 기릴 예
日 해 일

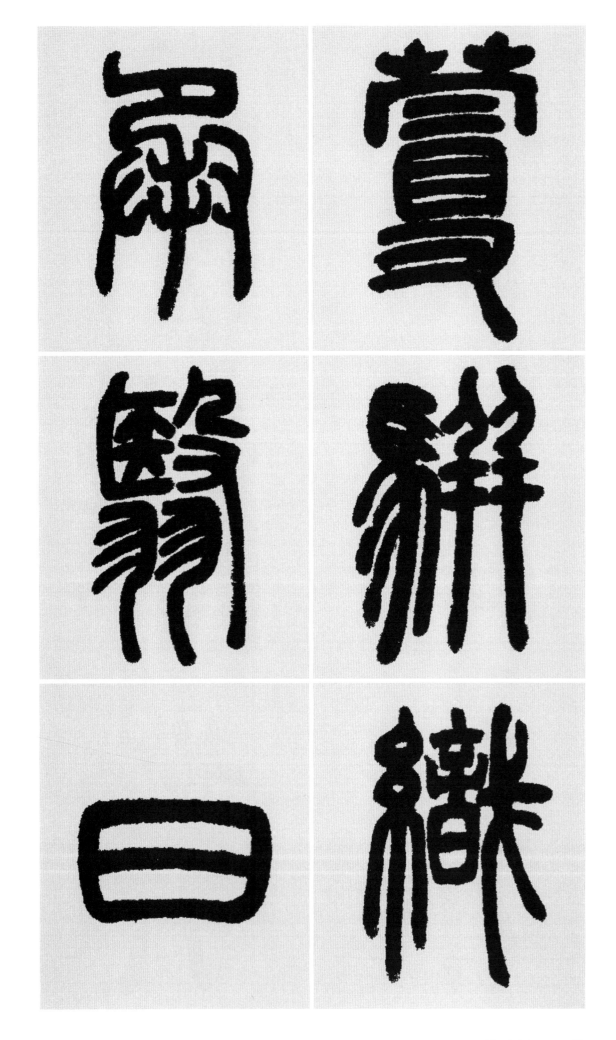

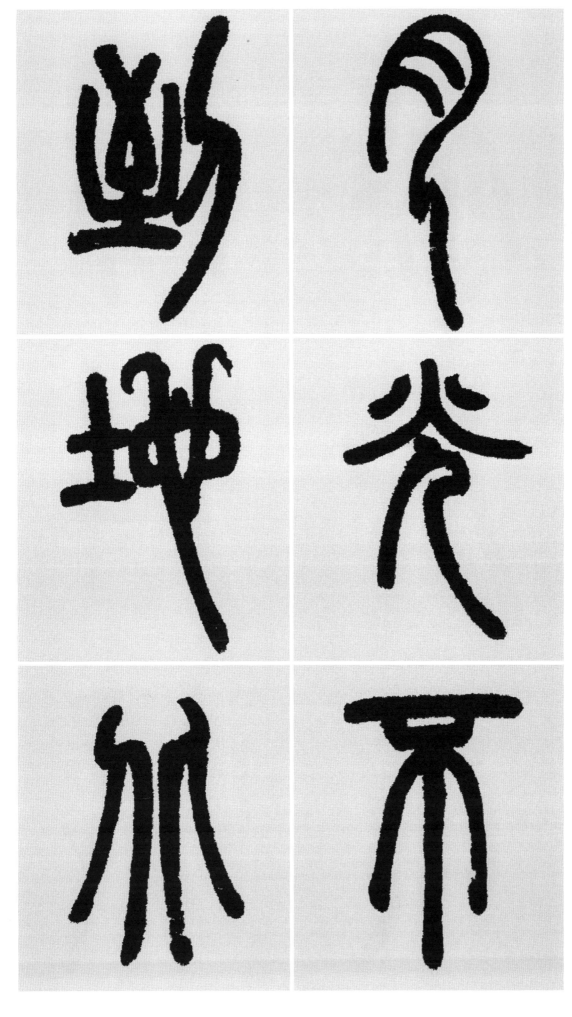

月 달월
光 빛광
不 아닐부
到 이를도
地 땅지
北 북녘북

據 의지할 거
層 층 층
巖 바위 암
積 쌓을 적
石 돌 석
嵌 아로새길 감

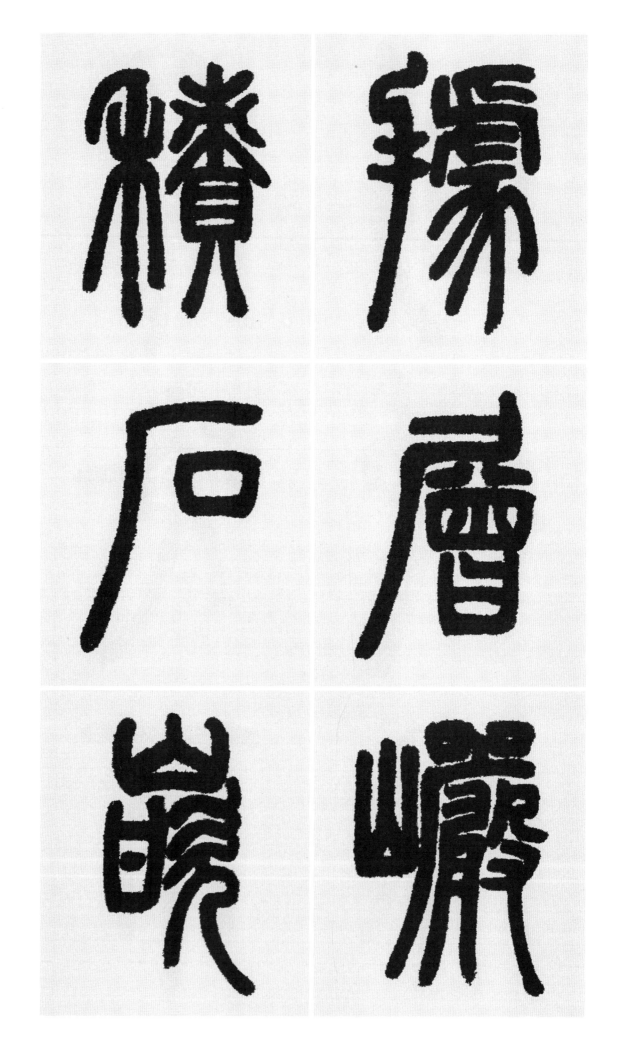

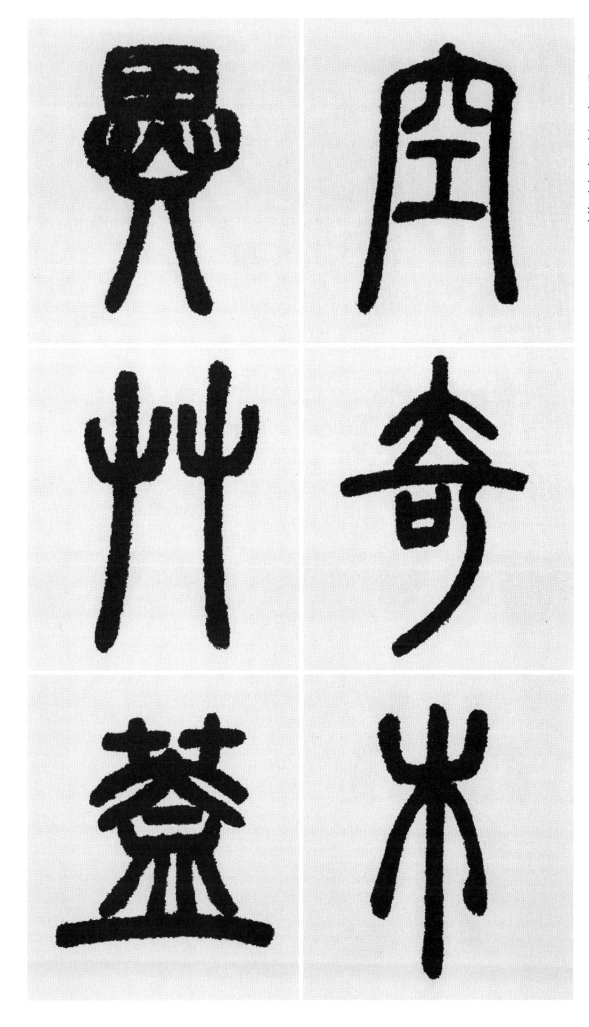

空 빌 공
奇 기이할 기
木 나무 목
異 다를 이
草 풀 초
蓋 덮을 개

覆 덮을 복
其 그 기
上 윗 상
綠 푸를 록
陰 그늘 음
蒙 어릴 몽
蒙 어릴 몽

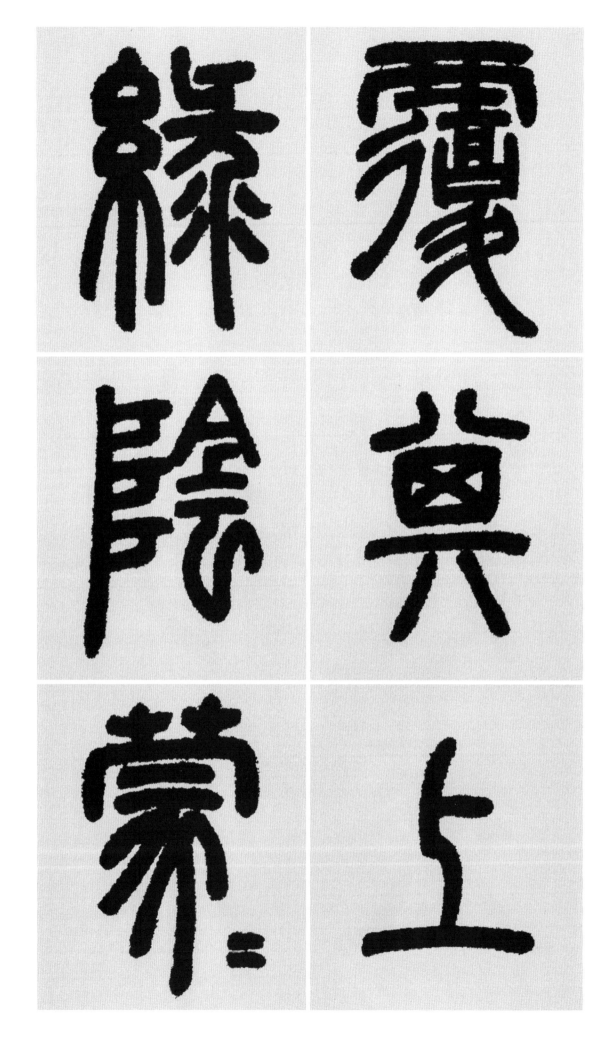

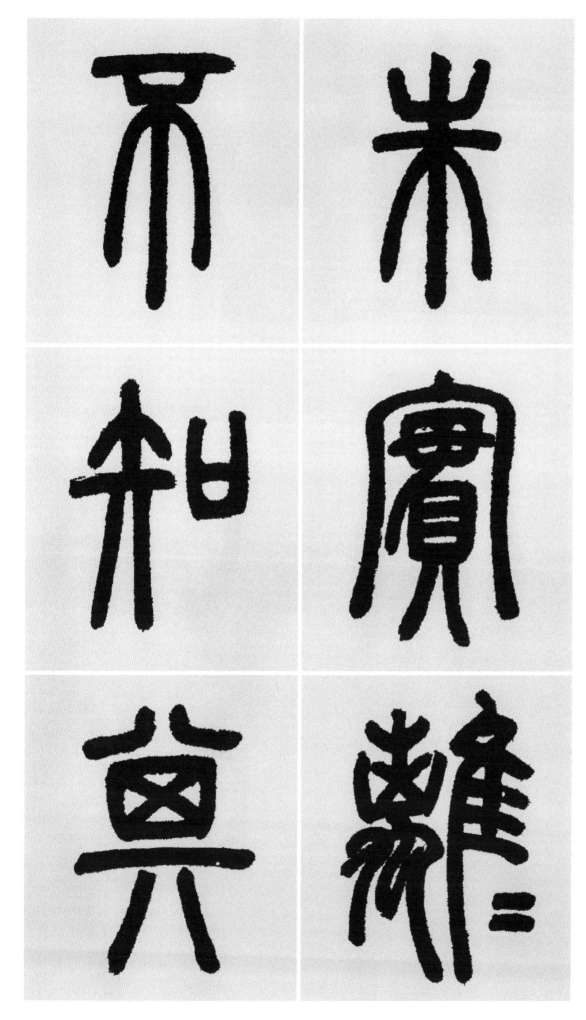

朱 붉을 주
實 열매 실
離 떠날 리
離 떠날 리
不 아닐 부
知 알 지
其 그 기

名 이름 명
四 넉 사
時 때 시
一 한 일
色 빛 색

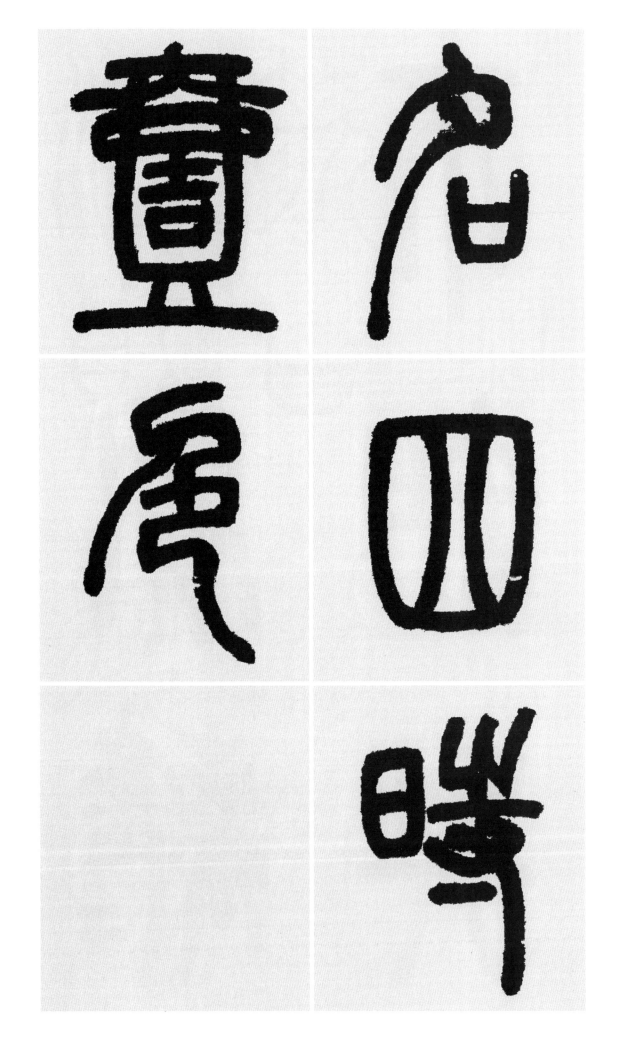

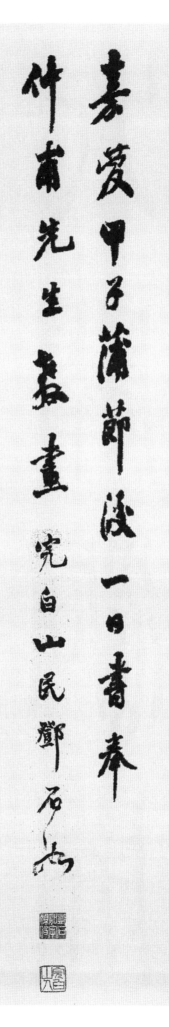

嘉	아름다울 가
慶	경사 경
甲	첫째천간 갑
子	첫째지지 자
蒲	부들 포
節	절기 절
後	뒤 후
一	한 일
日	날 일
書	글 서
奉	받들 봉
仲	가운데 중
甫	클 보
先	먼저 선
生	날 생
教	가르침 교
畫	그을 획

完	완전할 완
白	흰 백
山	뫼 산
民	백성 민
鄧	나라이름 등
石	돌 석
如	같을 여

2. 小窓幽記 節選

萬 일만 만
綠 푸를 록
陰 그늘 음
中 가운데 중
小 작을 소
亭 정자 정
避 피할 피
暑 더울 서
八 여덟 팔
闥 대궐문 달
洞 통할 통
開 열 개

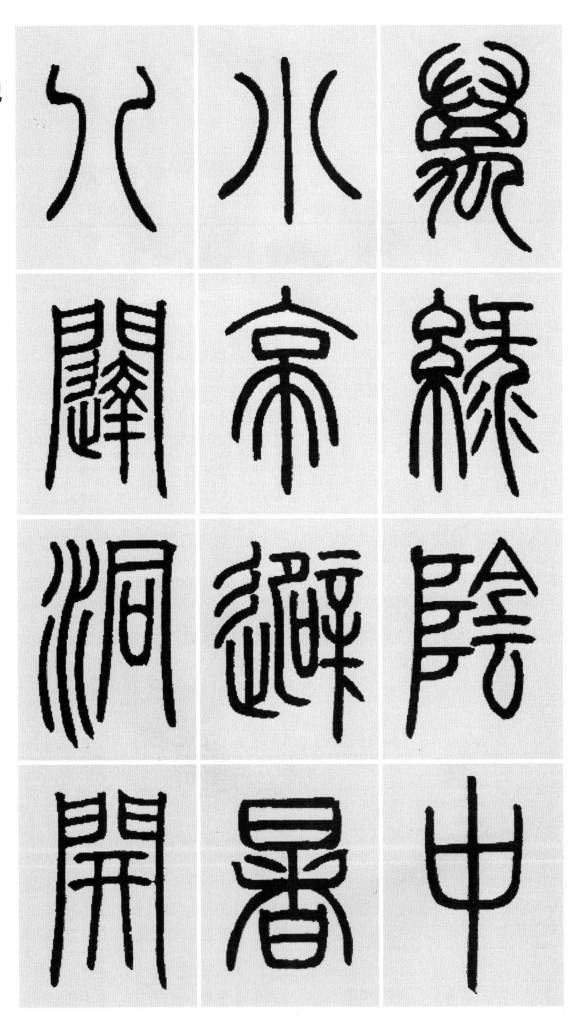

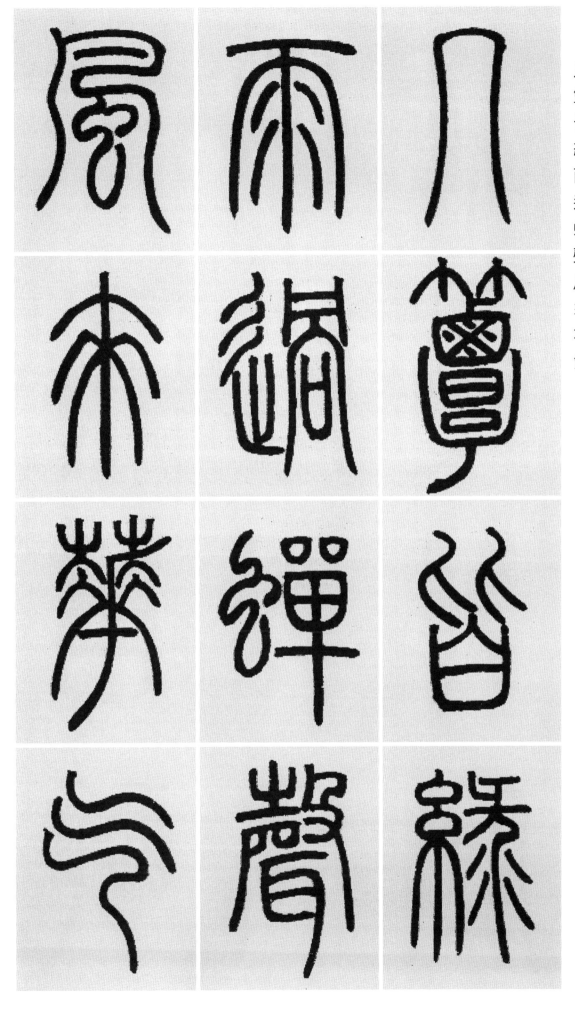

几 안석 궤
簟 대자리 점
皆 다 개
綠 푸를 록
雨 비 우
過 지날 과
蟬 매미 선
聲 소리 성
風 바람 풍
來 올 래
花 꽃 화
氣 기운 기

令 하여금 령
人 사람 인
自 스스로 자
醉 취할 취
大 큰 대
抵 대저 저
黑 검을 흑
白 흰 백
善 착할 선
惡 나쁠 악
只 다만 지
宜 마땅할 의

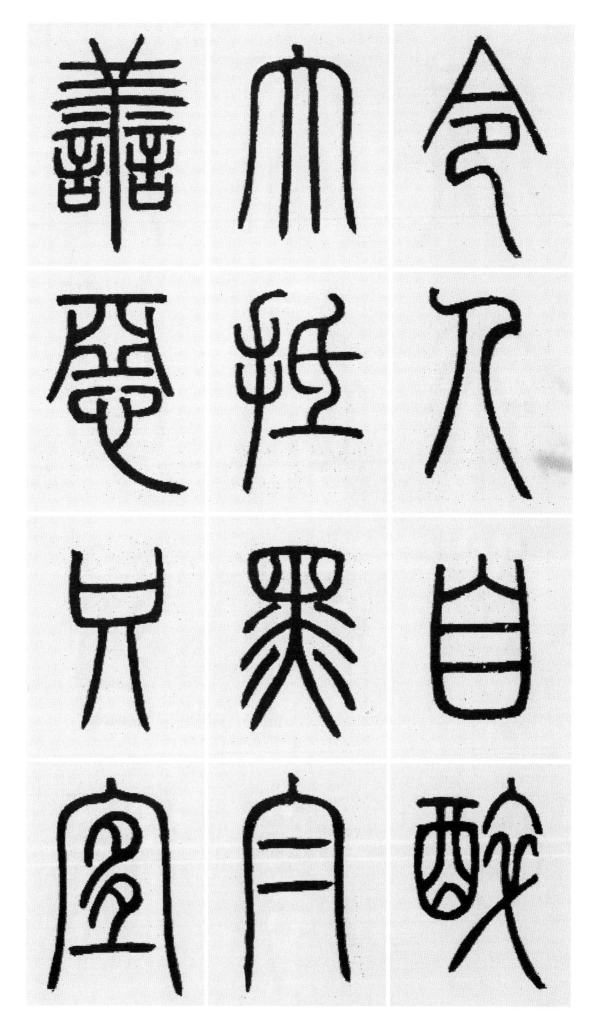

在 있을 재
心 마음 심
不 아니 불
宜 마땅할 의
在 있을 재
口 입 구
內 안 내
存 있을 존
精 자세할 정
明 밝을 명
外 바깥 외
示 보일 시

渾 섞일 혼
厚 두터울 후
此 이 차
大 큰 대
豪 호걸 호
傑 뛰어날 걸
之 갈 지
局 판 국
量 헤아릴 량
若 만약 약
靈 신령 령
臺 누대 대

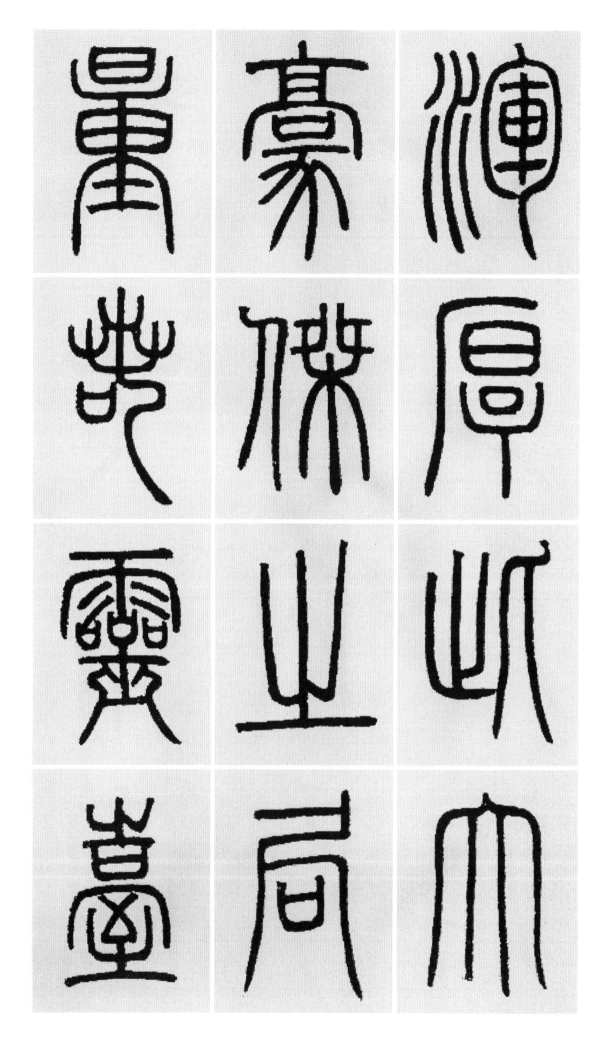

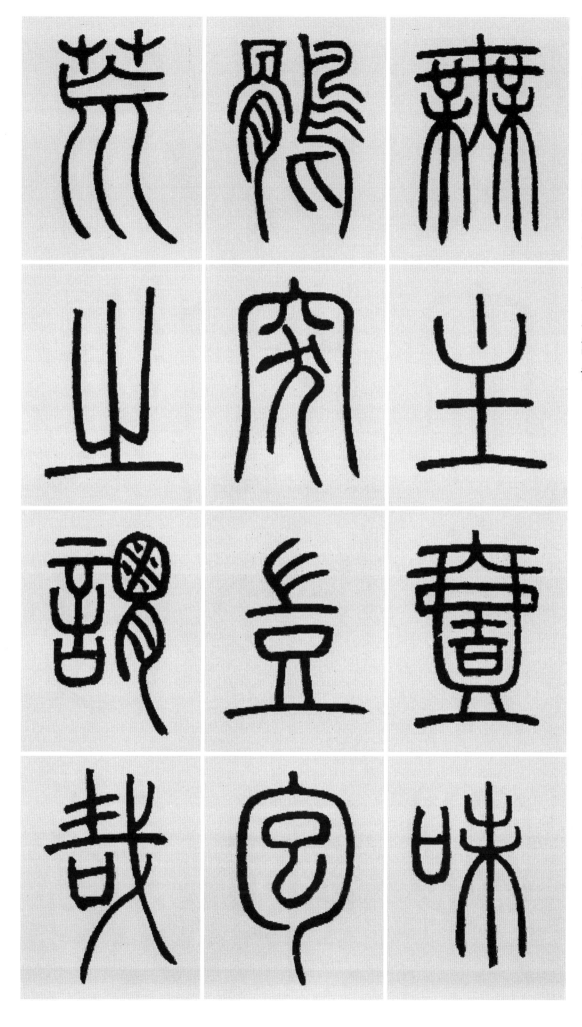

無 없을 무
主 주인 주
一 한 일
味 맛 미
鶻 송골매 골
突 부딪칠 돌
豈 어찌 기
包 쌀 포
荒 거칠 황
之 갈 지
謂 이를 위
哉 어조사 재

回 돌 회
光 빛 광
自 스스로 자
照 비칠 조
予 나 여
心 마음 심
中 가운데 중
善 착할 선
惡 나쁠 악
太 클 태
分 나눌 분
明 밝을 명

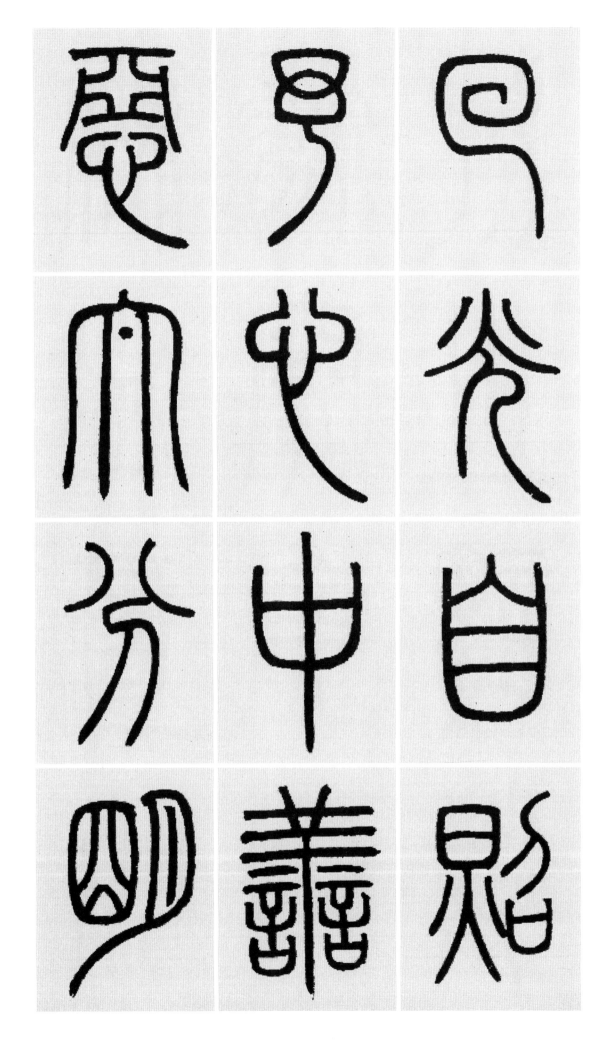

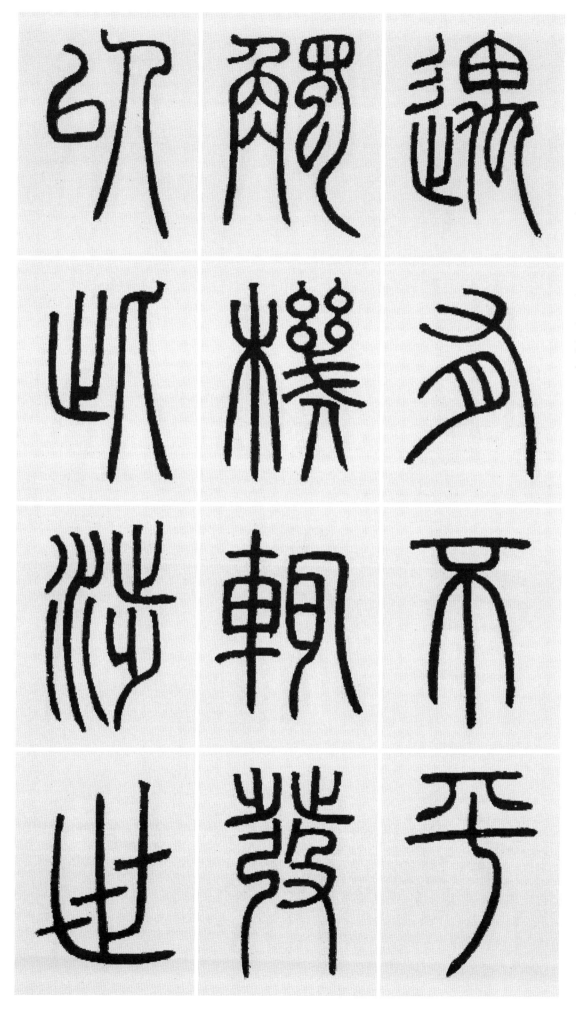

遇 만날 우
有 있을 유
不 아니 불
平 고를 평
觸 닿을 촉
機 고동 기
輒 문득 첩
發 일어날 발
以 써 이
此 이 차
涉 건널 섭
世 세상 세

難 어려울 난
矣 어조사 의
請 청할 청
取 가질 취
此 이 차
語 말씀 어
爲 하 위
終 마칠 종
身 몸 신
之 갈 지
韋 다룬가죽 위
弦 악기줄 현

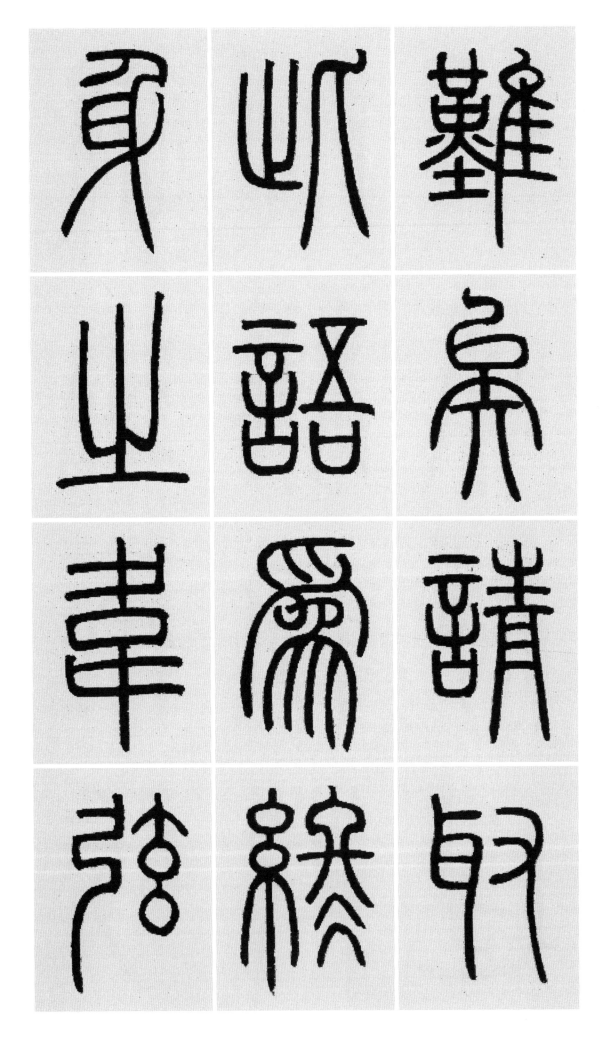

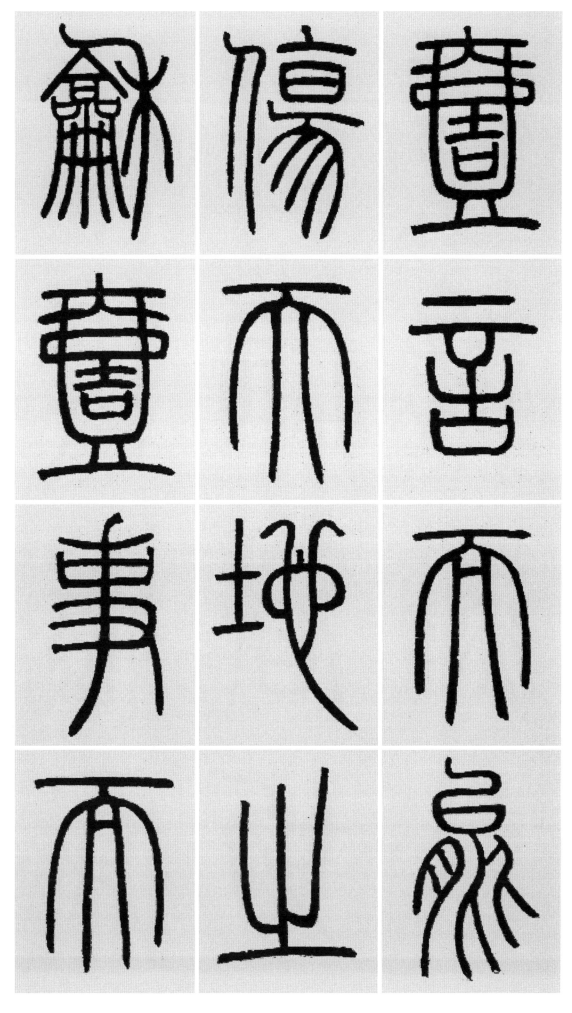

一 한 일
言 말씀 언
而 말이을 이
能 능할 능
傷 상처날 상
天 하늘 천
地 땅 지
之 갈 지
和 화목할 화
一 한 일
事 일 사
而 말이을 이

能 능할 능
折 끊을 절
終 마칠 종
身 몸 신
之 갈 지
福 복 복
者 놈 자
切 끊을 절
須 모름지기 수
檢 검사할 검
點 점 점

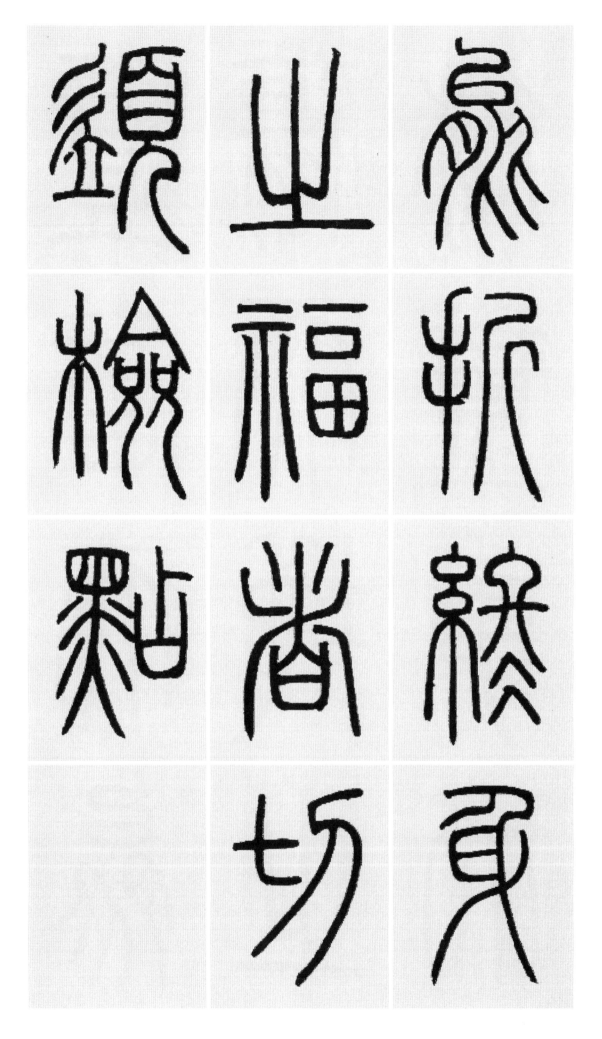

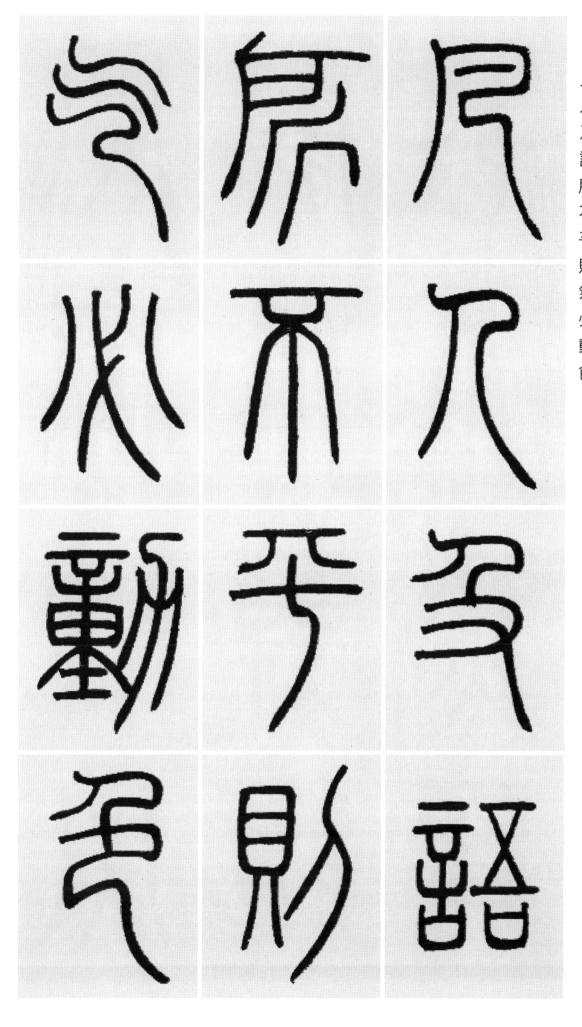

凡 무릇 범
人 사람 인
及 미칠 급
語 말씀 어
所 바 소
不 아니 불
平 평평할 평
則 곧 즉
氣 기운 기
必 반드시 필
動 움직일 동
色 빛 색

必 반드시 필
變 변할 변
辭 말씀 사
必 반드시 필
厲 사나울 려
惟 오직 유
韓 나라 한
魏 나라 위
公 벼슬 공
不 아니 불
嚥 대답할 연
更 더욱 갱

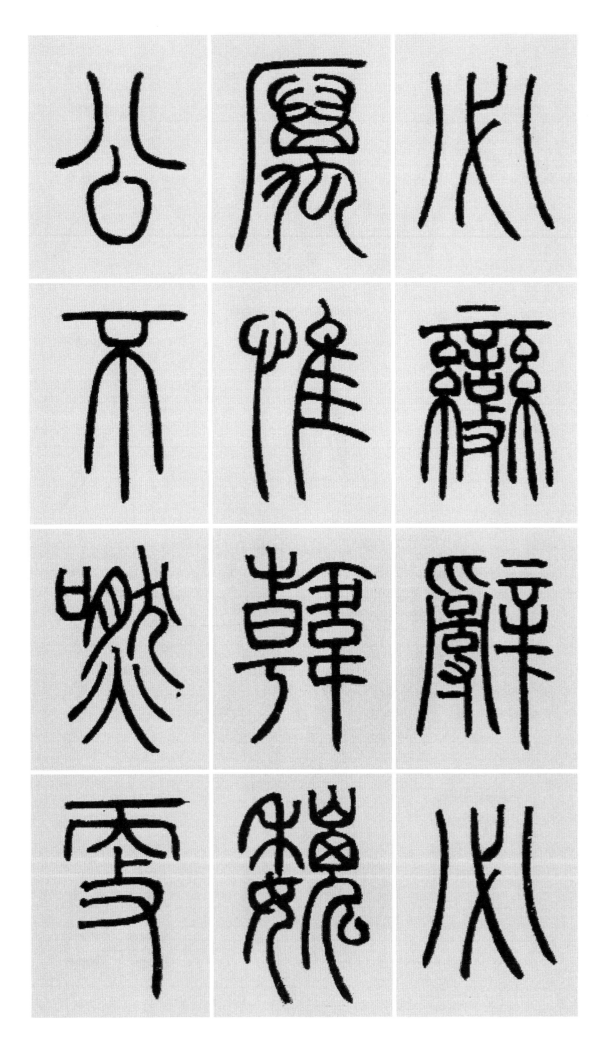

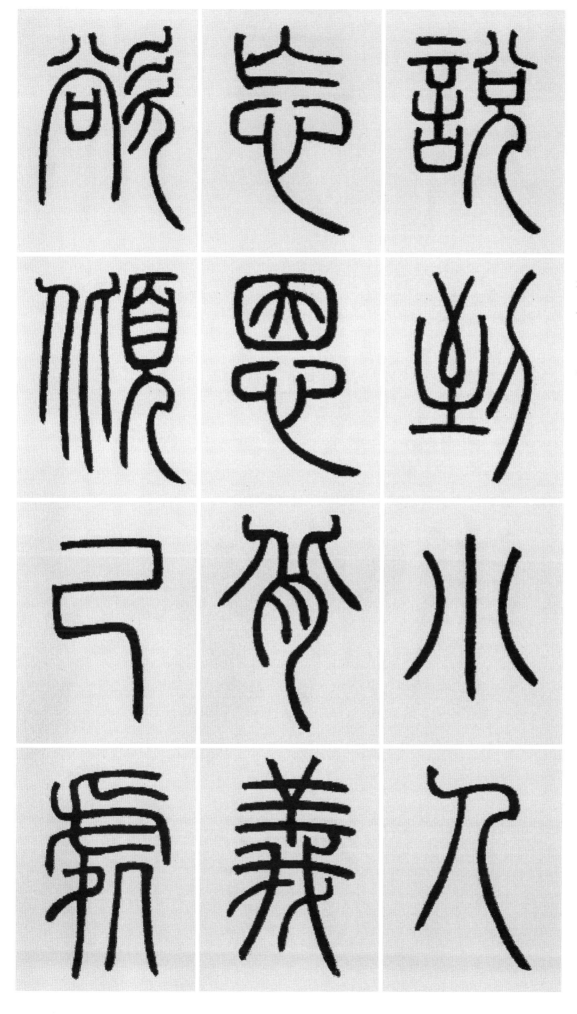

說 말씀 설
到 이를 도
小 작을 소
人 사람 인
忘 잊을 망
恩 은혜 은
背 배반할 배
義 옳을 의
欲 하고자할 욕
傾 기울 경
己 몸 기
處 곳 처

而 말이을 이
辭 말씀 사
氣 기운 기
和 화할 화
平 고를 평
乃 이에 내
如 같을 여
道 길 도
尋 찾을 심
常 항상 상
事 일 사

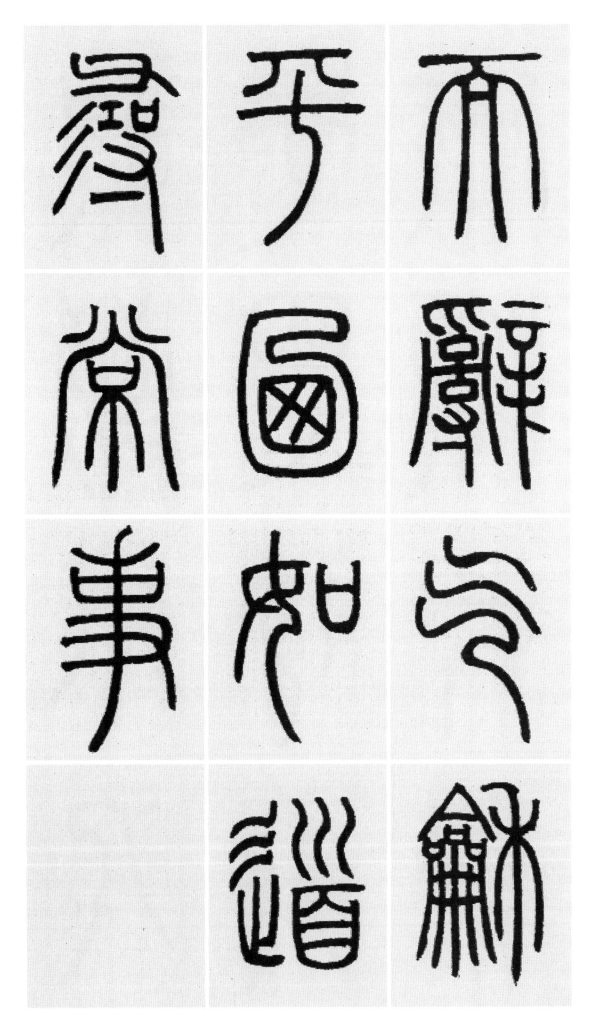

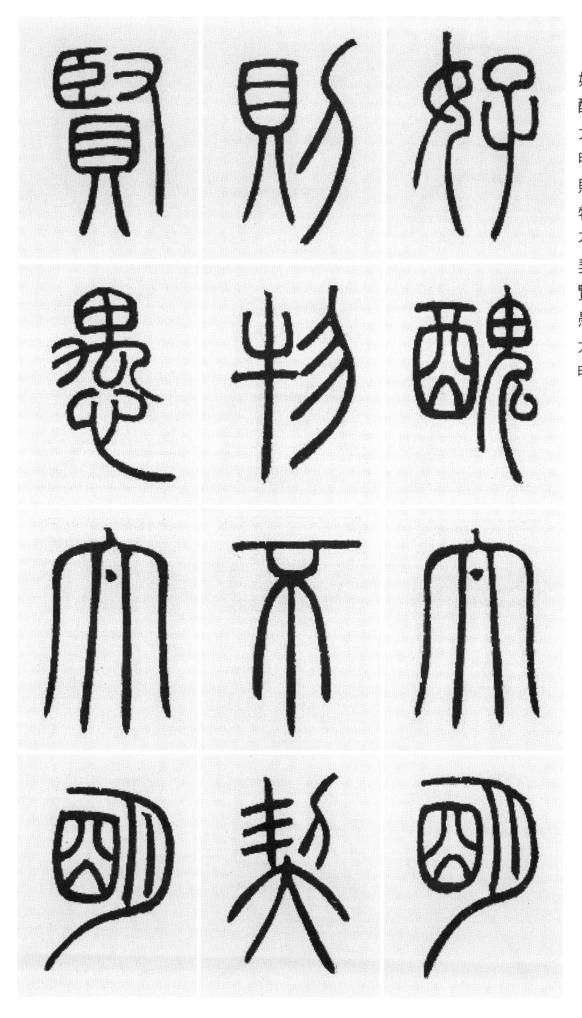

好 좋을 호
醜 추할 추
太 클 태
明 밝을 명
則 곧 즉
物 사물 물
不 아니 불
契 맺을 계
賢 어질 현
愚 어리석을 우
太 클 태
明 밝을 명

則 곧 즉
人 사람 인
不 아니 불
親 친할 친
士 선비 사
君 임금 군
子 아들 자
須 모름지기 수
是 이 시
內 안 내
精 자세할 정
明 밝을 명

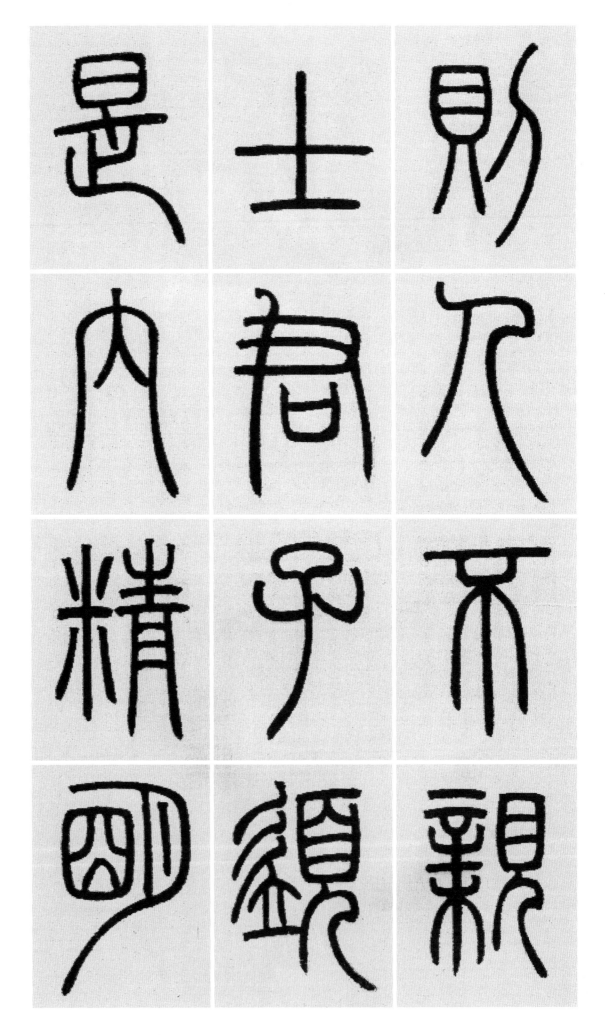

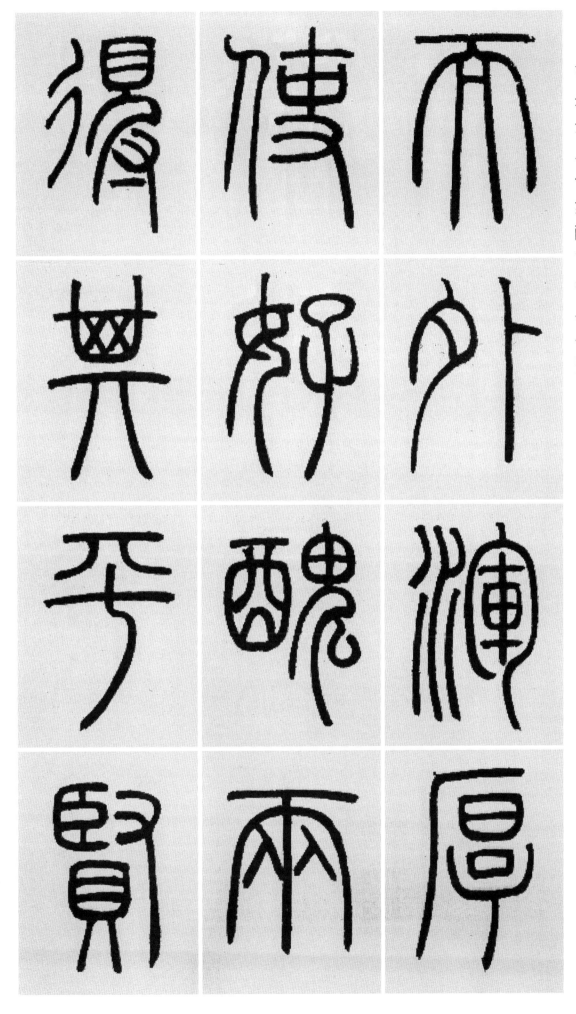

而 말이을 이
外 바깥 외
渾 섞일 혼
厚 두터울 후
使 하여금 사
好 좋을 호
醜 추할 추
兩 둘 량
得 얻을 득
其 그 기
平 고를 평
賢 어질 현

愚 어리석을 우
受 받을 수
益 더할 익
纔 겨우 재
稱 칭할 칭
德 덕 덕
量 헤아릴 량
有 있을 유
作 지을 작
用 쓸 용
者 놈 자

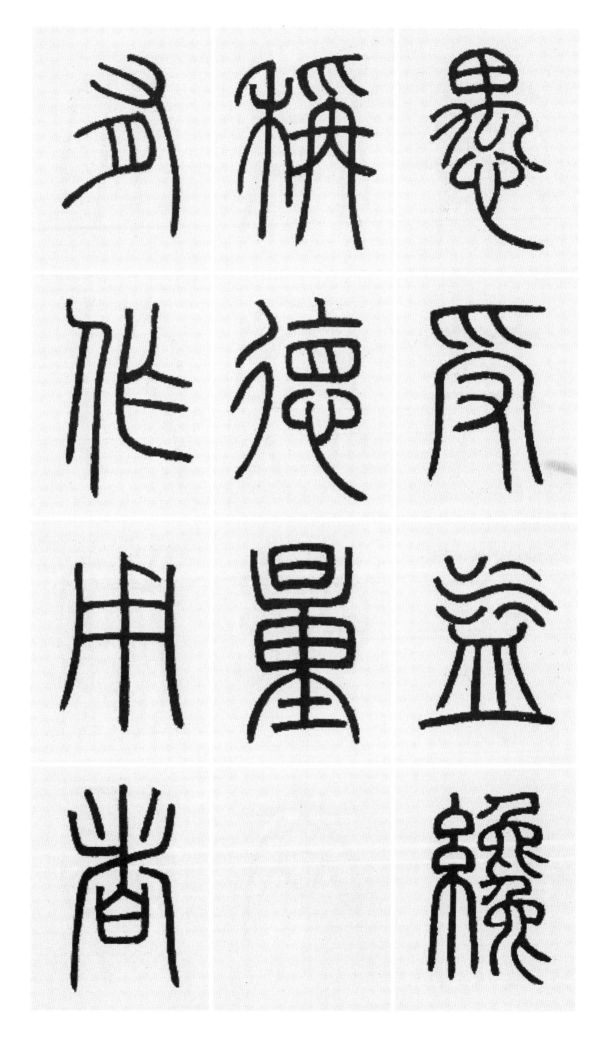

器 그릇 기
宇 집 우
定 정할 정
是 이 시
不 아니 불
凡 평범할 범
有 있을 유
受 받을 수
用 쓸 용
者 놈 자
才 재주 재
情 뜻 정

必 반드시 필
不 아니 불
雲 구름 운
露 이슬 로
風 바람 풍
來 올 래
疎 성길 소
竹 대 죽
風 바람 풍
過 지날 과
而 말이을 이
竹 대 죽

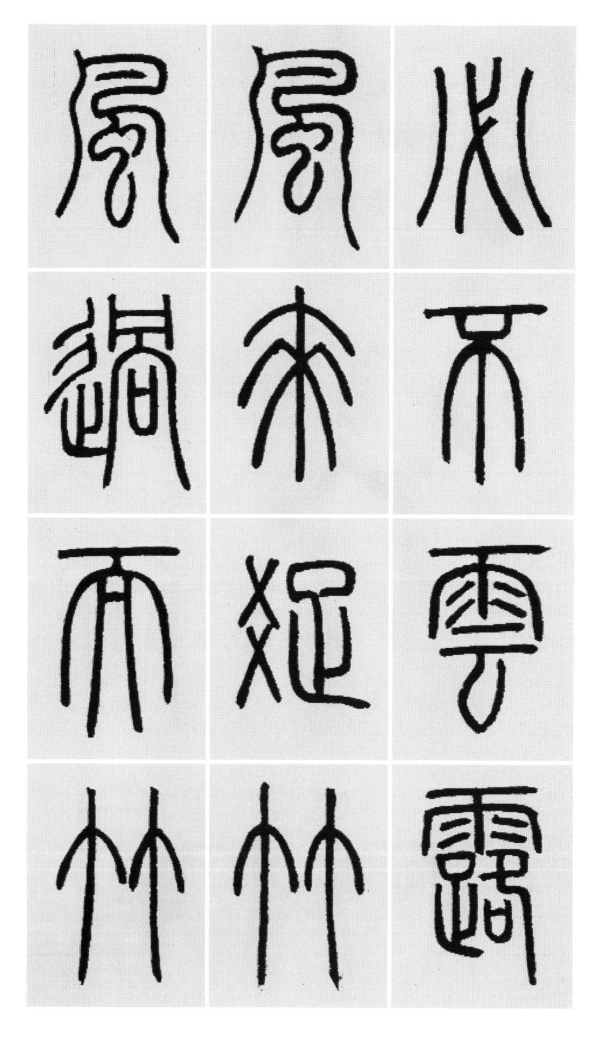

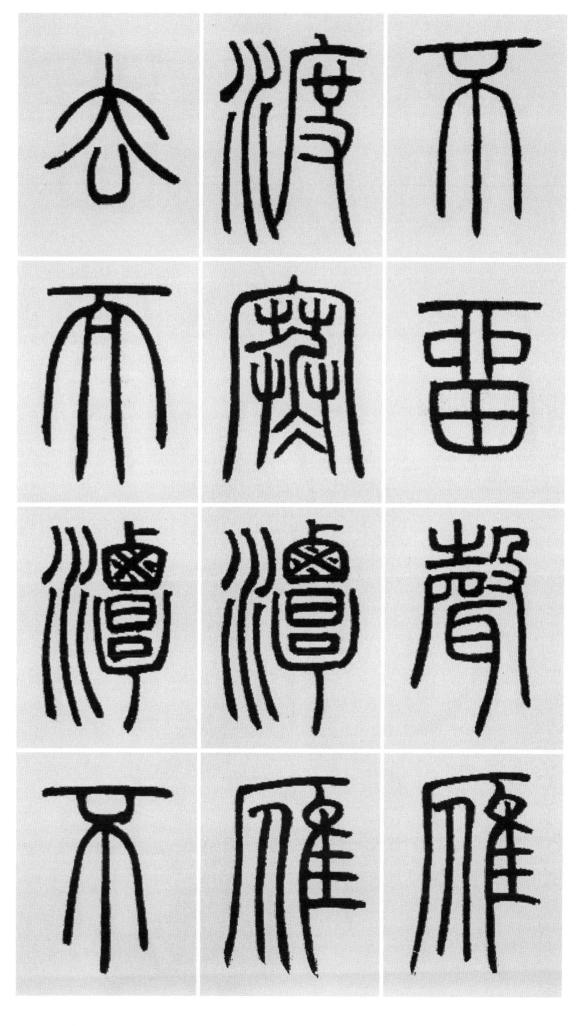

不 아니 불
留 머무를 류
聲 소리 성
雁 기러기 안
渡 건널 도
寒 찰 한
潭 못 담
雁 기러기 안
去 갈 거
而 말이을 이
潭 못 담
不 아니 불

留 머무를 류
影 그림자 영
※當作은 景
故 연고 고
君 임금 군
子 아들 자
事 일 사
來 올 래
而 말이을 이
心 마음 심
始 처음 시
見 볼 견
※現(현)의 의미임
事 일 사

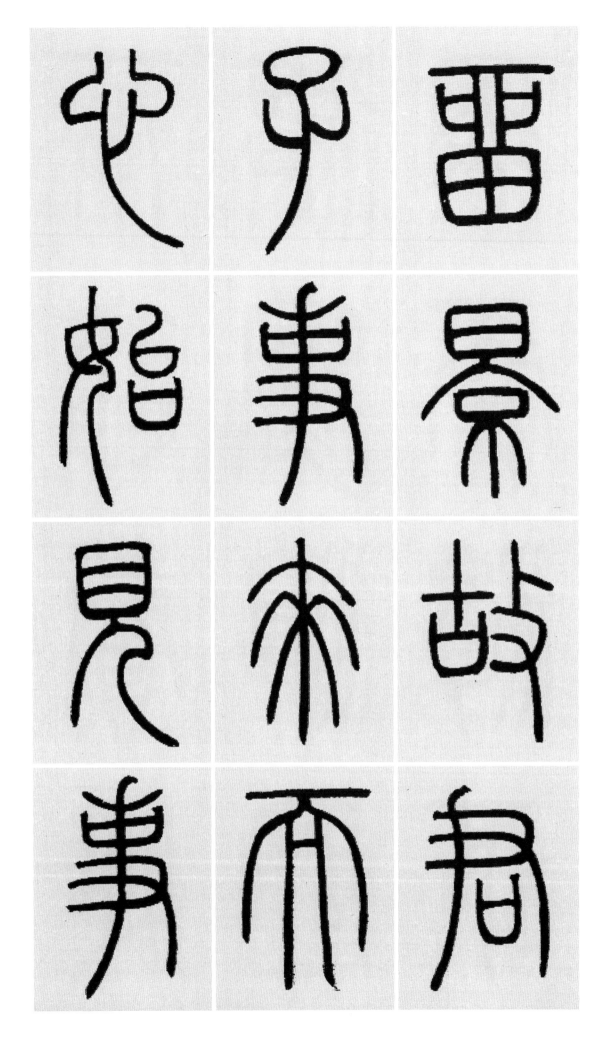

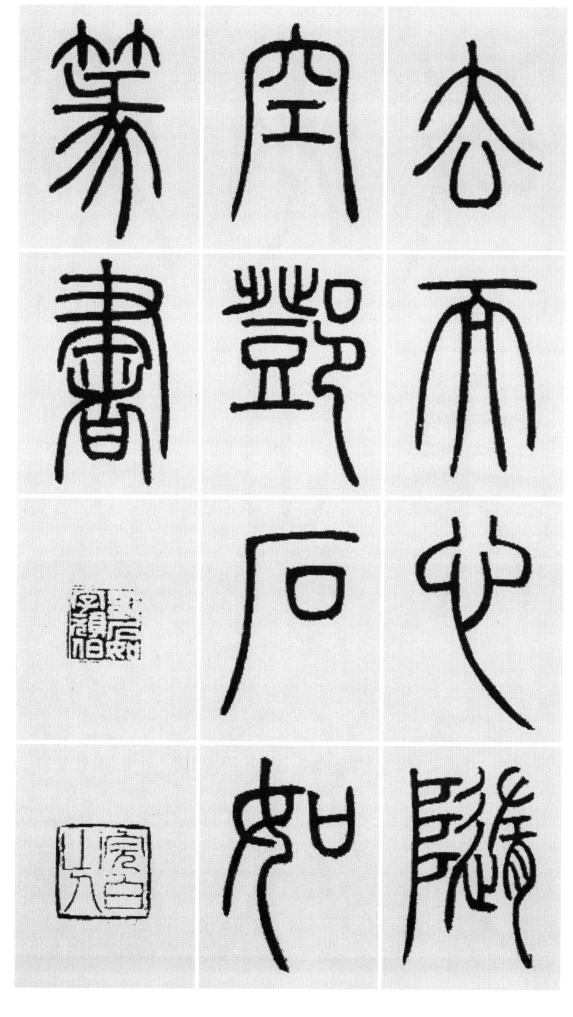

去 갈 거
而 말이을 이
心 마음 심
隨 따를 수
空 빌 공

鄧 나라이름 등
石 돌 석
如 같을 여
篆 전자 전
書 글 서

3. 弟子職
(管仲)

《弟子職》

先 먼저 선
生 날 생
施 베풀 시
敎 가르칠 교

弟 아우 제
子 아들 자

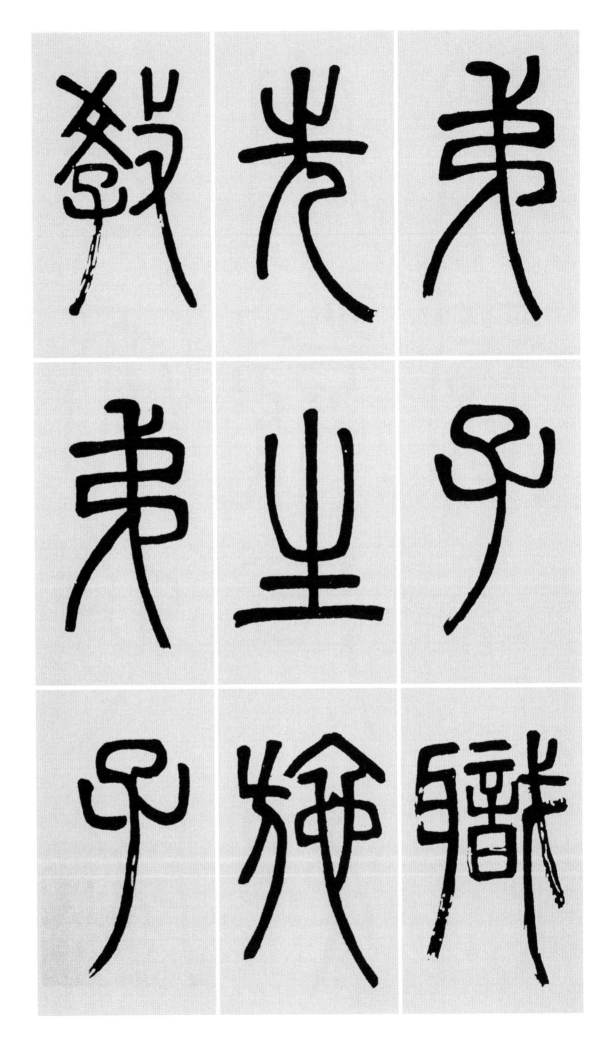

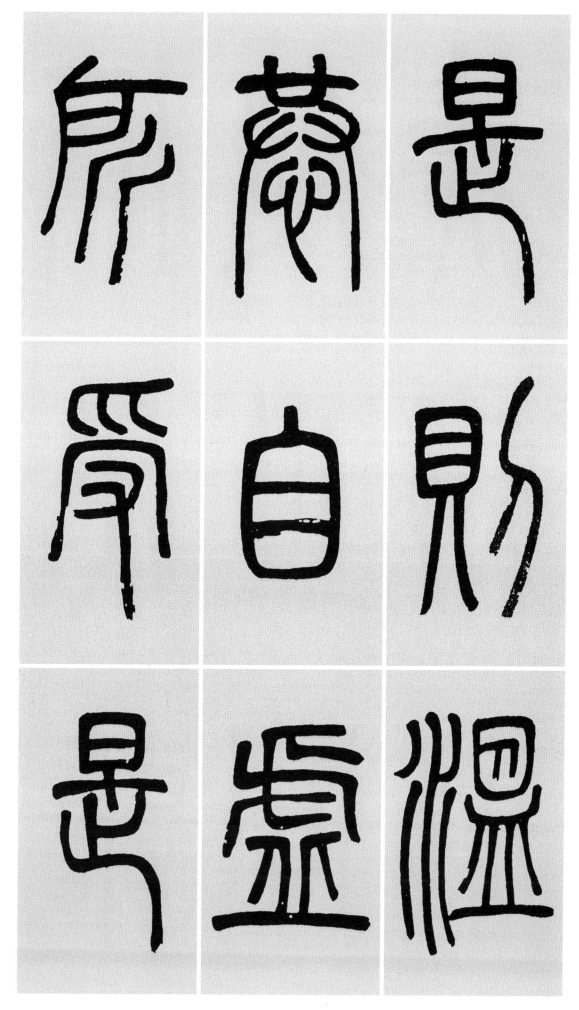

是 이 시
則 법칙 칙

溫 따뜻할 온
恭 공손할 공
自 스스로 자
虛 빌 허

所 바 소
受 받을 수
是 이 시

極 다할 극

見 볼 견
善 착할 선
從 따를 종
之 갈 지

聞 들을 문
義 옳을 의
則 곧 즉
服 복종할 복

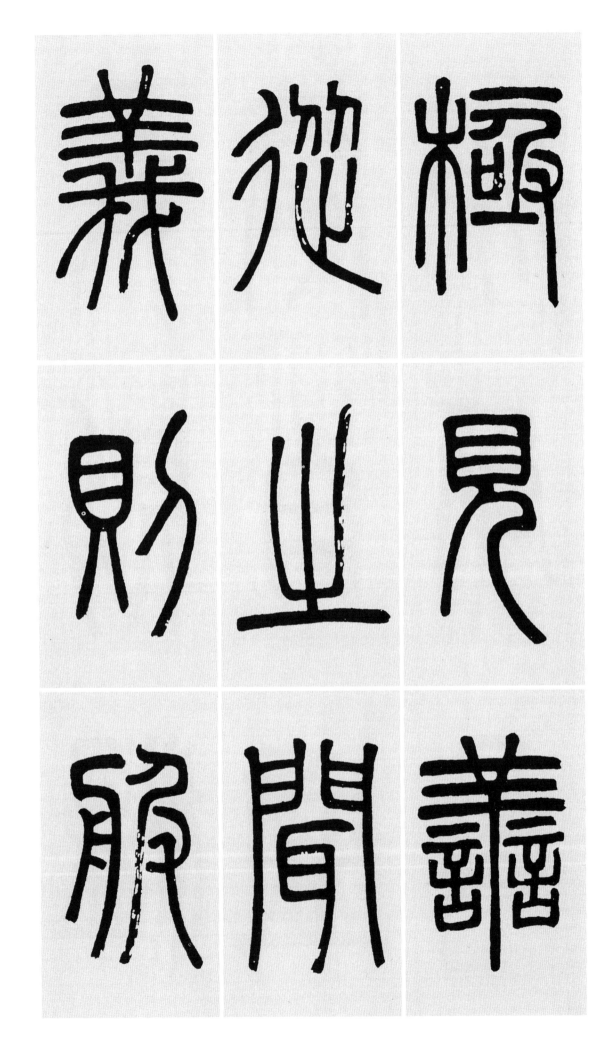

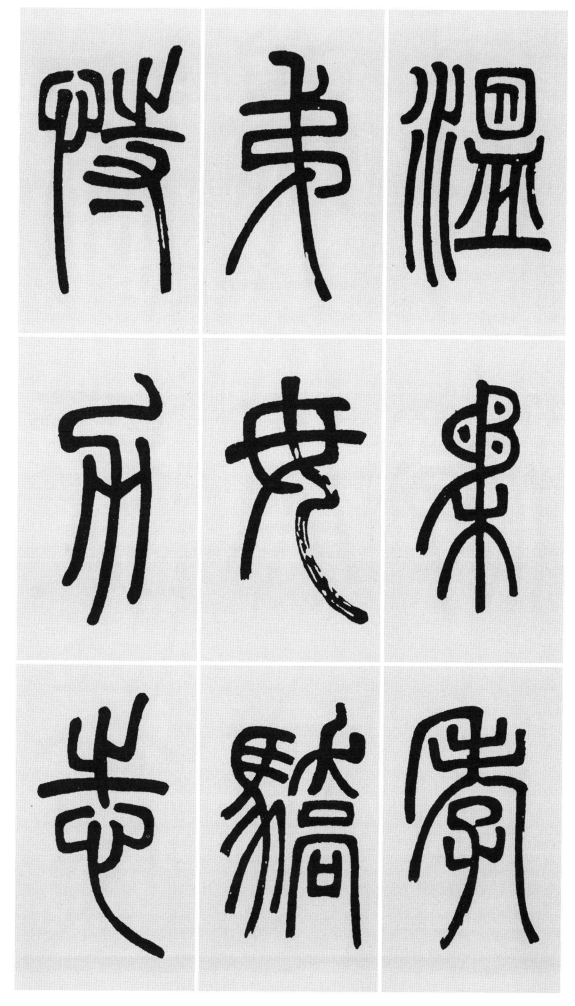

溫 따뜻할 온
柔 부드러울 유
孝 효도 효
弟 아우 제

毋 말 무
驕 교만할 교
恃 믿을 시
力 힘 력

志 뜻 지

無 없을 무
虛 빌 허
衺 사악할 사
※邪(사)와 통함
行 행할 행
必 반드시 필
正 바를 정
直 곧을 직

游 놀 유
居 살 거

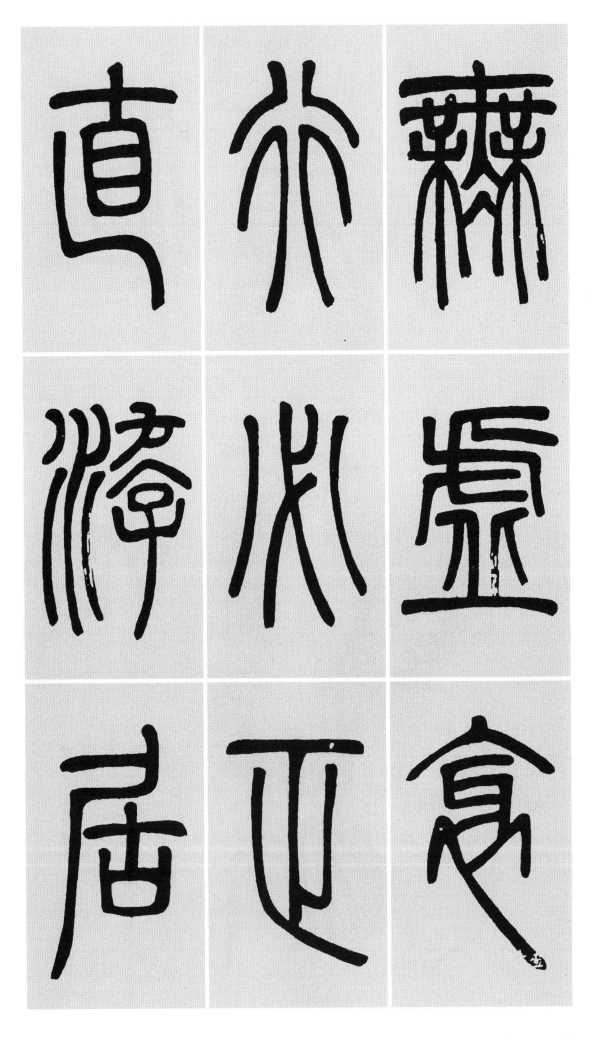

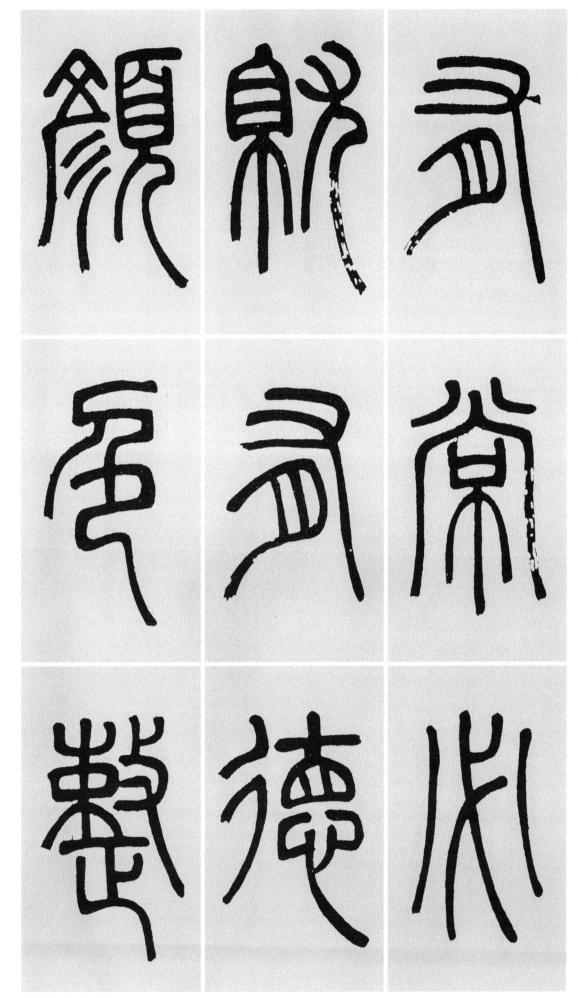

有 있을유
常 항상상

必 반드시필
就 곧취
有 있을유
德 덕덕

顔 얼굴안
色 빛색
整 정숙할정

齊 가지런할 제

中 가운데 중
心 마음 심
必 반드시 필
式 법식

夙 일찍 숙
興 흥할 흥
夜 밤 야
寐 잘 매

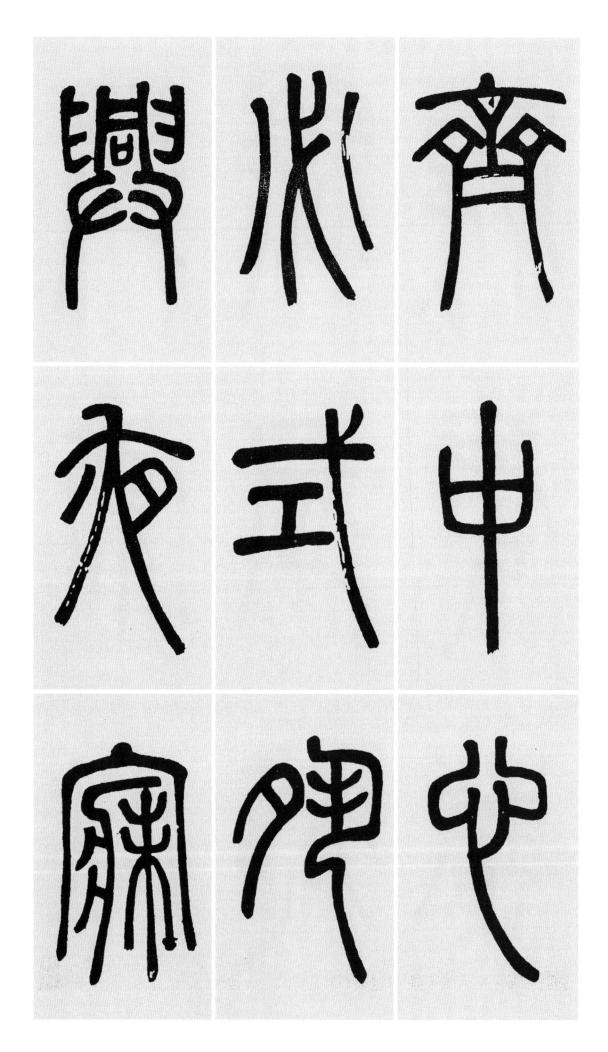

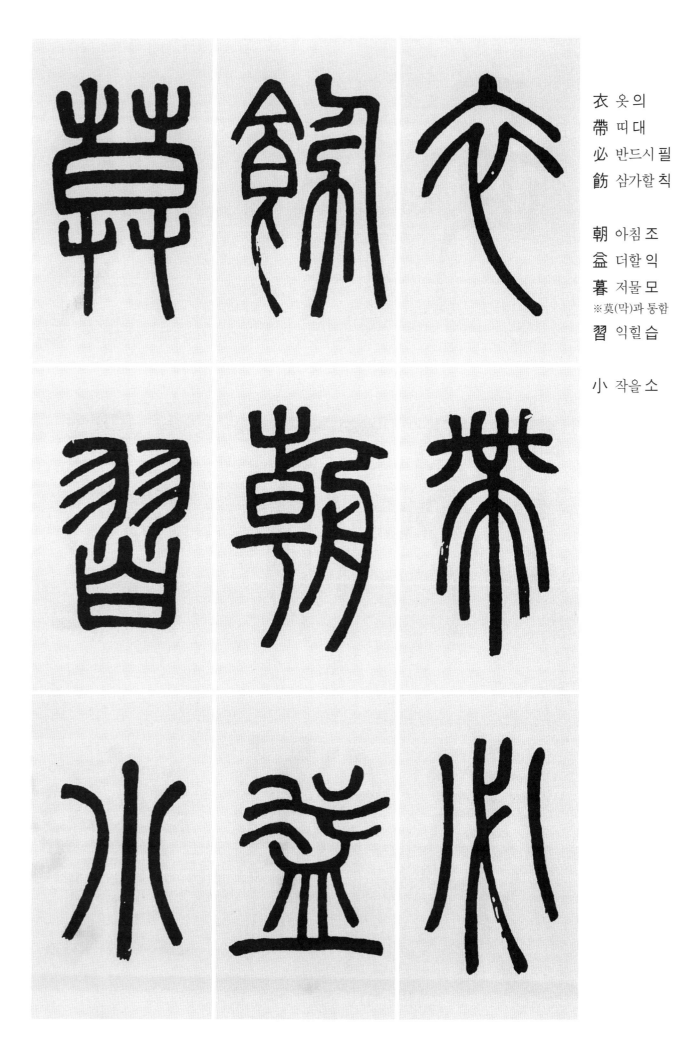

衣 옷 의
帶 띠 대
必 반드시 필
飭 삼가할 칙

朝 아침 조
益 더할 익
暮 저물 모
※莫(막)과 통함
習 익힐 습

小 작을 소

心 마음 심
翼 날개 익
翼 날개 익

一 한일
此 이 차
不 아니 불
懈 게으를 해

是 이 시
謂 말할 위
學 배울 학

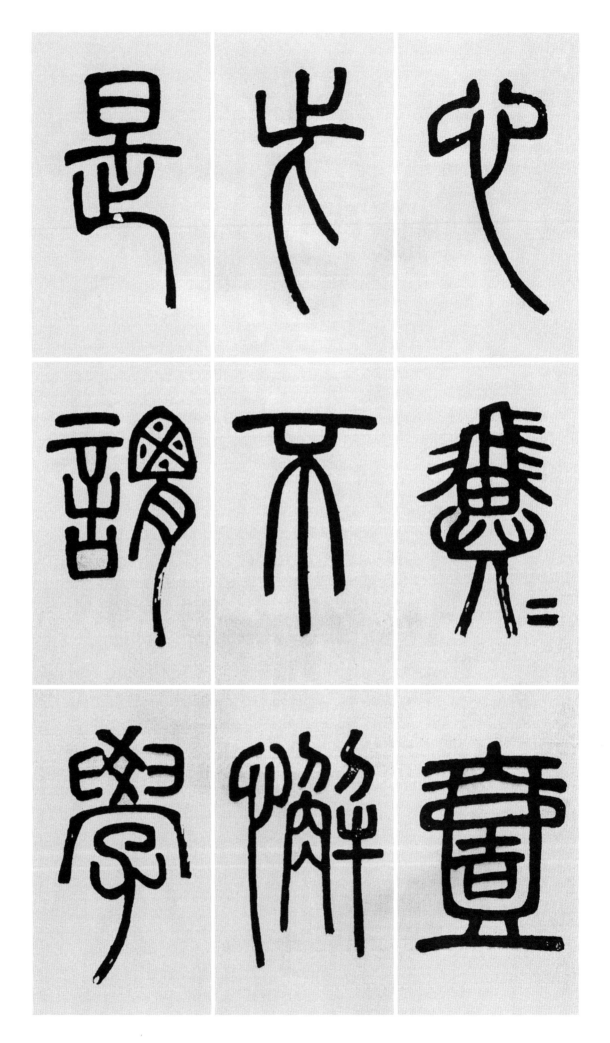

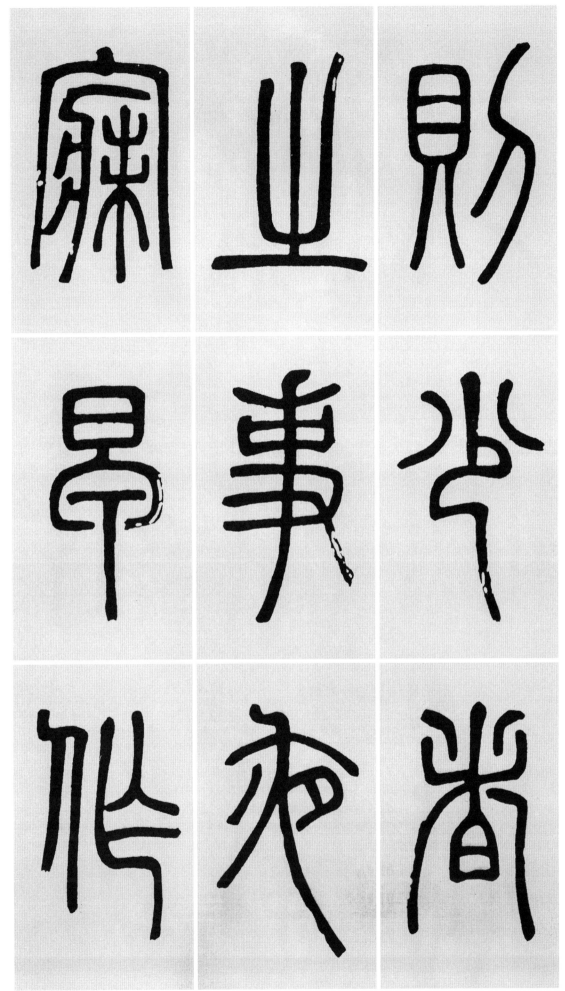

則 법칙 칙

少 젊을 소
者 놈 자
之 갈 지
事 일 사

夜 밤 야
寐 잘 매
早 일찍 조
作 지을 작

既 이미 기
拚 손뼉칠 변
盥 대야 관
漱 양치 수

執 잡을 집
事 일 사
有 있을 유
恪 삼가할 각

攝 잡을 섭

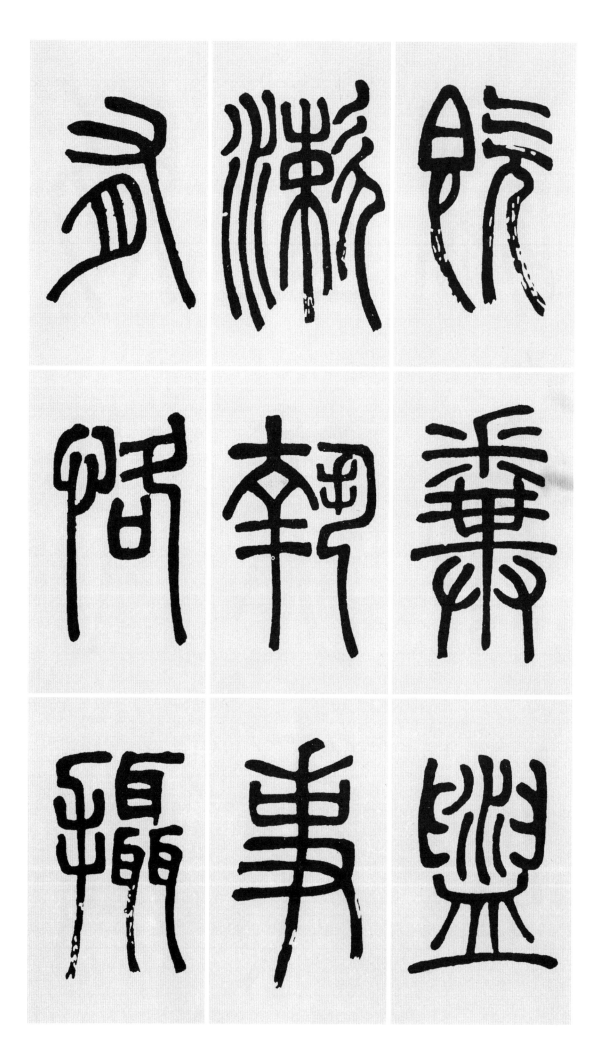

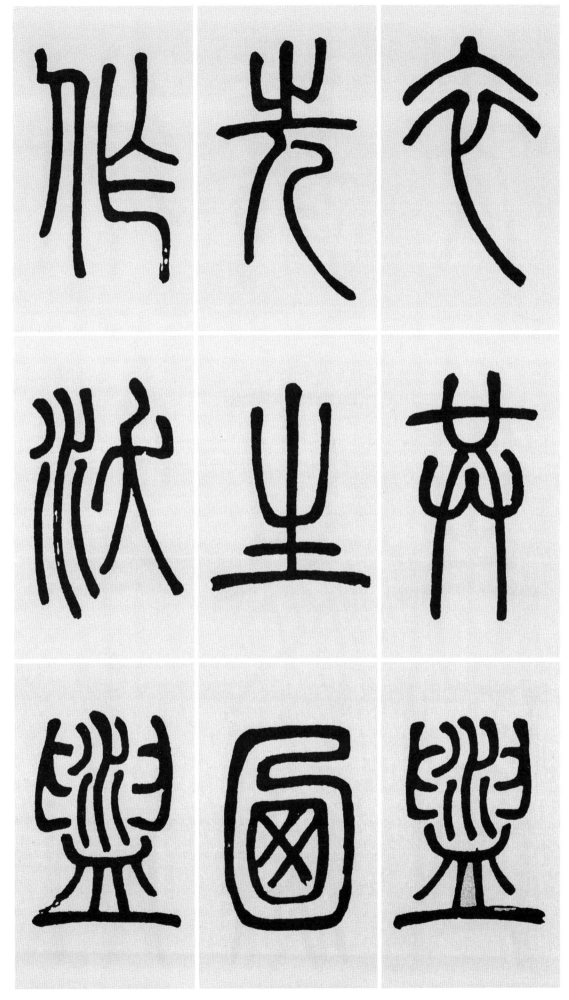

衣 옷의
共 함께 공
盥 대야 관

先 먼저 선
生 날 생
乃 이에 내
作 지을 작

沃 물 댈 옥
盥 대야 관

徹 치울 철
盥 대야 관

汎 뜰 범
抃 손뼉칠 변
正 바를 정
席 자리 석

先 먼저 선
生 날 생
乃 이에 내

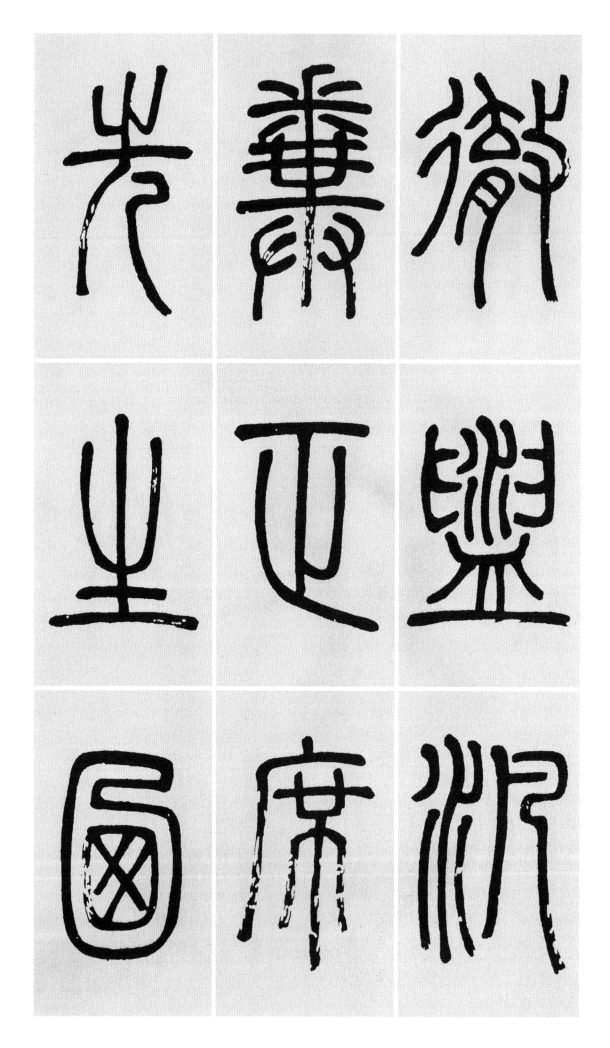

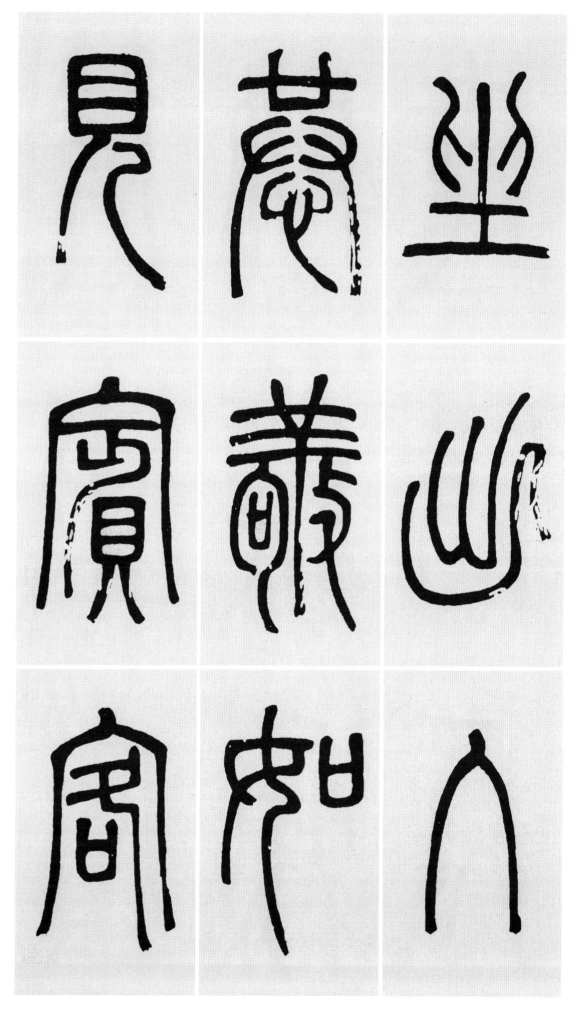

坐 앉을 좌

出 날 출
入 들 입
恭 공손할 공
敬 공경할 경

如 같을 여
見 볼 견
賓 손님 빈
客 손 객

危 위태 위
坐 앉을 좌
向 향할 향
師 스승 사

顔 얼굴 안
色 빛 색
毋 말 무
怍 부끄러워할 작

受 받을 수

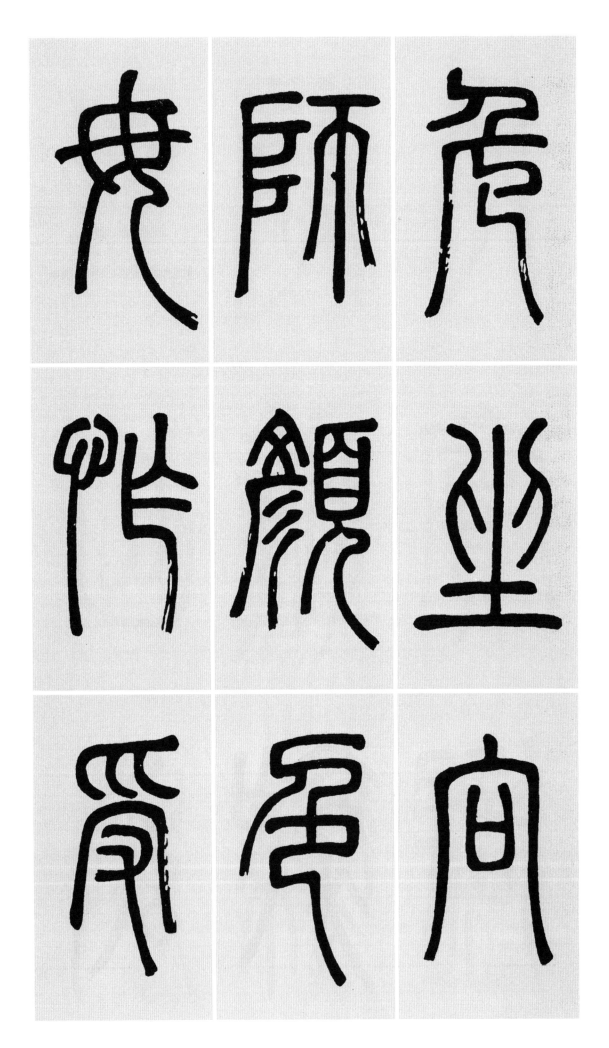

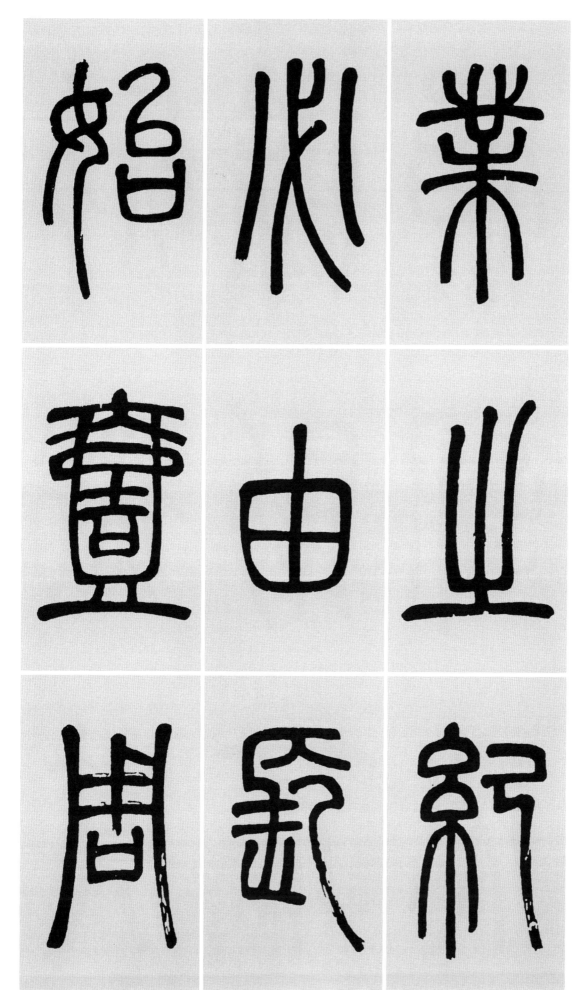

業 엽 업
之 갈 지
紀 기강 기

必 반드시 필
由 까닭 유
長 클 장
始 처음 시

一 한 일
周 두루 주

則 법칙 칙
然 그럴 연

其 그 기
餘 남을 여
則 법칙 칙
不 아니 불

始 처음 시
誦 외울 송
必 반드시 필

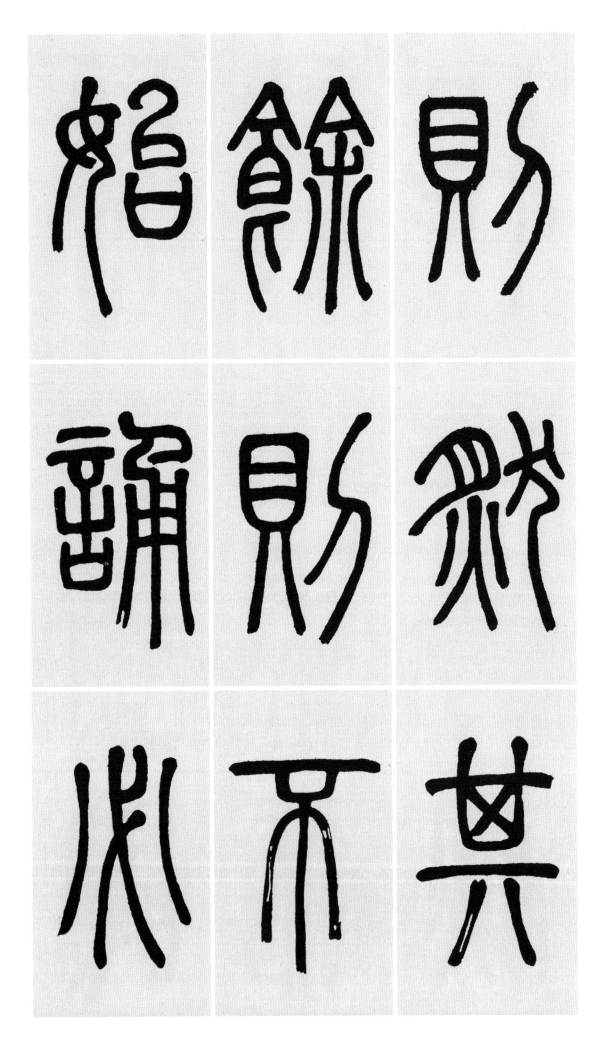

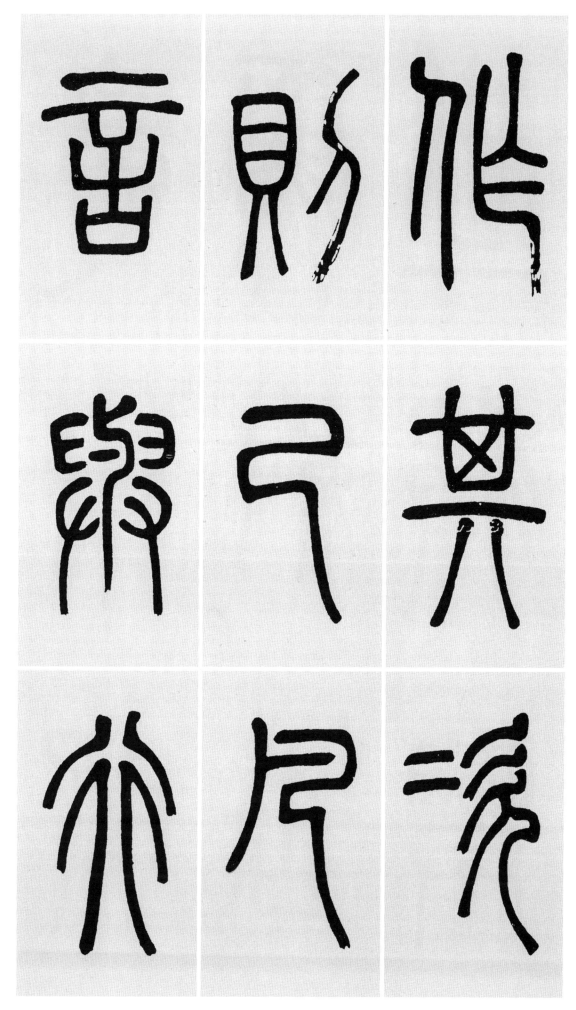

作 지을 작

其 그기
次 버금 차
則 곧 즉
已 이미 이

凡 무릇 범
言 말씀 언
與 줄 여
行 갈 행

思 생각할 사
中 가운데 중
以 써 이
爲 하 위
紀 기강 기

古 옛 고
之 갈 지
將 장차 장
興 흥할 흥

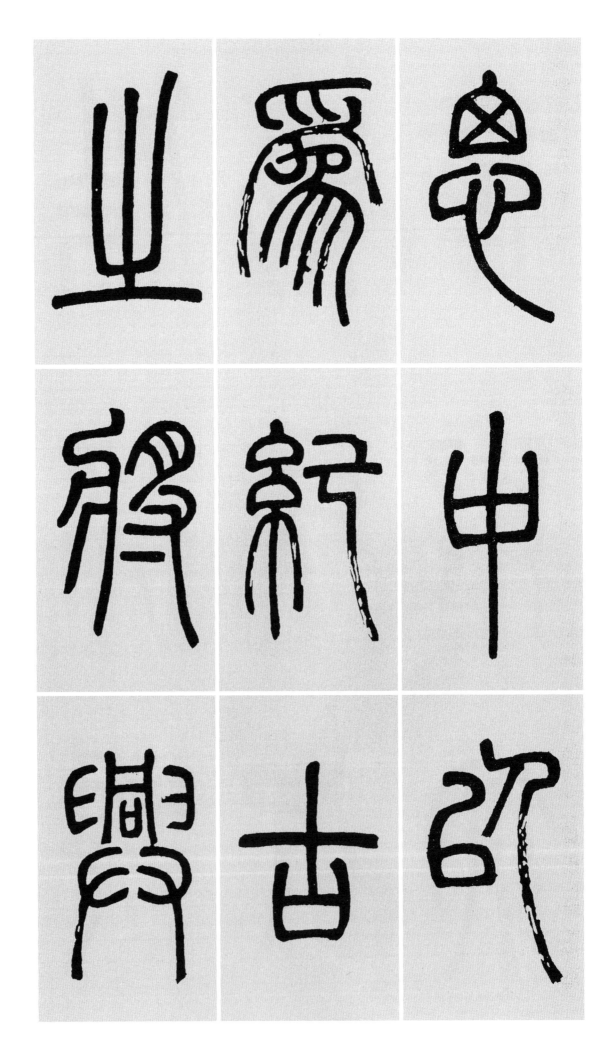

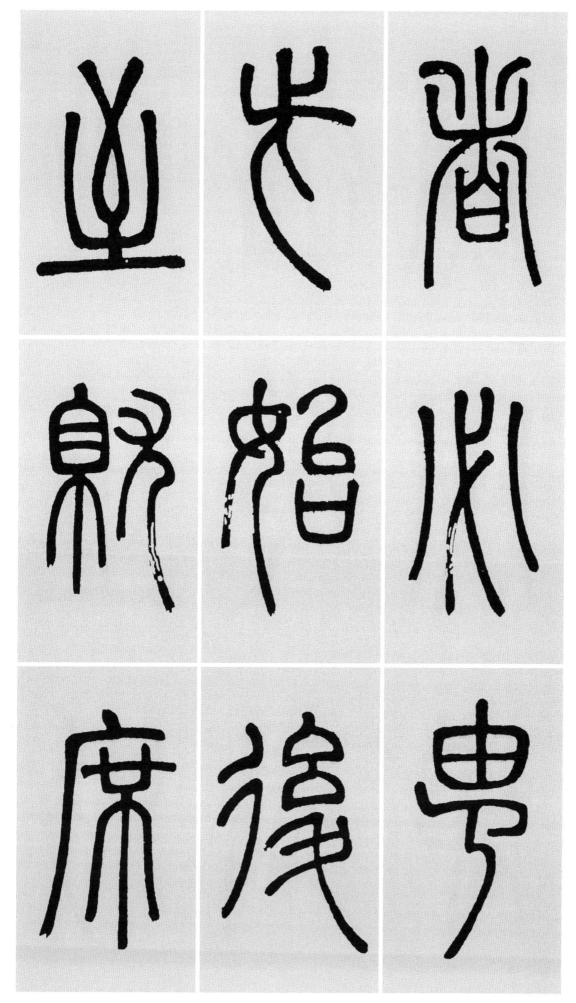

者 놈 자

必 반드시 필
由 까닭 유
此 이 차
始 처음 시

後 뒤 후
至 이를 지
就 곧 취
席 자리 석

陝 좁을 협
坐 앉을 좌
則 곧 즉
起 일어날 기

若 만약 약
有 있을 유
賓 손님 빈
客 손 객

弟 아우 제

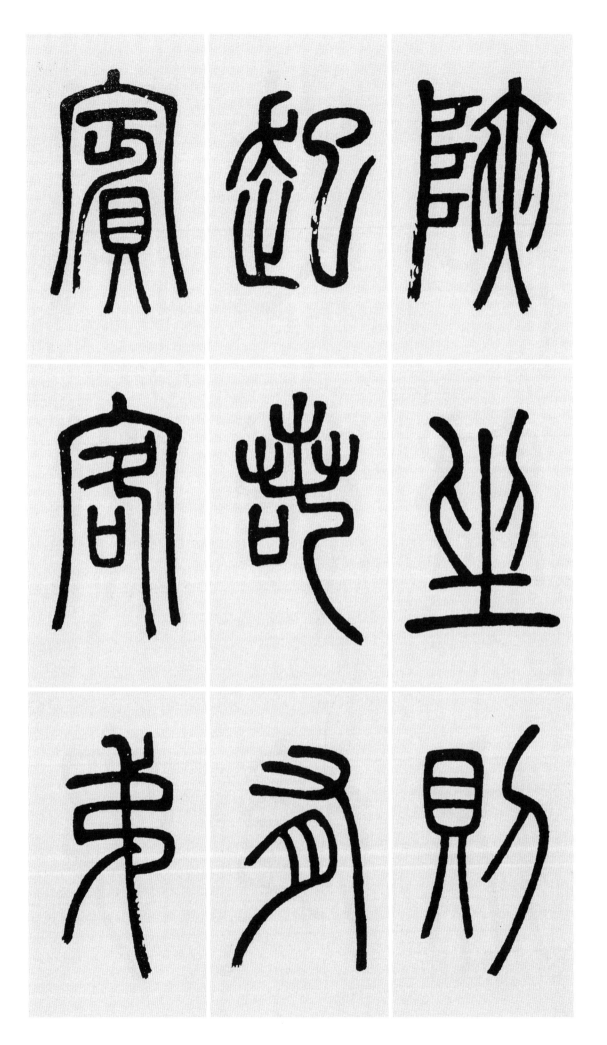

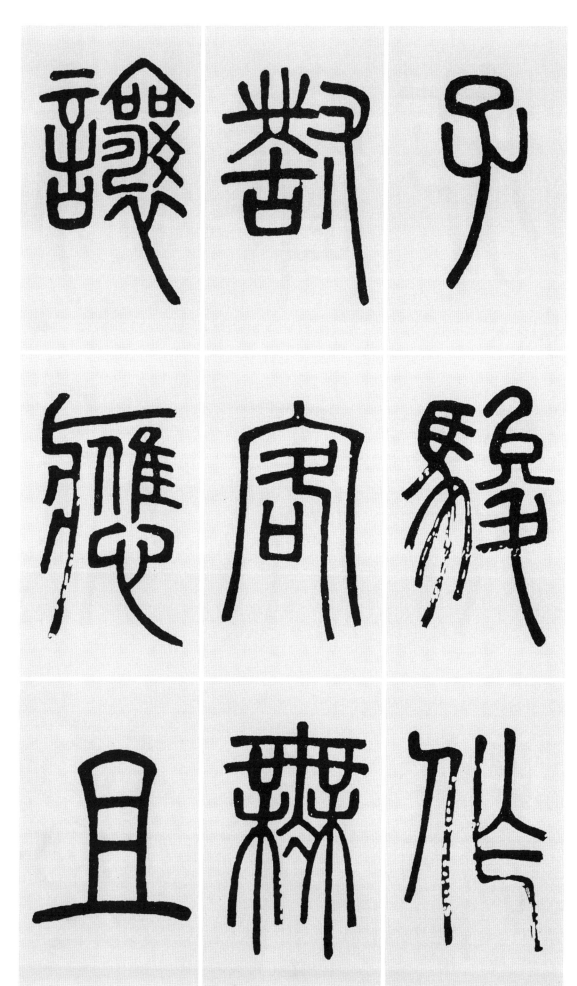

子 아들 자
駿 빼어날 준
作 지을 작

對 대할 대
客 손 객
無 없을 무
讓 사양할 양

應 응할 응
且 또 차

遂 드디어 수
行 갈 행

趨 달아날 추
進 나아갈 진
受 받을 수
命 목숨 명

所 바 소
求 구할 구
雖 비록 수

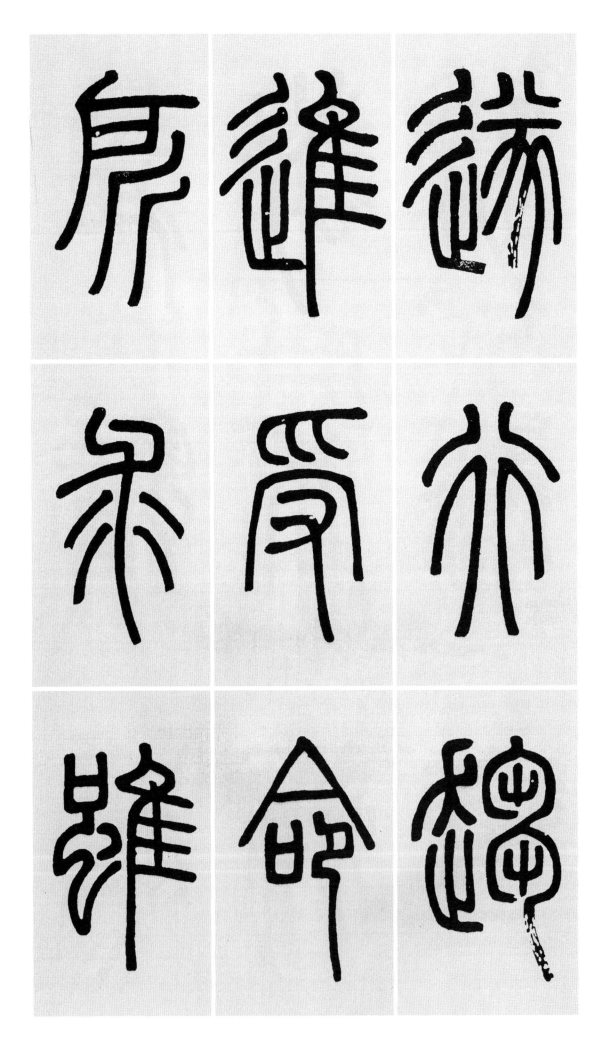

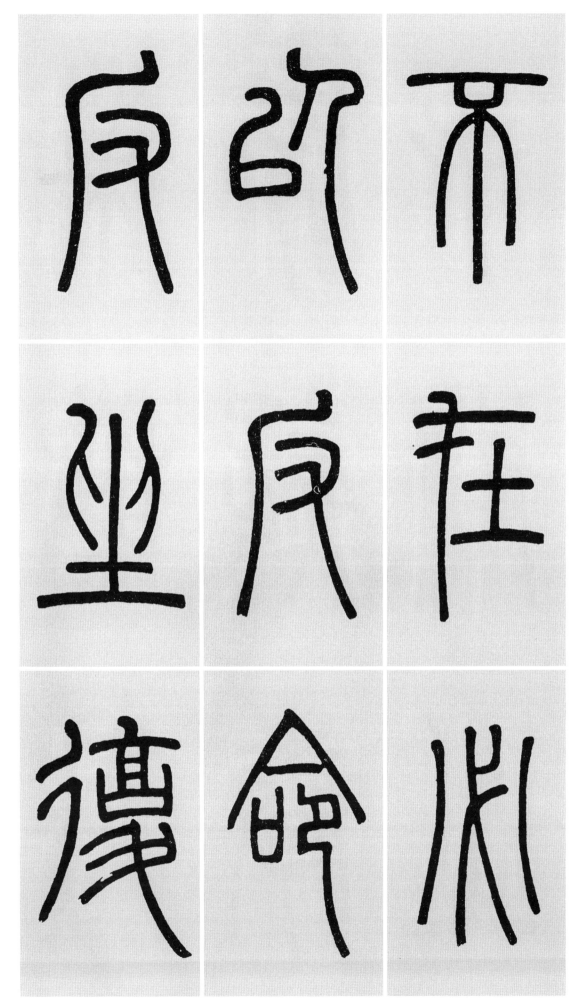

不 아닐 부
在 있을 재

必 반드시 필
以 써 이
反 돌이킬 반
命 목숨 명

反 되돌릴 반
坐 앉을 좌
復 다시 부

業 업업

若 만약 약
有 있을 유
所 바 소
疑 의혹 의

奉 받들 봉
手 손 수
問 물을 문
之 갈 지

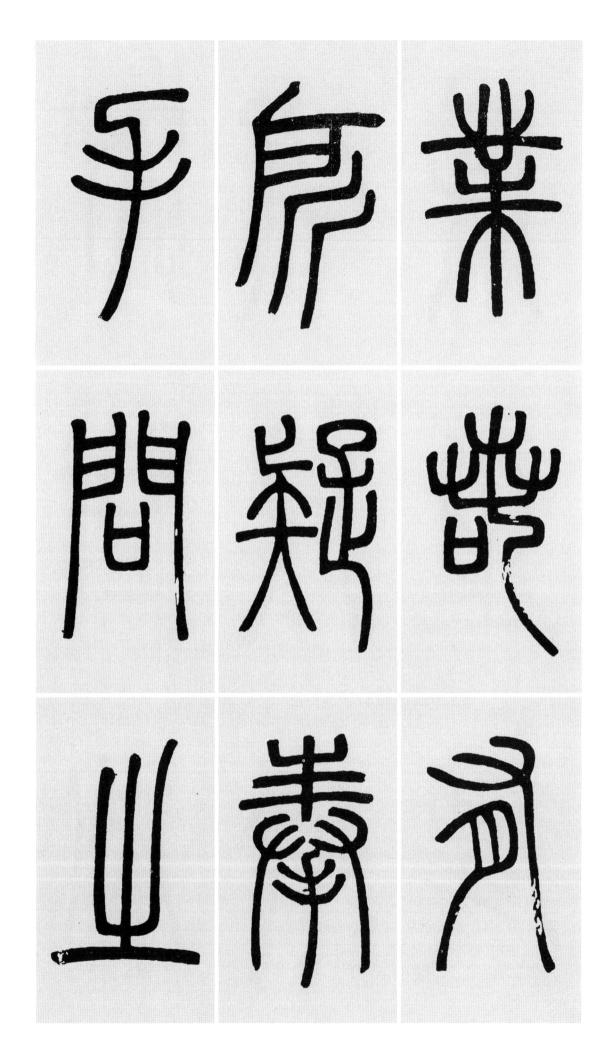

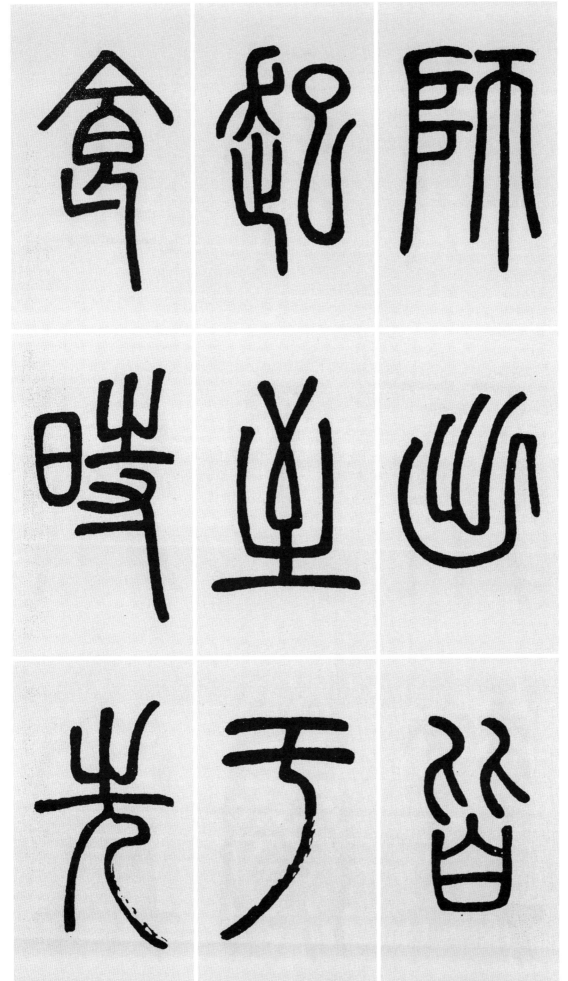

師 스승 사
出 날 출
皆 다 개
起 일어날 기

至 이를 지
于 어조사 우
食 밥 식
時 때 시

先 먼저 선

生 날 생
將 장차 장
食 밥 식

弟 아우 제
子 아들 자
簀 반찬 찬
饋 먹일 궤

攝 잡을 섭
衽 옷깃 임

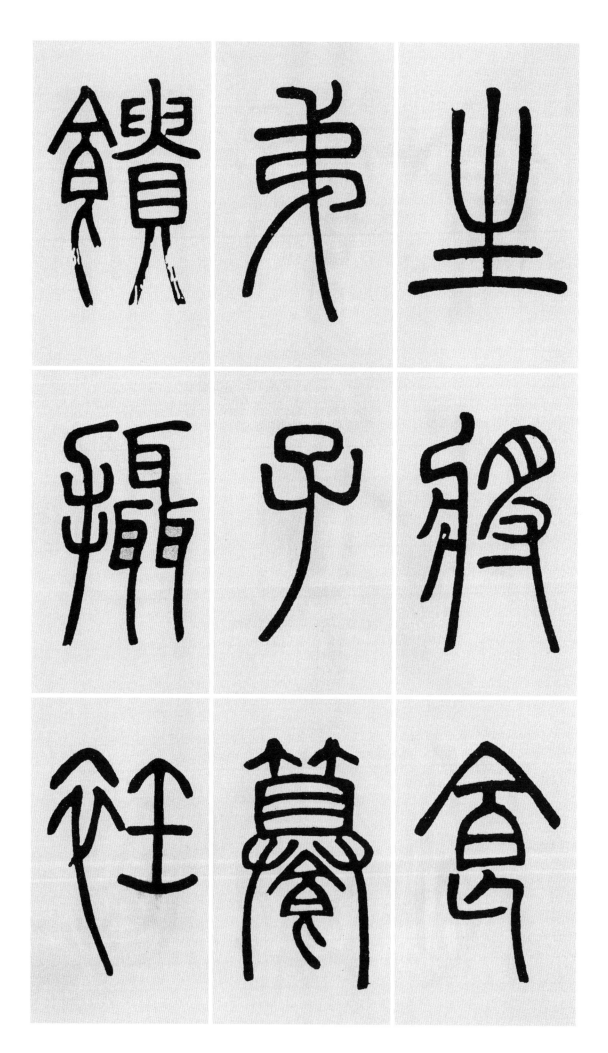

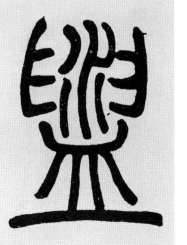
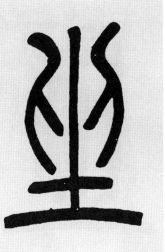

盥 대야 관
漱 양치 수

跪 꿇을 궤
坐 앉을 좌
而 말이을 이
餽 보낼 궤

置 둘 치
醬 장 장
錯 섞일 착

食 밥 식

陳 펼 진
膳 반찬 선
毋 말 무
悖 거스를 패

凡 무릇 범
置 둘 치
彼 저 피
食 밥 식

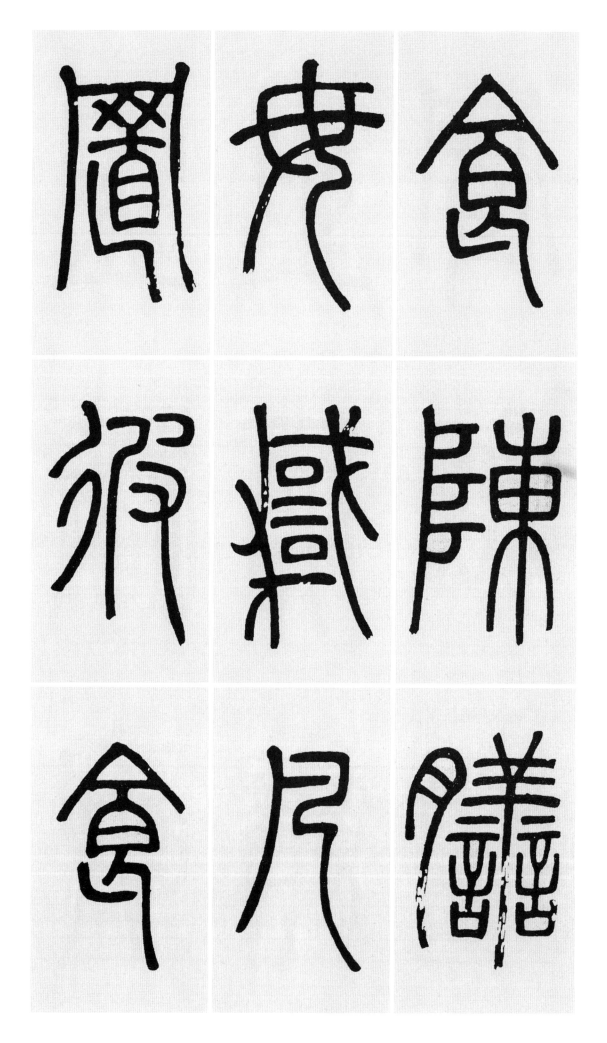

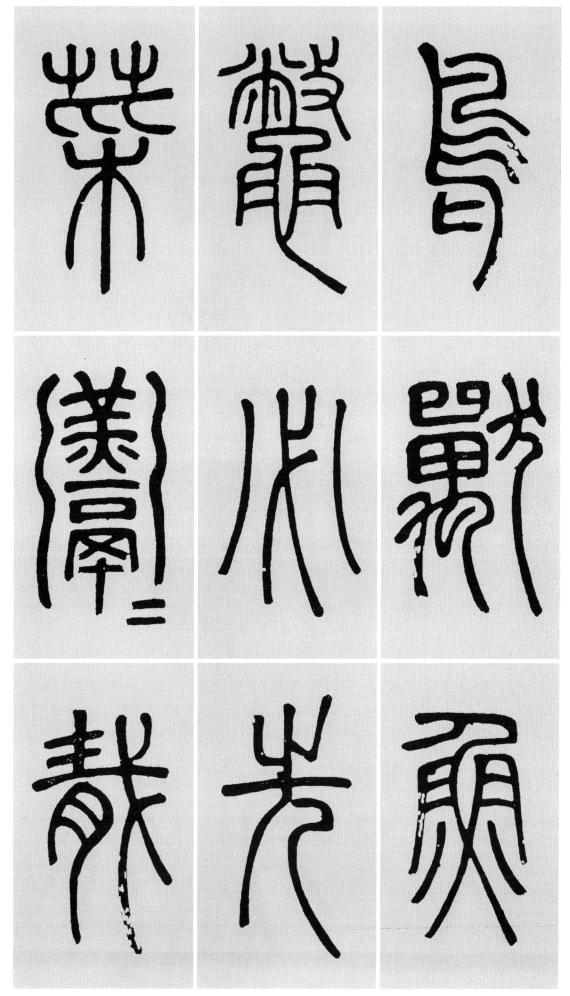

鳥 새 조
獸 짐승 수
魚 고기 어
鼈 자라 별

必 반드시 필
先 먼저 선
菜 나물 채
羹 국 갱

羹 국 갱
胾 고기점 자

中 가운데 중
別 다를 별

裁 고기젓 자
在 있을 재
醬 장 장
前 앞 전

其 그 기
設 베풀 설
要 중요할 요

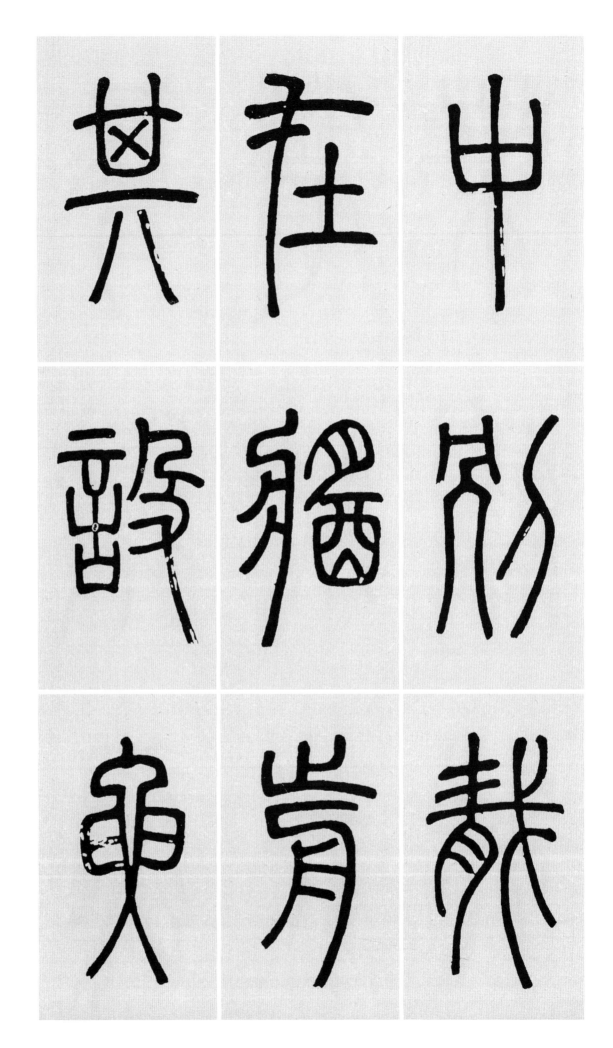

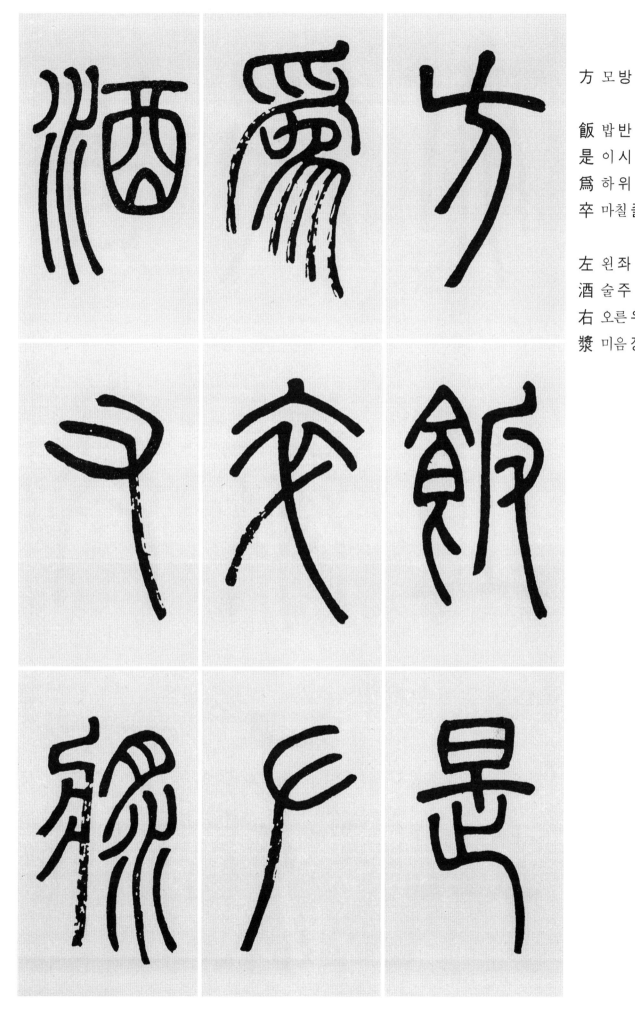

方 모방
飯 밥반
是 이시
爲 하위
卒 마칠졸

左 왼좌
酒 술주
右 오른우
漿 미음장

告 알릴 고
具 갖출 구
而 말이을 이
退 물러날 퇴

奉 받들 봉
手 손수
而 말이을 이
立 설 립

三 석 삼

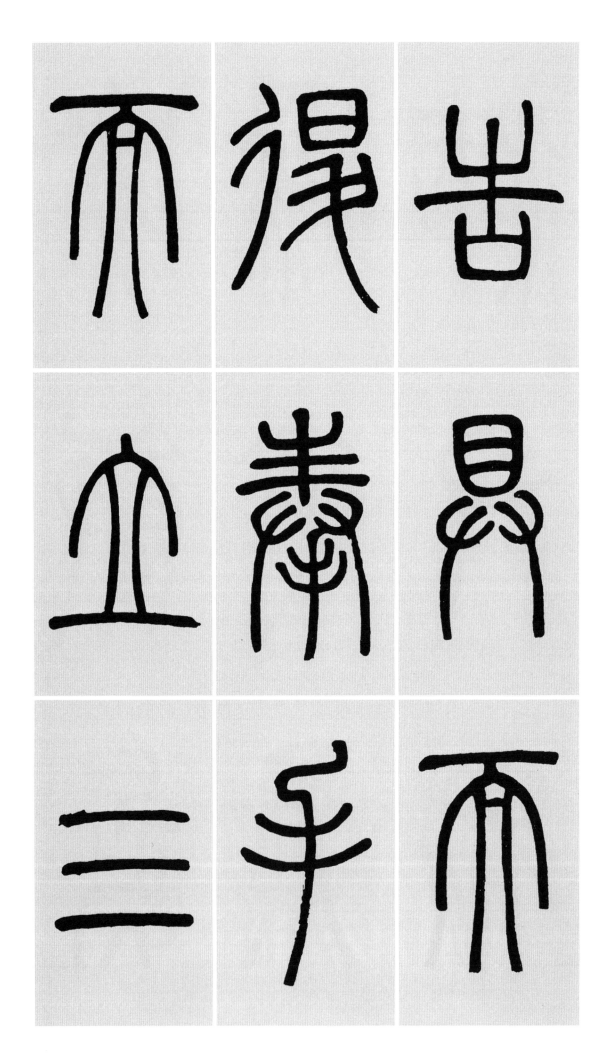

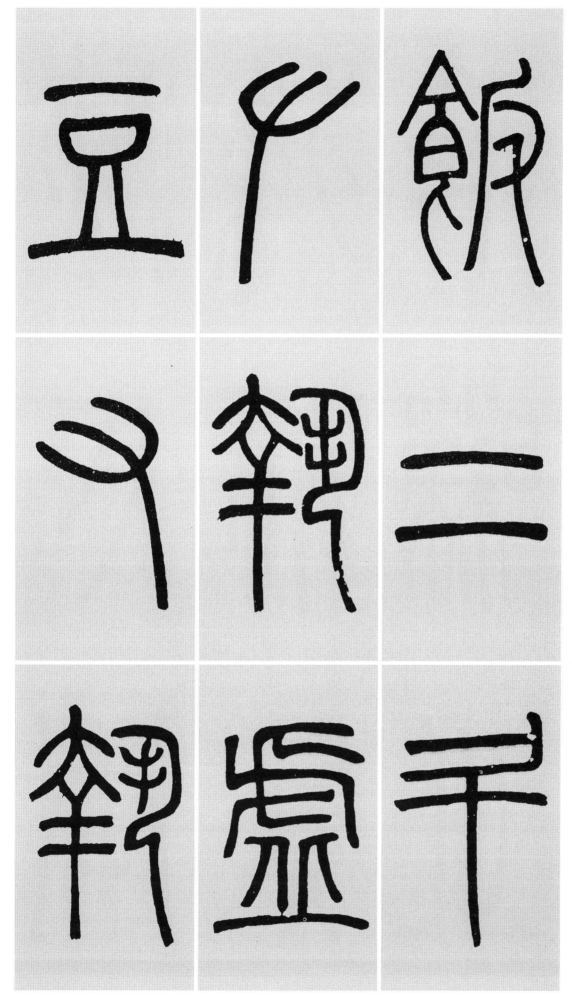

飯 밥 반
二 두 이
斗 말 두

左 왼 좌
執 잡을 집
虛 빌 허
豆 콩 두

右 오른쪽 우
執 잡을 집

挾 낄 협
匕 숟가락 비

周 두루 주
旋 돌 선
而 말이을 이
貳 거듭할 이

唯 오직 유
嗛 겸손할 겸
之 갈 지

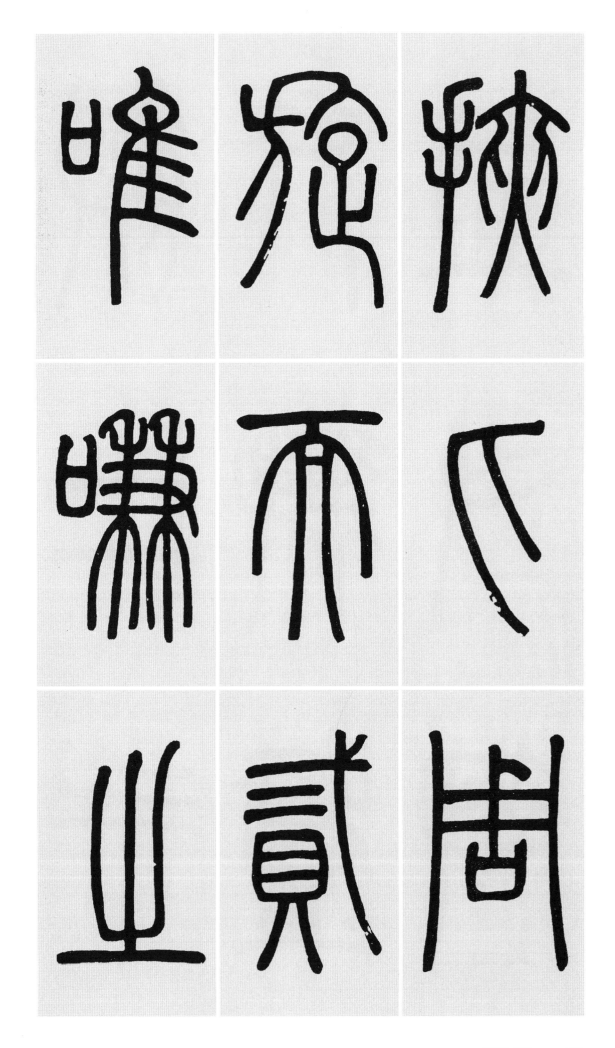

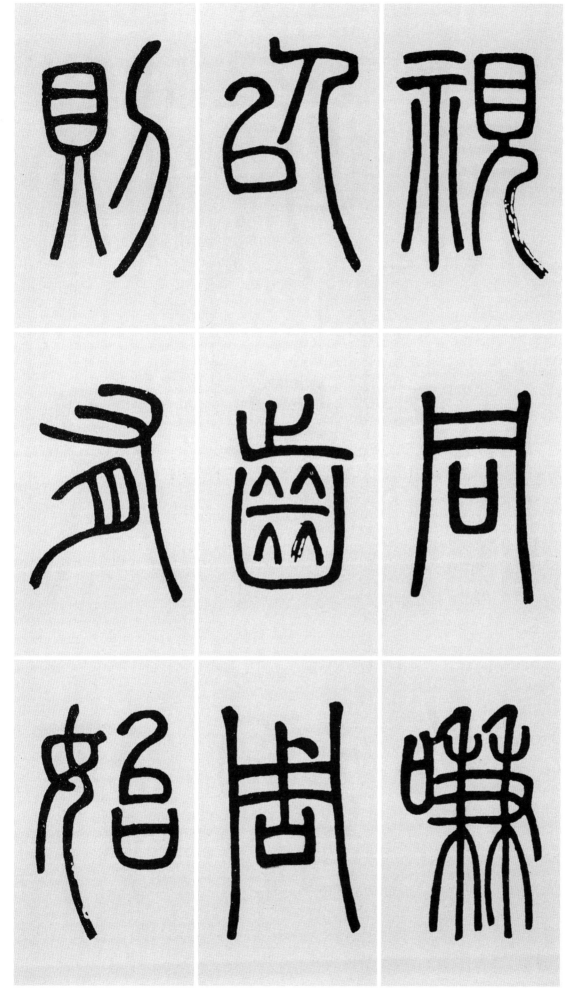

視 볼 시

同 한가지 동
嗛 겸손할 겸
以 써 이
齒 이 치

周 두루 주
則 곧 즉
有 있을 유
始 처음 시

棅 자루 병
尺 자 척
不 아니 불
跪 꿇을 궤

是 이 시
謂 말할 위
貳 거듭할 이
紀 기강 기

先 먼저 선

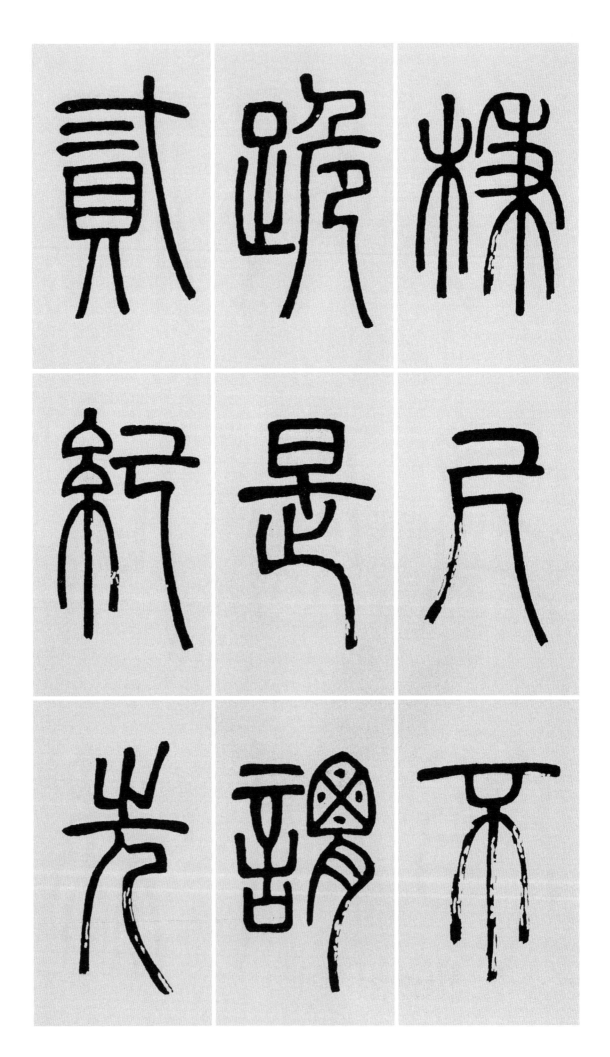

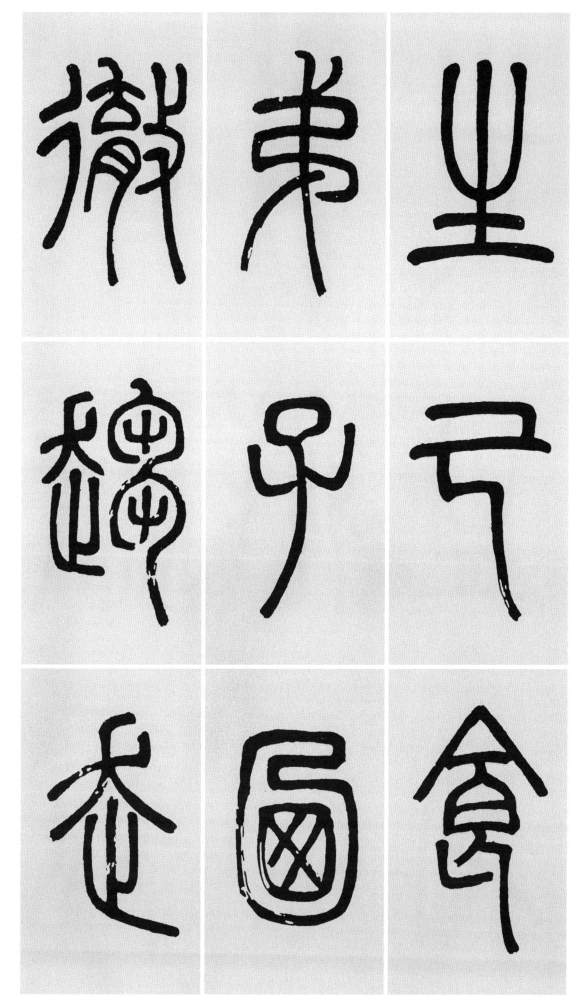

生 날 생
已 이미 이
食 밥 식

弟 아우 제
子 아들 자
乃 이에 내
徹 거둘 철

趨 따를 추
走 달릴 주

進 나아갈 진
漱 양치 수

拚 손뼉칠 변
前 앞 전
斂 거둘 렴
祭 제사 제

先 먼저 선
生 날 생
有 있을 유

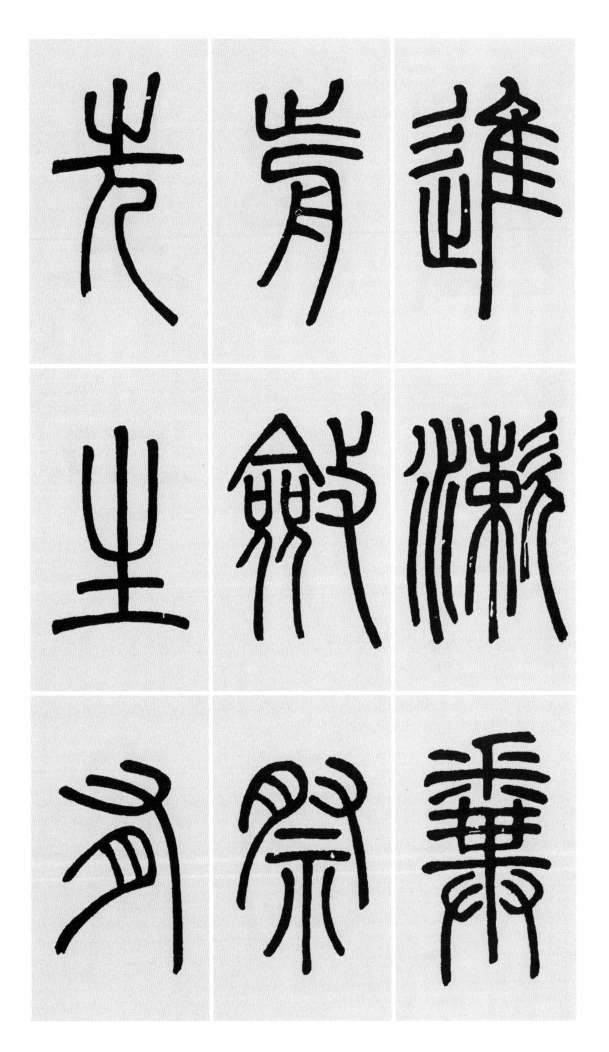

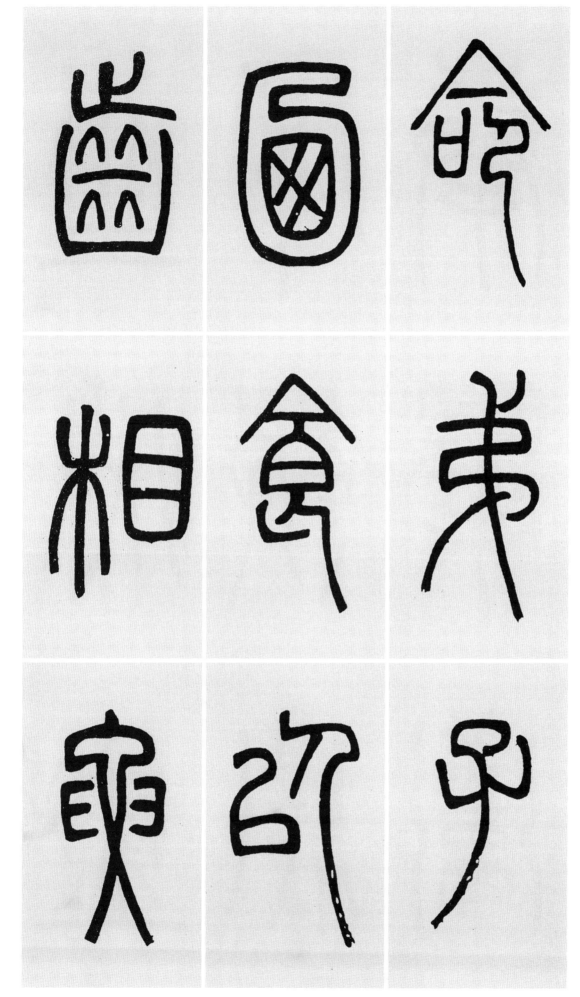

命 목숨 명

弟 아우 제
子 아들 자
乃 이에 내
食 밥 식

以 써 이
齒 이 치
相 서로 상
要 중요할 요

坐 앉을 좌
必 반드시 필
盡 다할 진
席 자리 석

飯 밥 반
必 반드시 필
奉 받들 봉
攬 가질 람

羹 국 갱

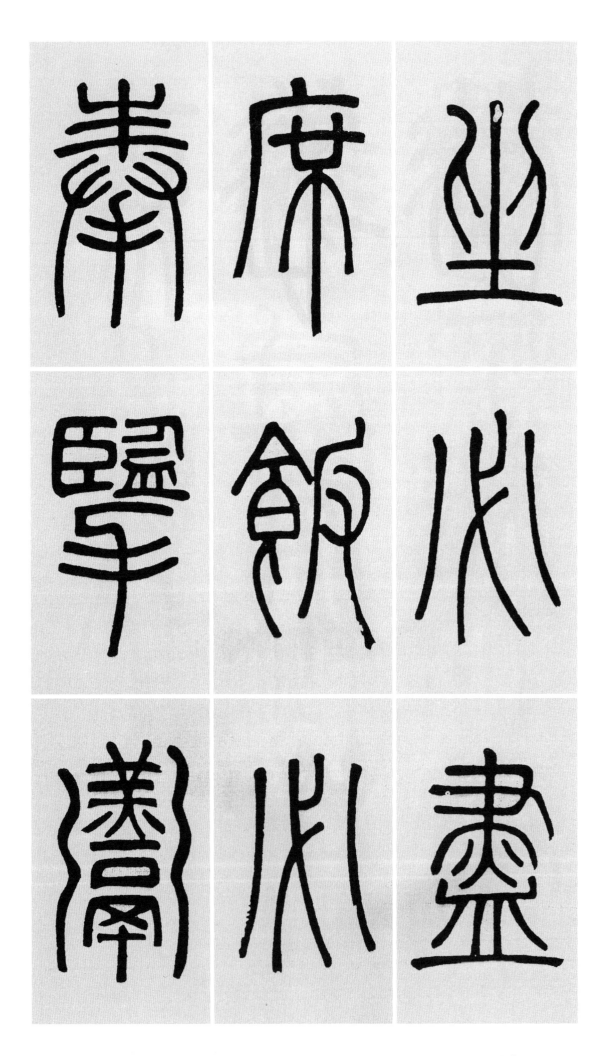

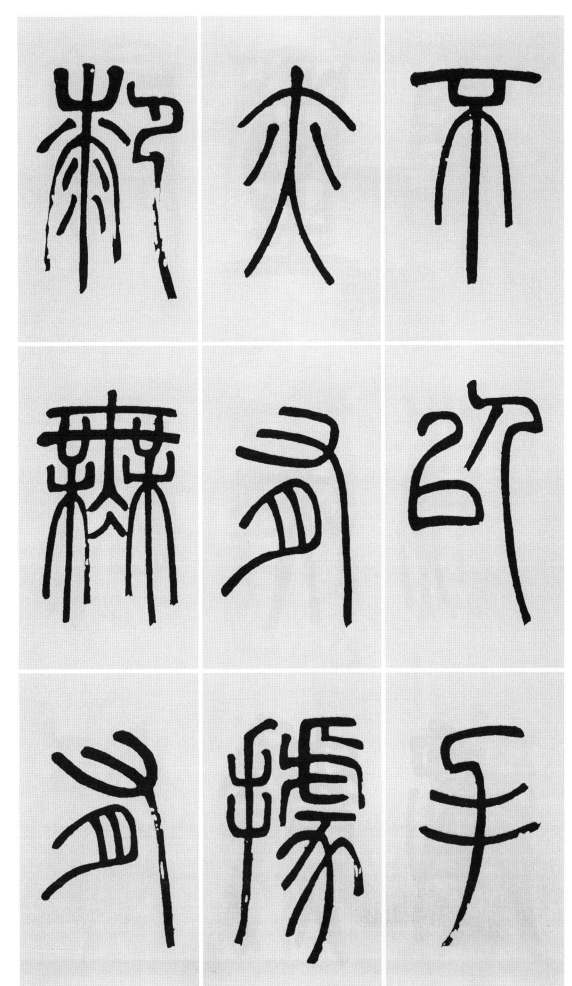

不 아니 불
以 써 이
手 손 수

亦 또 역
有 있을 유
據 의거할 거
膝 무릎 슬

無 없을 무
有 있을 유

隱 숨길 은
肘 팔꿈치 주

旣 이미 기
食 밥 식
乃 이에 내
飽 배부를 포

循 돌 순
咡 입 이
覆 덮을 부

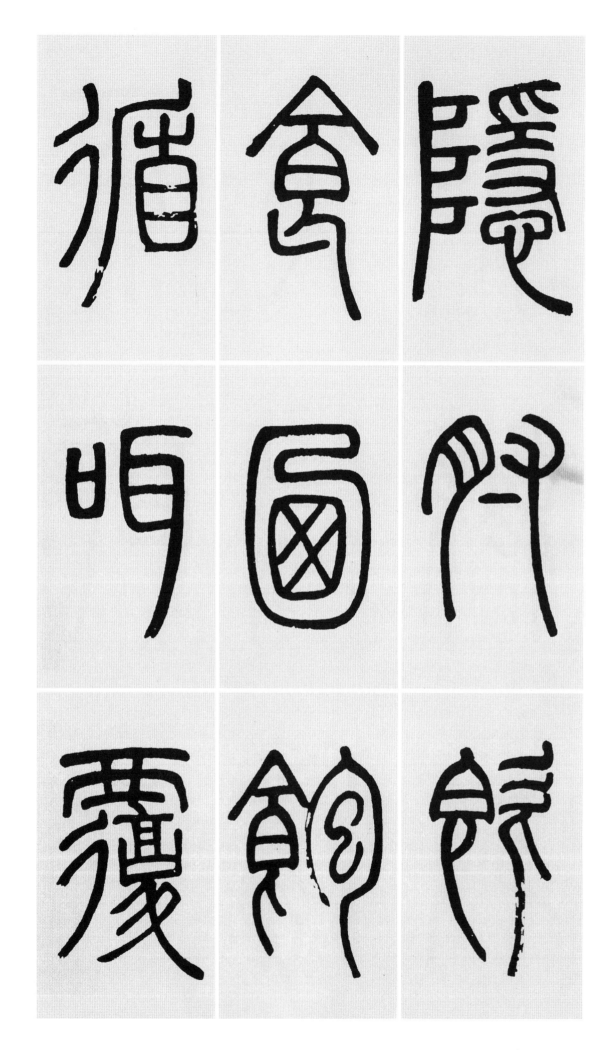

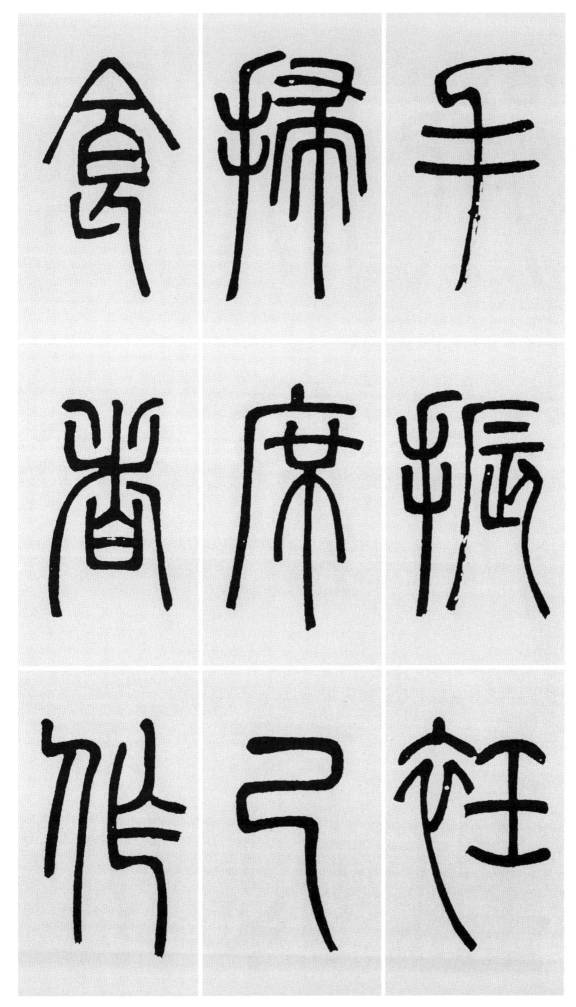

手 손수

振 떨칠 진
衽 옷깃 임
掃 쓸 소
席 자리 석

已 이미 이
食 밥 식
者 놈 자
作 지을 작

摳 올릴 구
衣 옷 의
而 말이을 이
降 내릴 강

旋 돌 선
而 말이을 이
鄕 시골 향
席 자리 석

各 각각 각

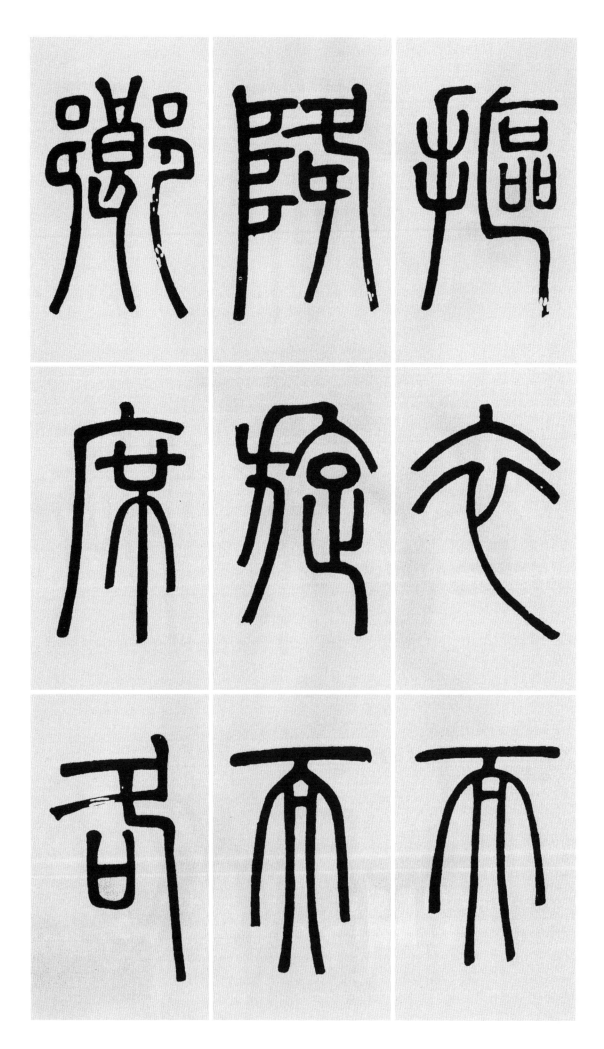

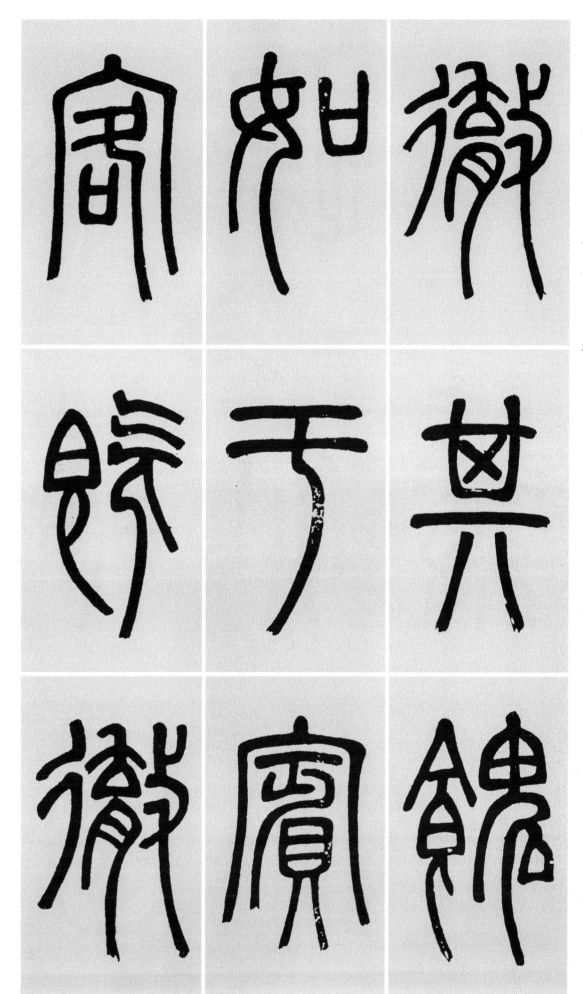

徹 거둘 철
其 그 기
餽 식사 궤

如 같을 여
于 어조사 우
賓 손 빈
客 손 객

旣 이미 기
徹 거둘 철

并 아우를 병
器 그릇 기

乃 이에 내
還 돌아올 환
而 말이을 이
立 설립

凡 무릇 범
拚 손뼉칠 변
之 갈 지

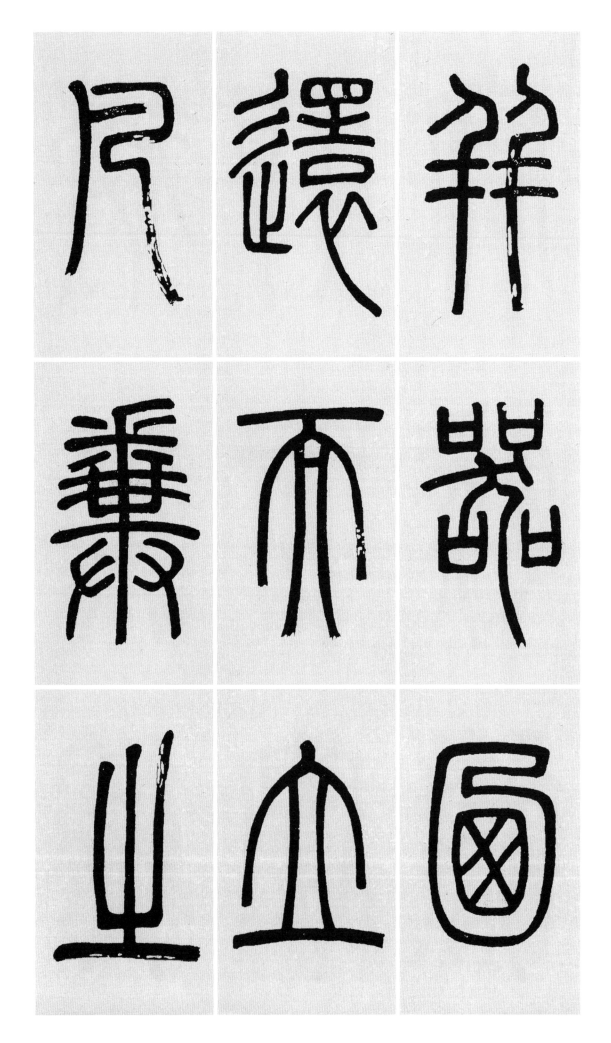

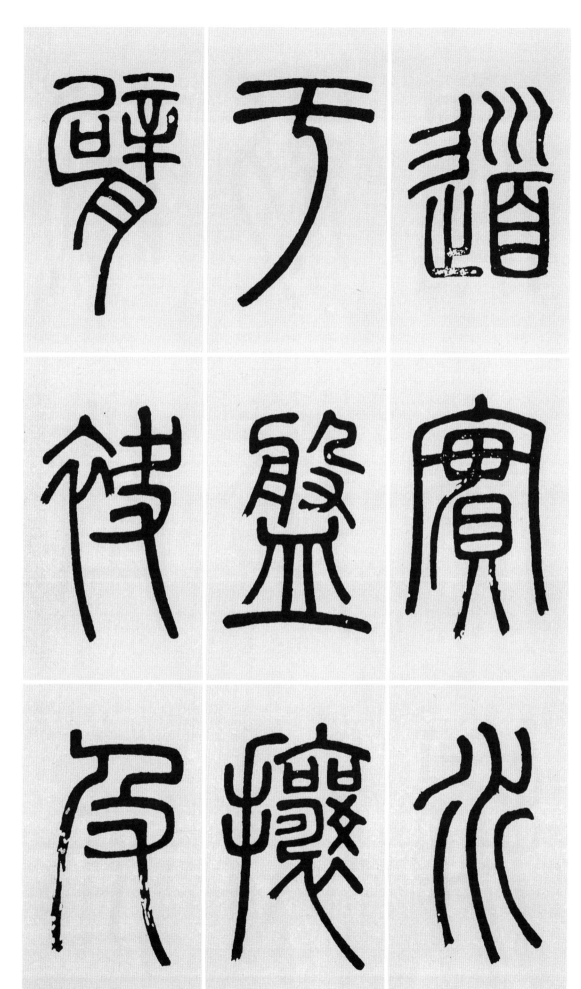

道 법도 도

實 열매 실
水 물 수
于 어조사 우
盤 대야 반

攘 걷을 양
臂 팔 비
袂 소매 메
及 아울러 급

肘 팔꿈치 주

堂 집 당
上 윗 상
則 곧 즉
播 뿌릴 파
灑 물뿌릴 쇄

室 집 실
中 가운데 중
握 잡을 악

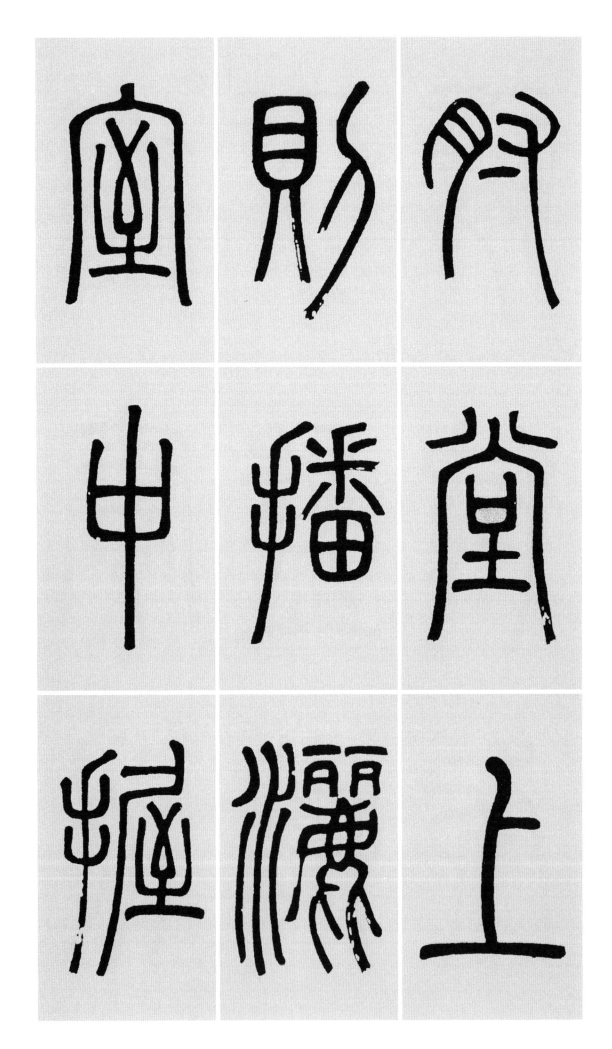

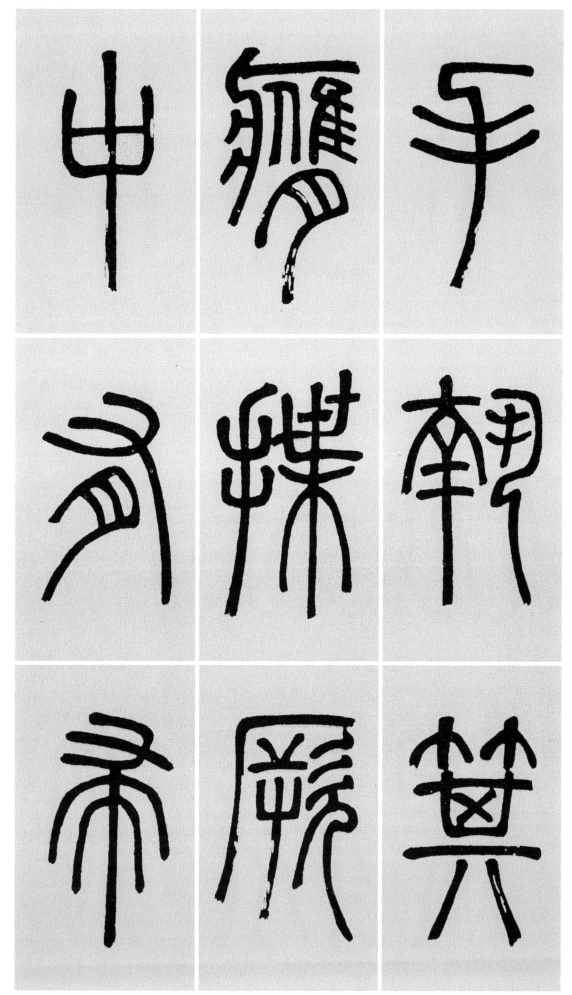

手 손수

執 잡을 집
箕 키 기
膺 가슴 응
揲 셀 설

厥 그 궐
中 가운데 중
有 있을 유
帚 비 추

入 들입
戶 집호
而 말이을 이
立 설립

其 그기
儀 거동 의
不 아니 불
貸 느슨할 대

執 잡을 집

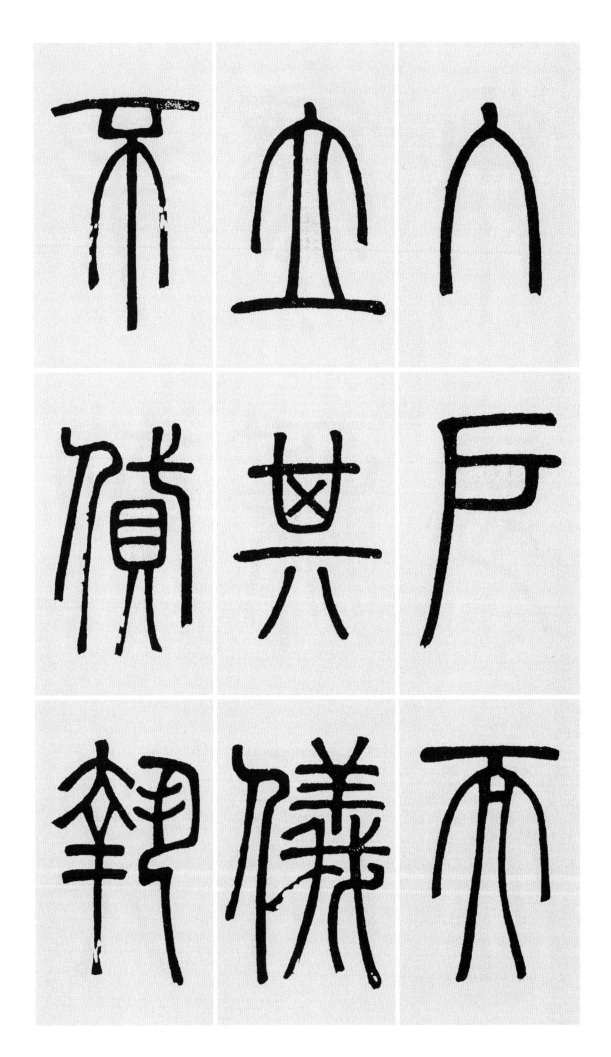

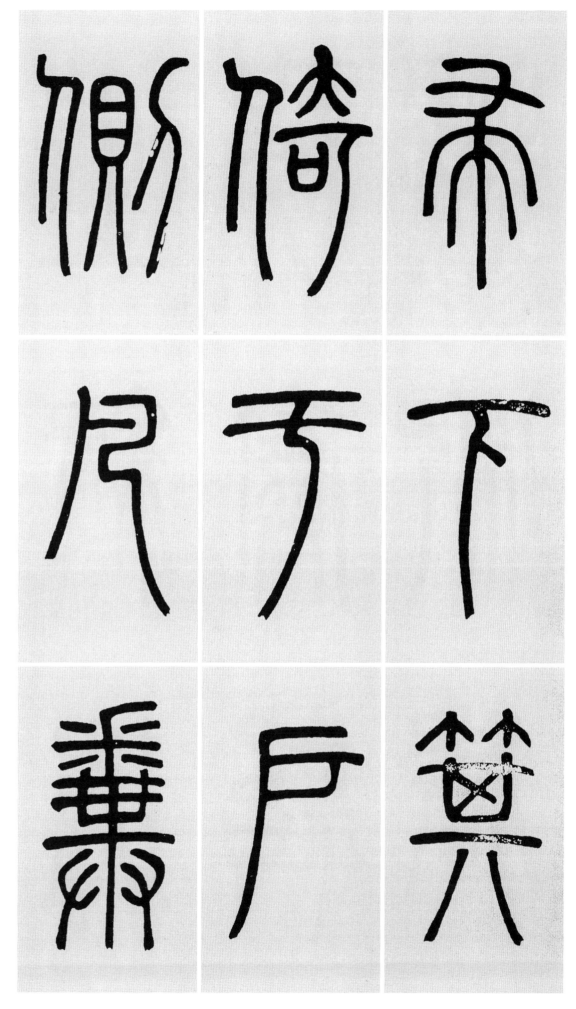

帚 비 추
下 내릴 하
箕 키 기

倚 의지할 의
于 어조사 우
戶 집 호
側 곁 측

凡 무릇 범
抃 손뼉칠 변

之 갈 지
紀 기강 기

必 반드시 필
由 까닭 유
奧 구석 오
始 처음 시

頫 구부릴 부
仰 우러를 앙
磬 굽힐 경

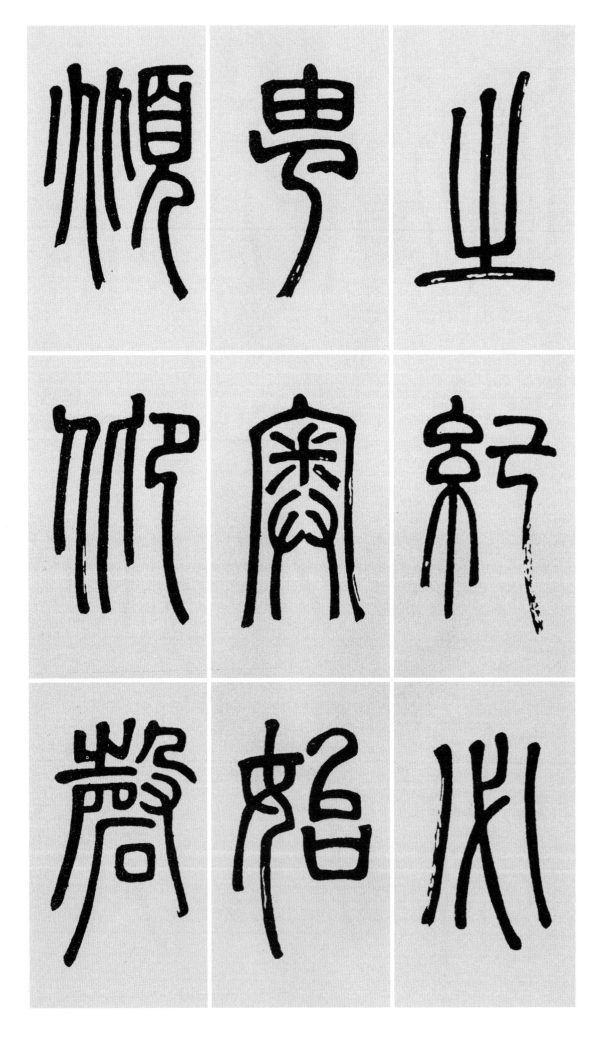

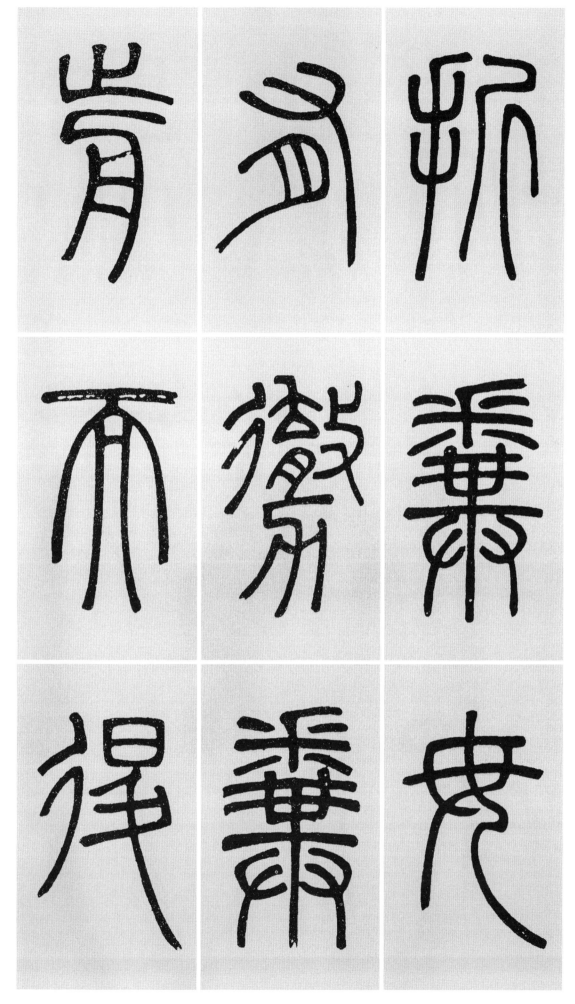

折 꺾일 절

拚 손뼉칠 변
毋 말 무
有 있을 유
鬻 거둘 철
※徹과도 통함

拚 손뼉칠 변
前 앞 전
而 말이을 이
退 물러날 퇴

聚 모일 취
于 어조사 우
戶 집 호
內 안 내

坐 앉을 좌
版 판목 판
排 물리칠 배
之 갈 지

以 써 이

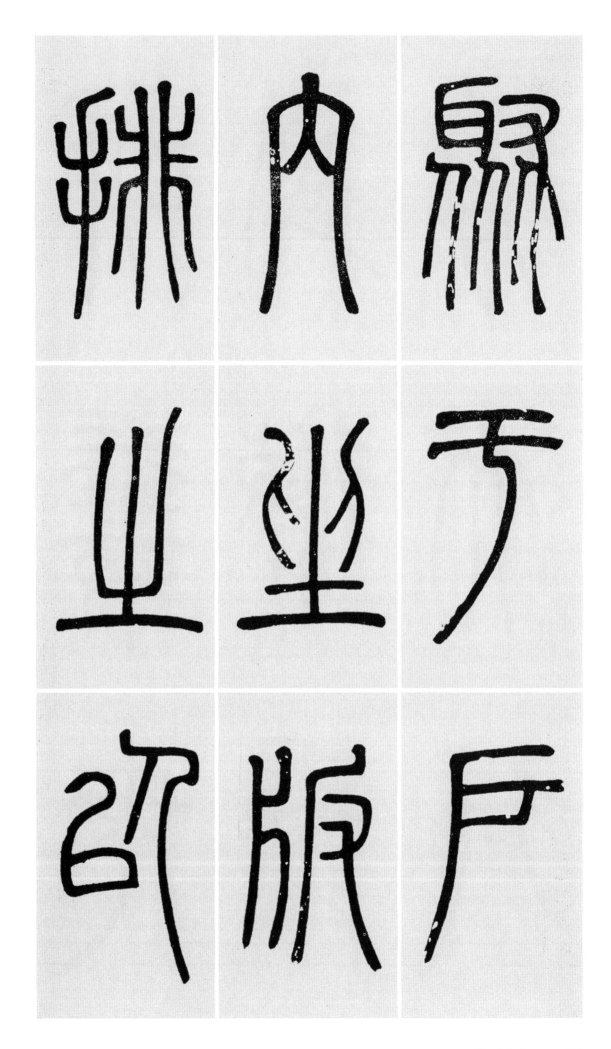

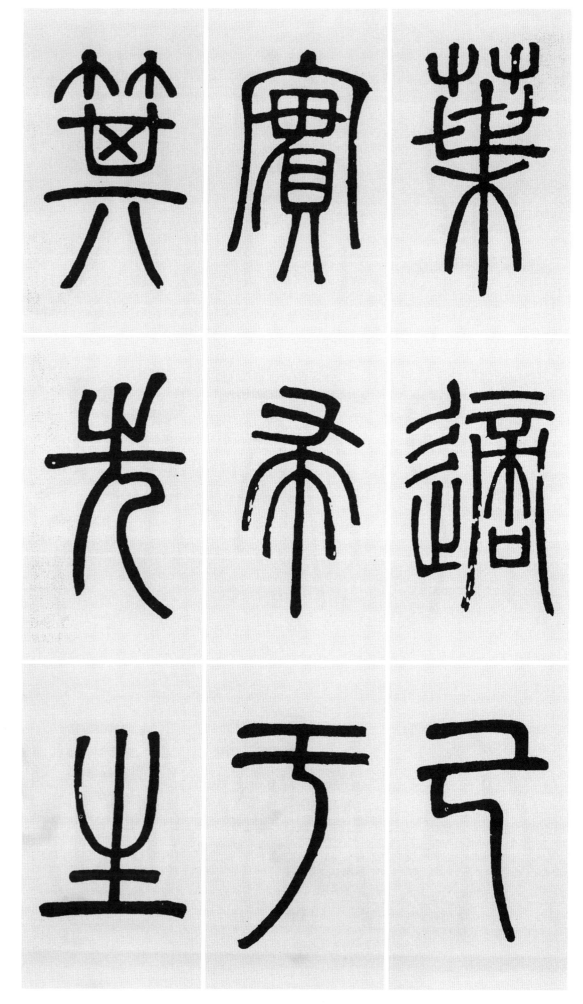

葉 낙엽 엽
適 맞을 적
己 몸 기

實 열매 실
帚 비 추
于 어조사 우
箕 키 기

先 먼저 선
生 날 생

若 만약 약
作 지을 작

乃 이에 내
興 흥할 흥
而 말이을 이
辭 물러날 사

坐 앉을 좌
執 잡을 집
而 말이을 이

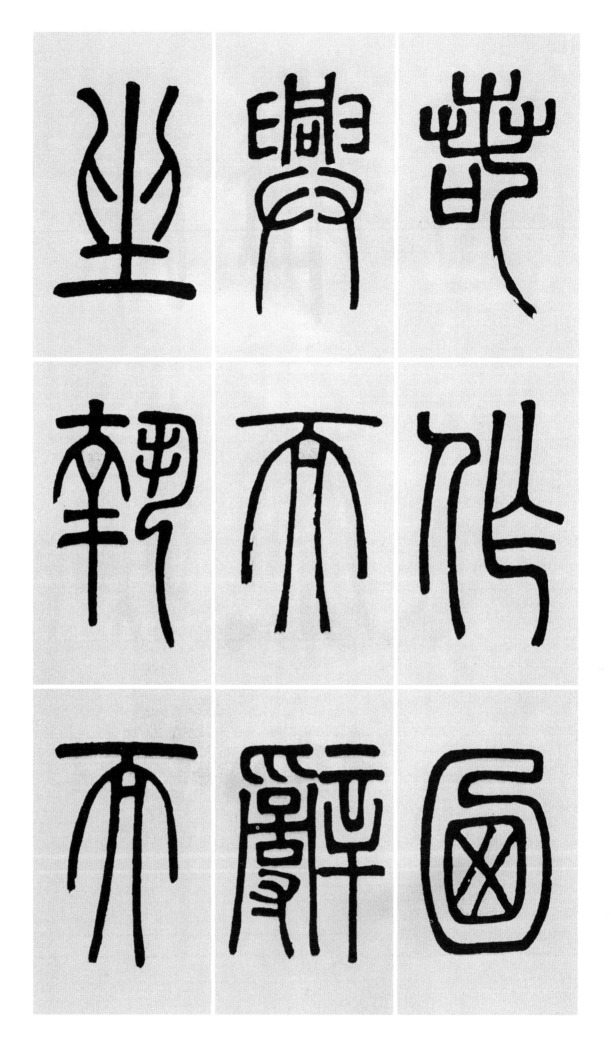

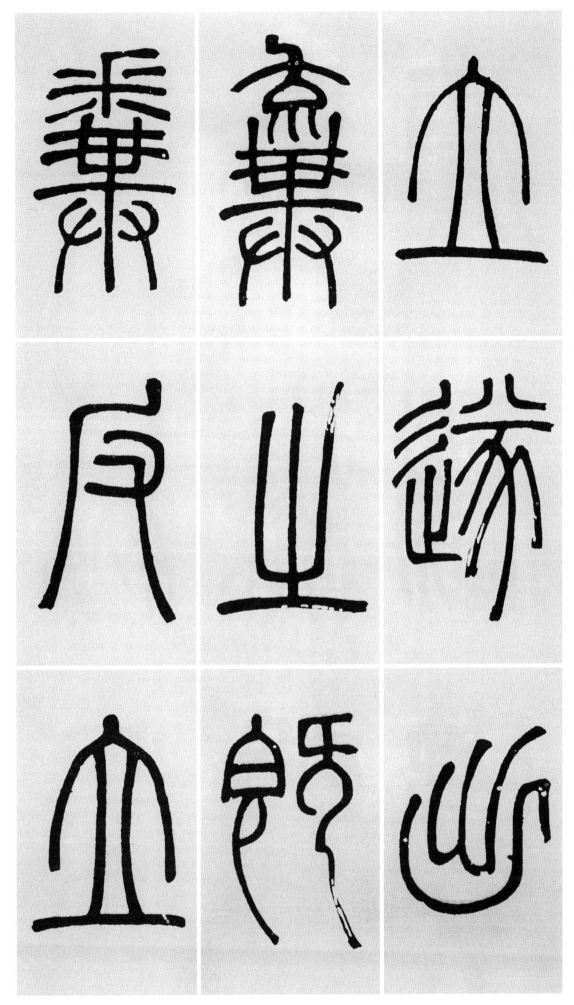

立 설립

遂 드디어 수
出 날 출
棄 버릴 기
之 갈 지

旣 이미 기
抃 손뼉칠 변
反 돌아올 반
立 설립

是 이 시
協 도울 협
是 이 시
稽 상고할 계

暮 저물 모
※莫(막)과 통함
食 밥 식
復 회복할 복
禮 예도 례

昏 저물 혼

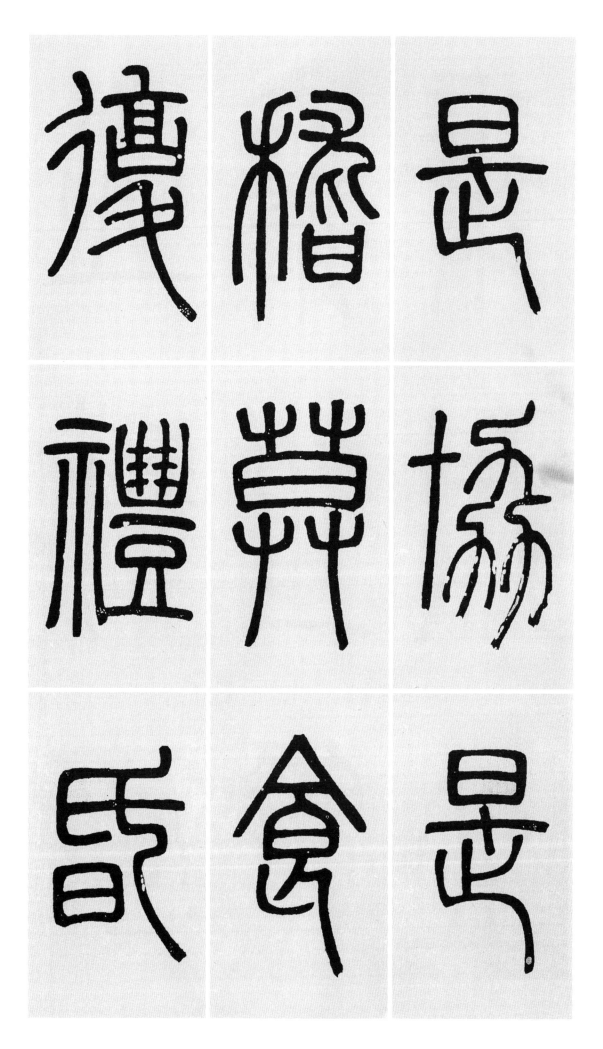

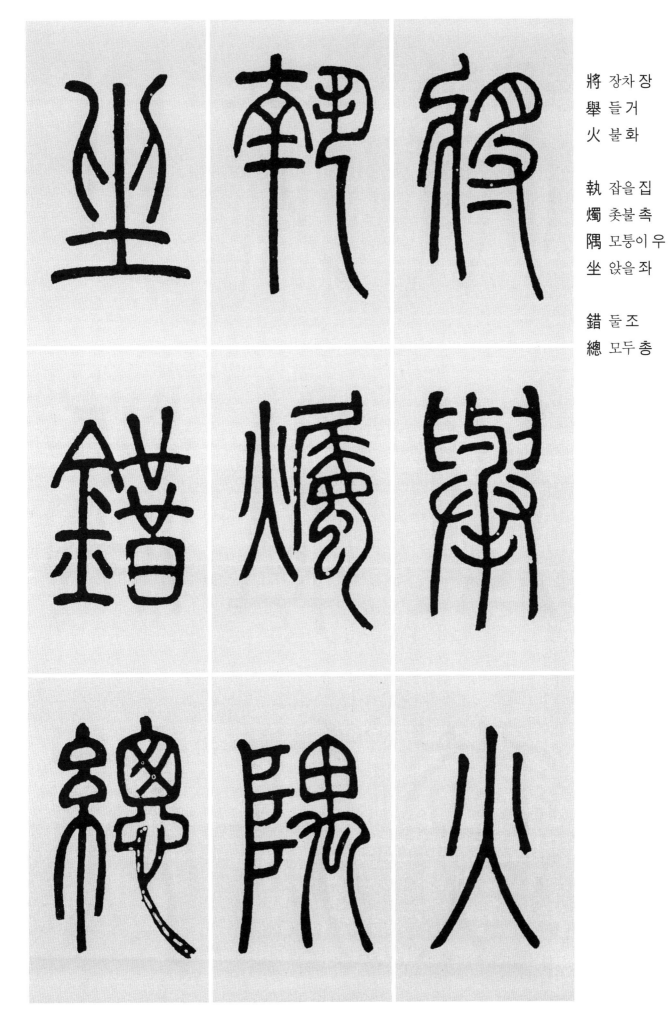

將 장차 장
舉 들 거
火 불 화

執 잡을 집
燭 촛불 촉
隅 모퉁이 우
坐 앉을 좌

錯 둘 조
總 모두 총

之 갈 지
法 법 법

橫 가로 횡
于 어조사 우
坐 앉을 좌
所 바 소

櫛 모닥불 즐
之 갈 지
遠 멀 원

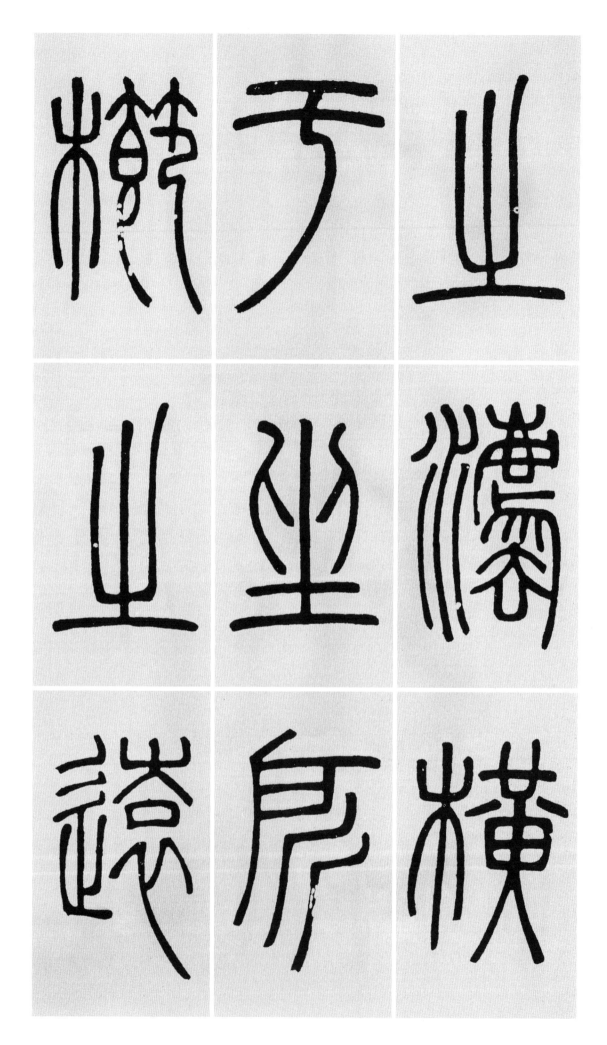

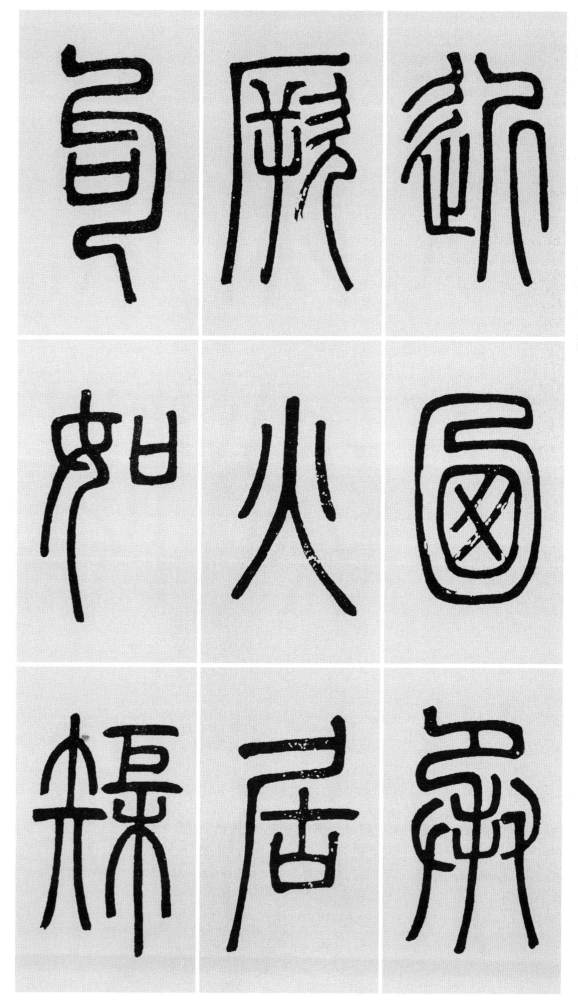

近 가까울 근

乃 이에 내
承 이을 승
厥 그 궐
火 불 화

居 살 거
句 갈고리 구
如 같을 여
榘 모날 구

蒸 찔 증
間 사이 간
容 용납할 용
蒸 찔 증

然 그럴 연
者 놈 자
處 곳 처
下 아래 하

奉 받들 봉

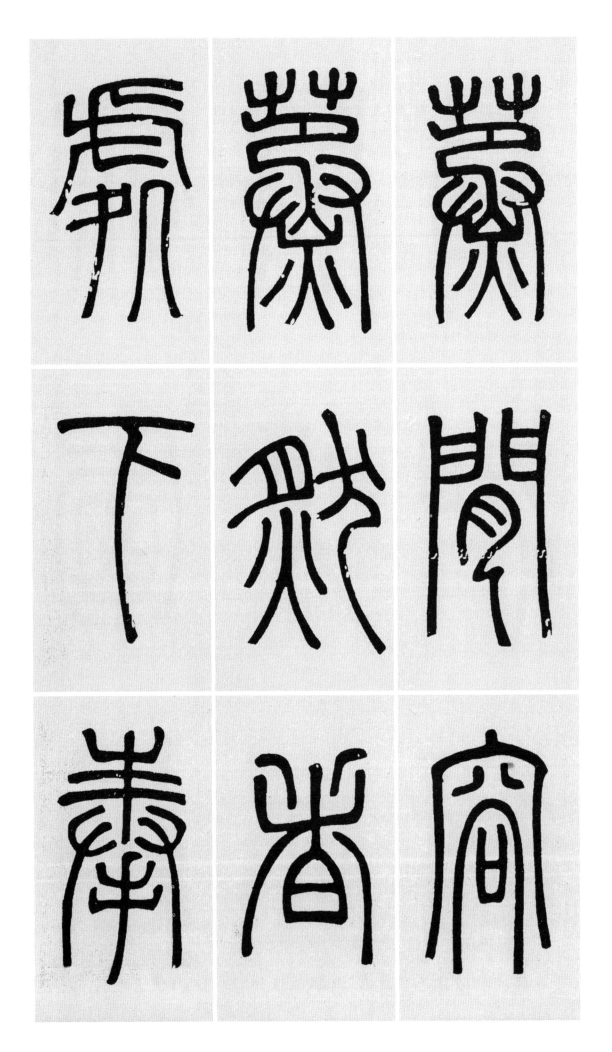

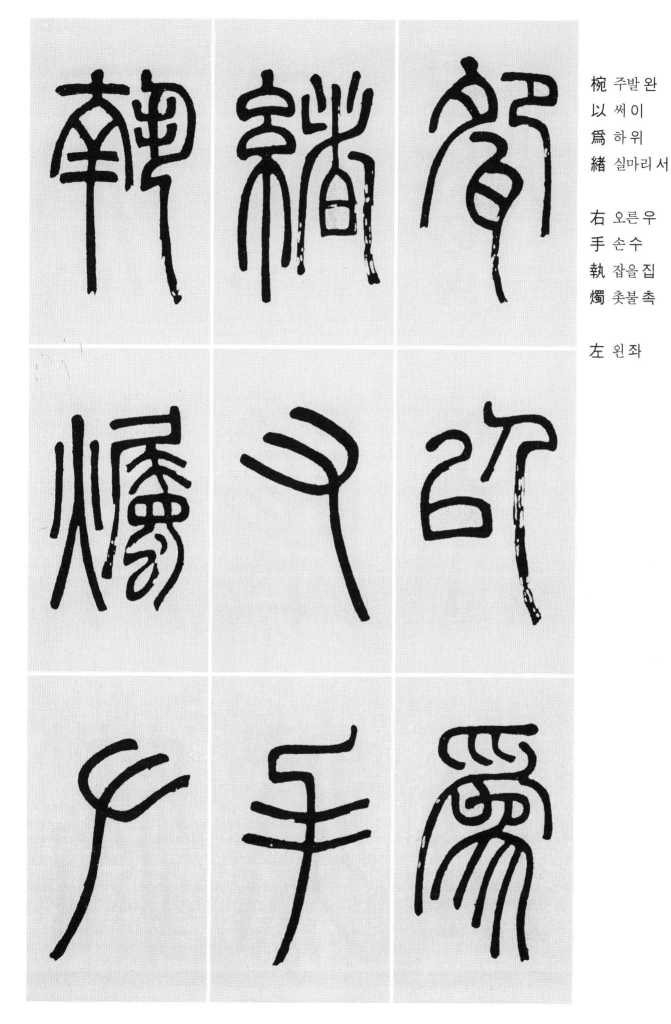

椀 주발 완
以 써 이
爲 하 위
緒 실마리 서

右 오른 우
手 손 수
執 잡을 집
燭 촛불 촉

左 왼 좌

手 손 수
正 바를 정
櫛 모닥불 즐

有 있을 유
墮 떨어질 타
代 대신할 대
燭 촛불 촉

交 사귈 교
坐 앉을 좌

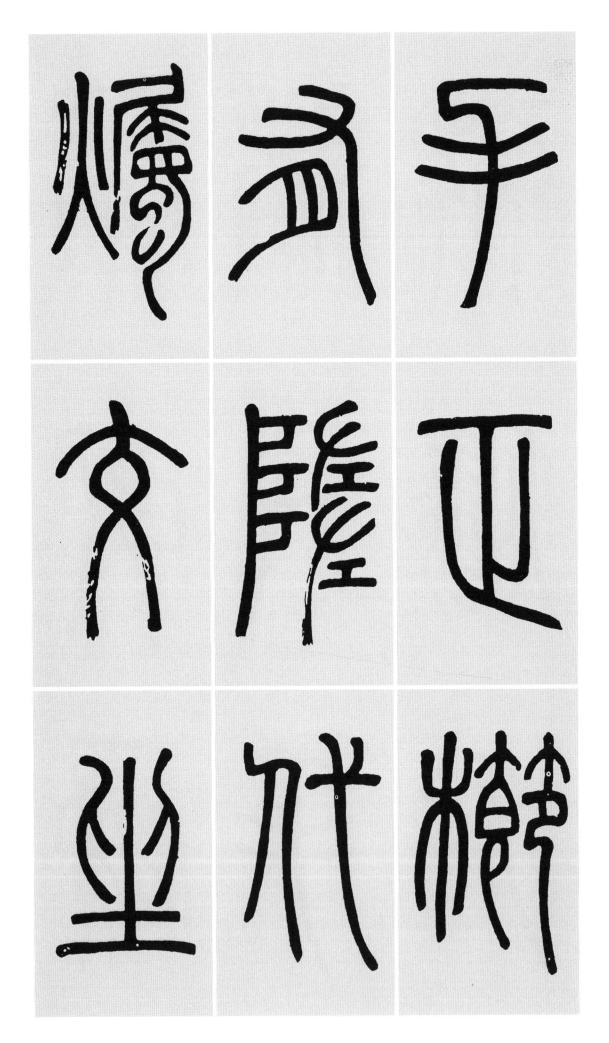

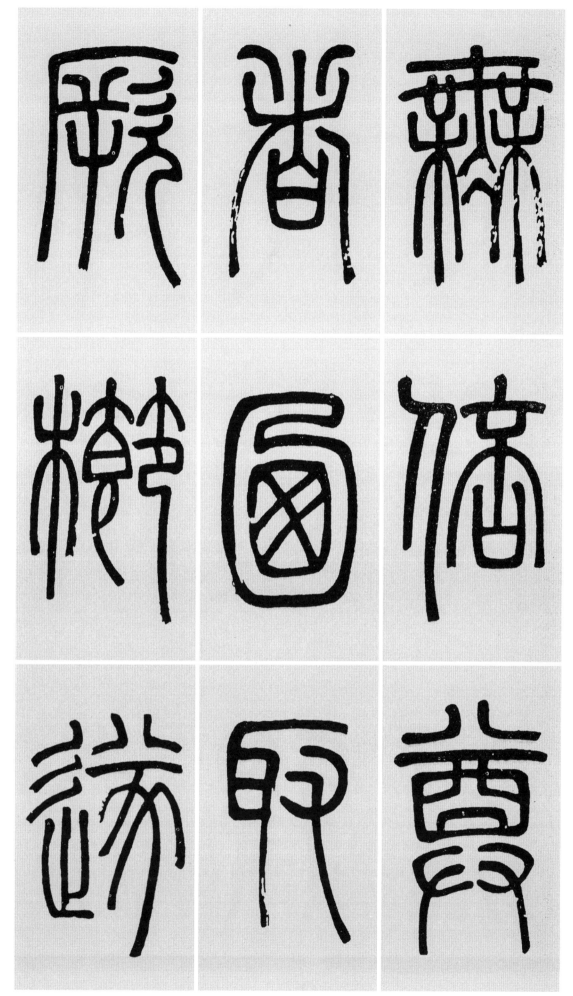

無 없을 무
倍 모실 배
尊 높을 존
者 놈 자

乃 이에 내
取 취할 취
厥 그 궐
櫛 모닥불 즐

遂 드디어 수

出 날출
是 이시
去 갈거

先 먼저 선
生 날생
將 장차 장
息 숨쉴 식

弟 아우 제
子 아들 자

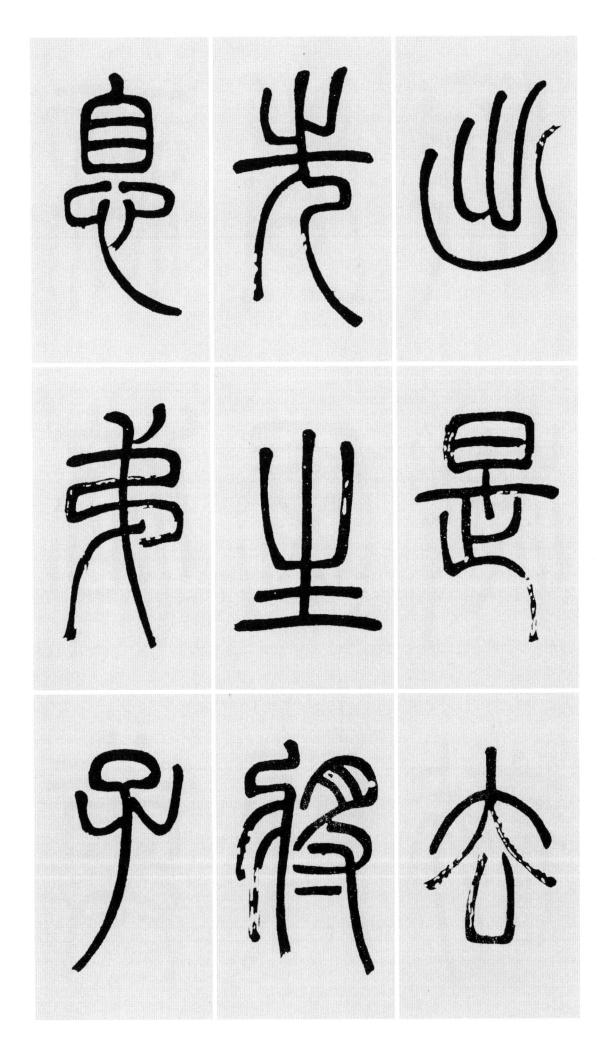

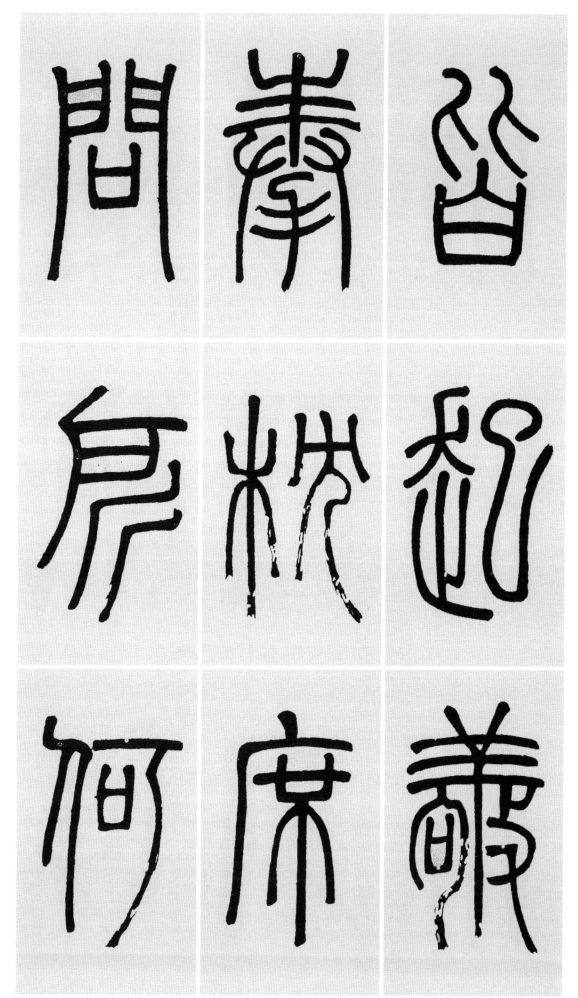

皆 다 개
起 일어날 기

敬 공경할 경
奉 받들 봉
枕 베개 침
席 자리 석

問 물을 문
所 바 소
何 어찌 하

止 그칠 지

俶 비로소 숙
衽 옷섶 임
則 곧 즉
請 청할 청

有 있을 유
常 항상 상
有 있을 유
不 아니 불

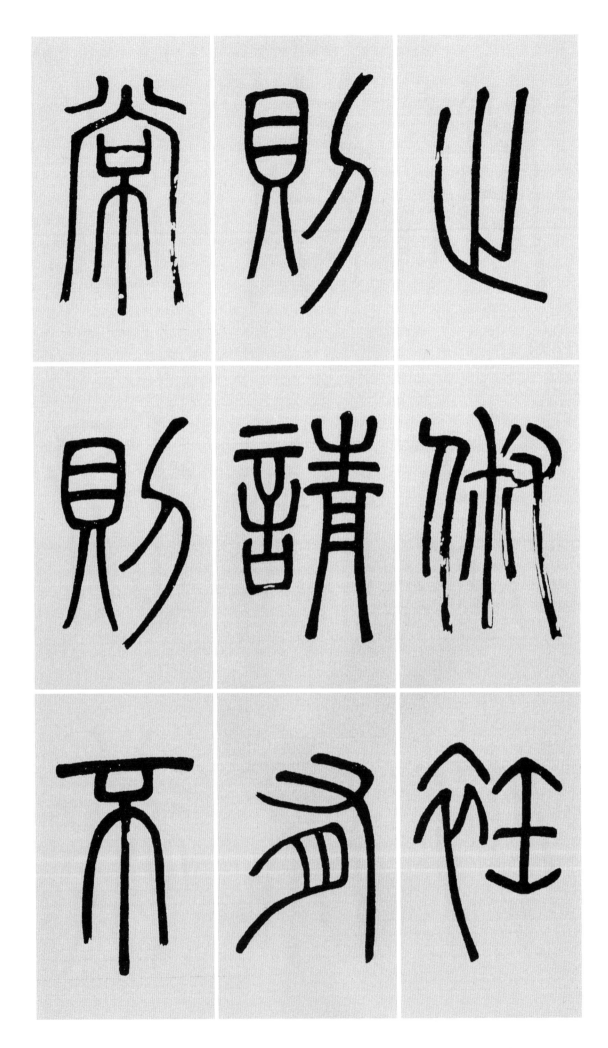

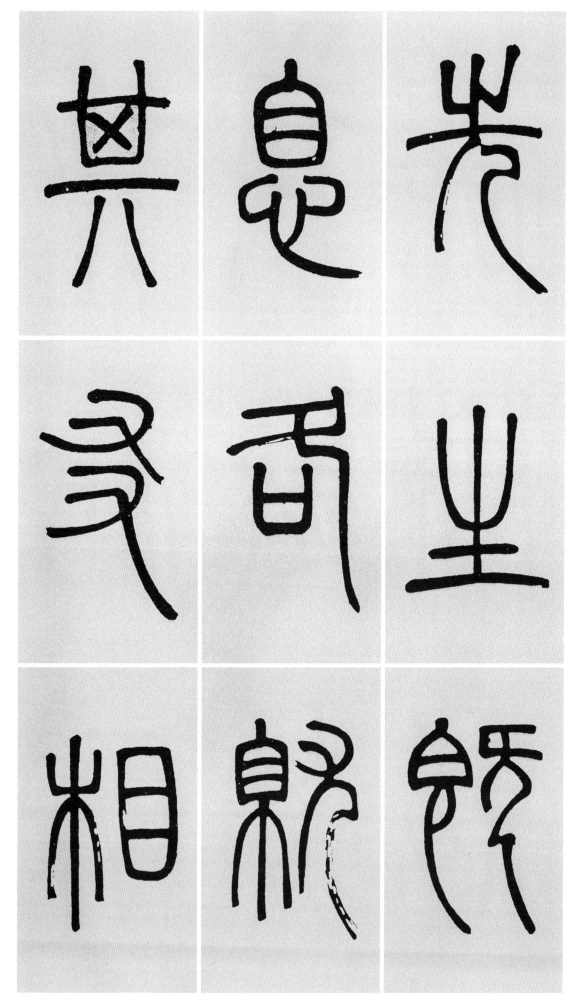

先 먼저 선
生 날 생
旣 이미 기
息 쉴 식

各 각각 각
就 나아갈 취
其 그 기
友 벗 우

相 서로 상

切 끊을 절
相 서로 상
磋 갈 차

各 각각 각
長 으뜸 장
其 그 기
儀 거동 의

周 두루 주
則 곧 즉

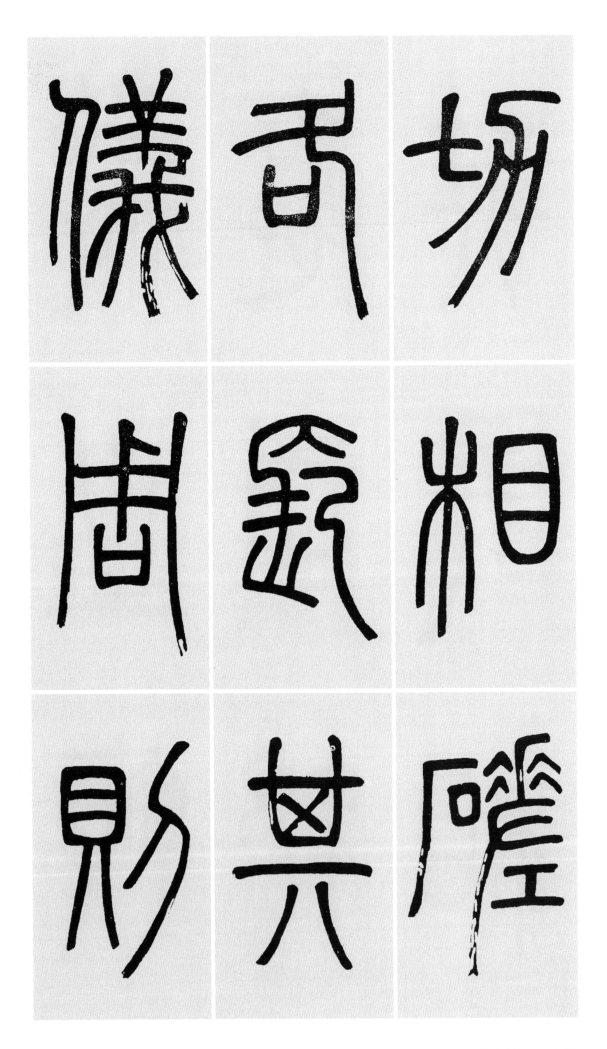

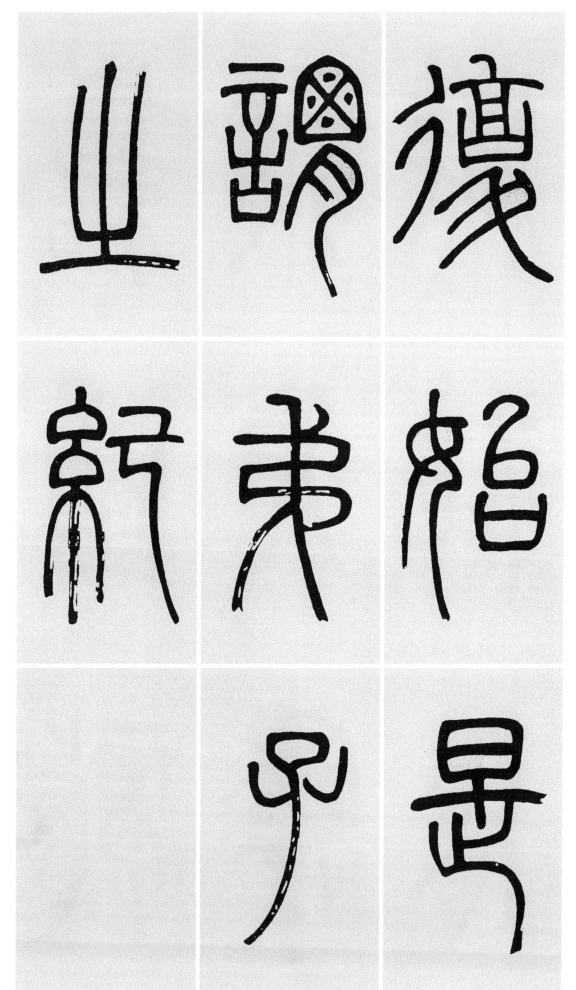

復 다시 부
始 처음 시

是 이 시
謂 말할 위
弟 아우 제
子 아들 자
之 갈 지
紀 기강 기

嘉 아름다울 가
慶 경사 경
龍 용 룡
飛 날 비
九 아홉 구
年 해 년
歲 해 세
在 있을 재
焉 어조사 언

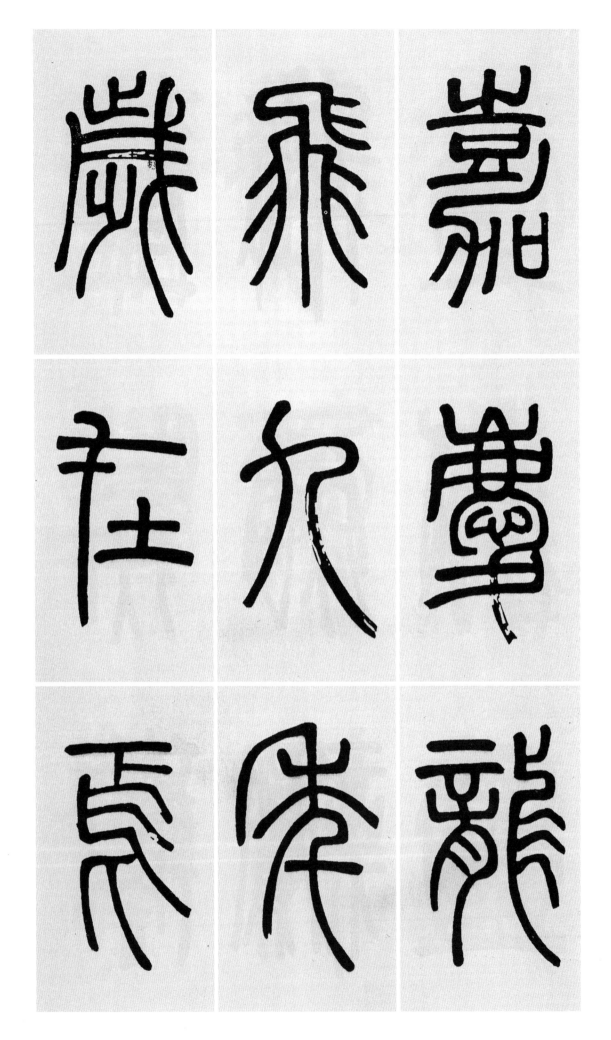

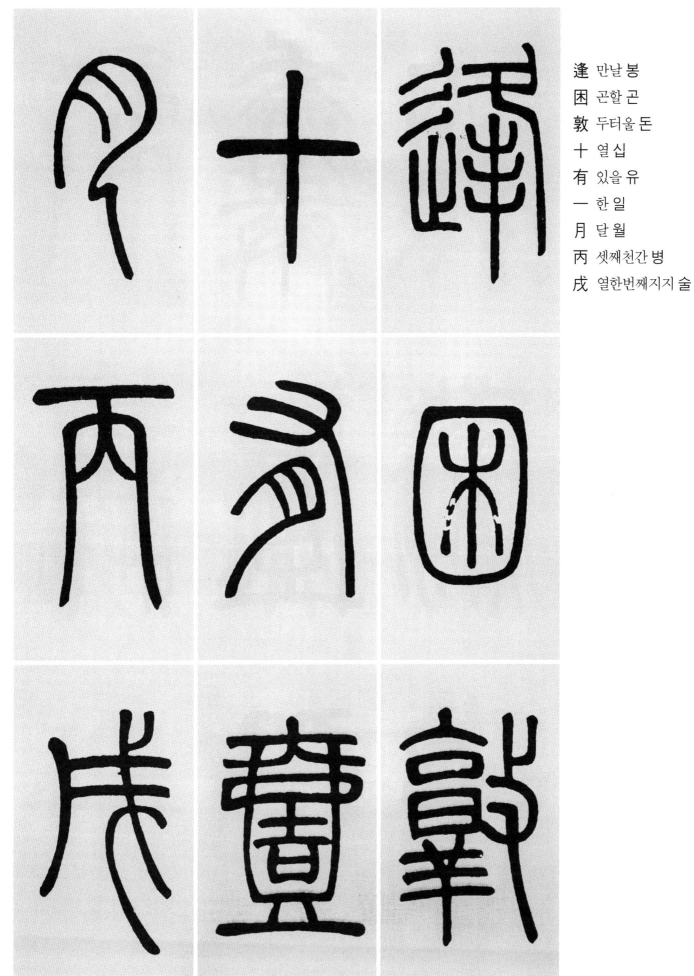

逢 만날 봉
困 곤할 곤
敦 두터울 돈
十 열 십
有 있을 유
一 한 일
月 달 월
丙 셋째천간 병
戌 열한번째지지 술

朔 초하루 삭
粤 어조사 월
十 열 십
有 있을 유
八 여덟 팔
日 날 일
癸 열째천간 계
卯 넷째지지 묘
古 옛 고

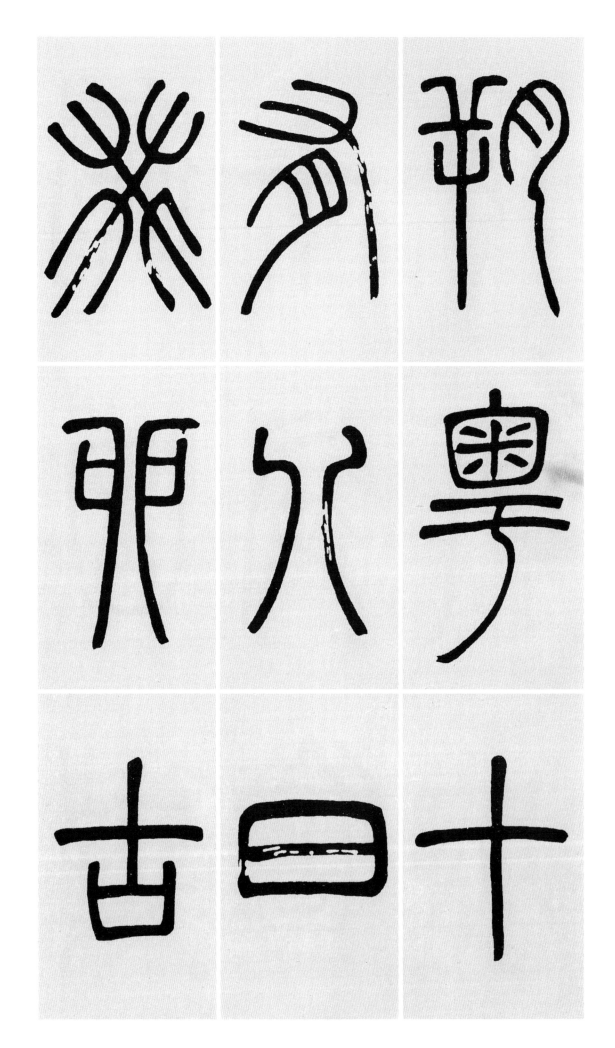

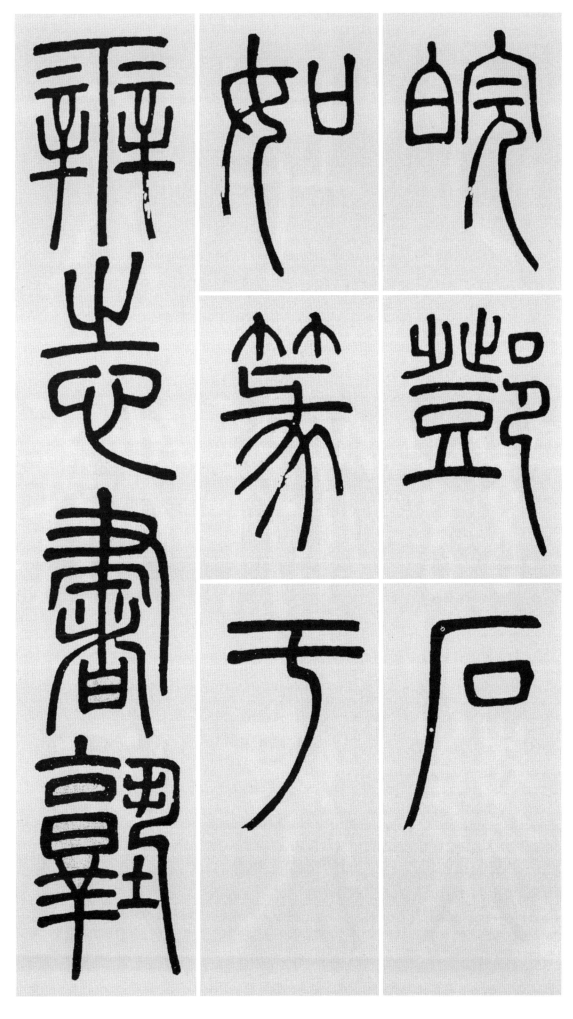

皖 환할 환
鄧 나라 등
石 돌 석
如 같을 여
篆 전자 전
于 어조사 우
辨 분별할 변
志 뜻 지
書 글 서
塾 글방 숙

4. 張子西銘
(張載)

乾 하늘 건
稱 부를 칭
父 아비 부

坤 땅 곤
稱 부를 칭
母 어미 모

予 나 여
茲 이 자
藐 아득할 막

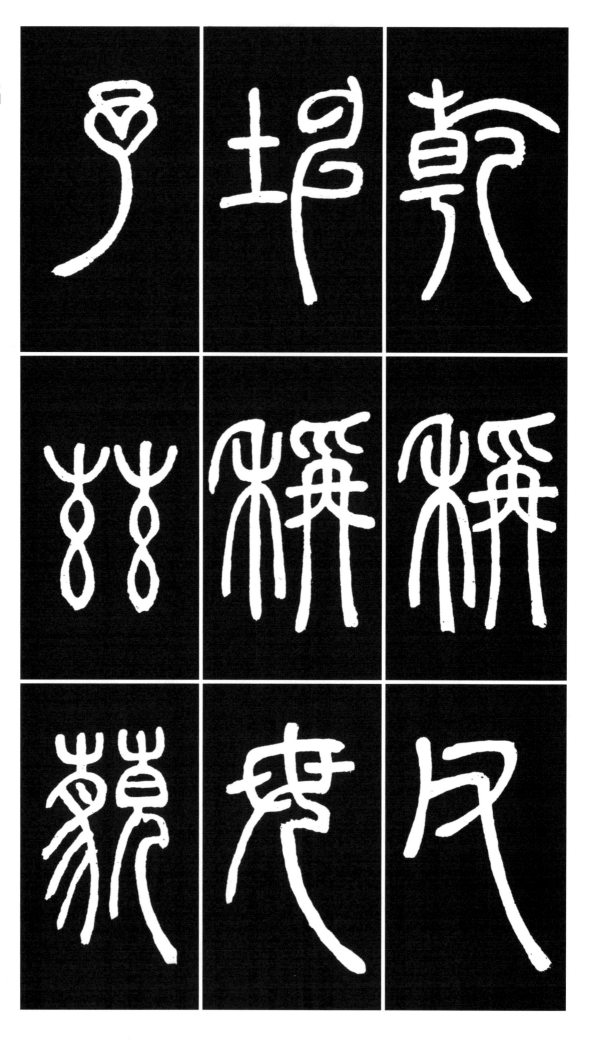

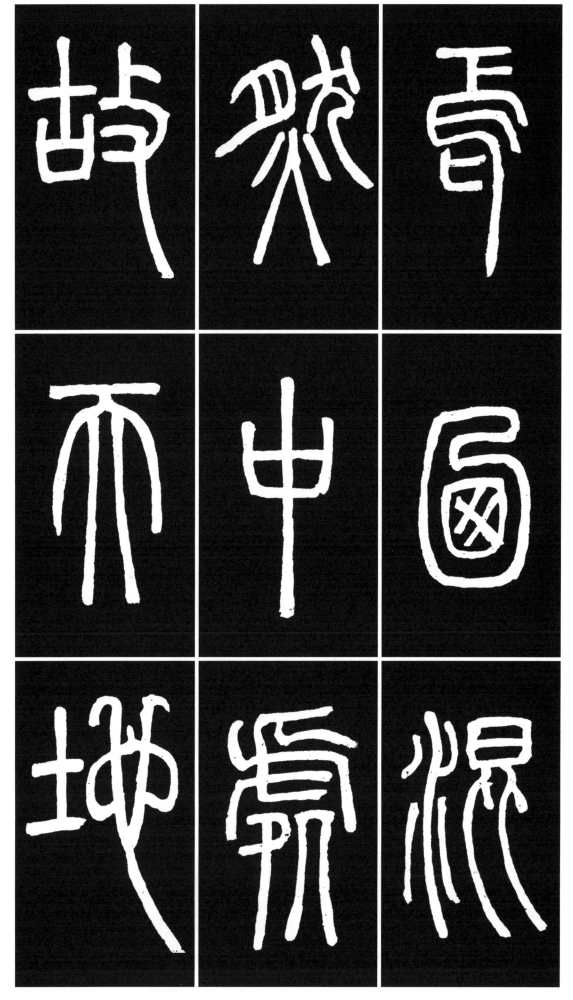

焉 어조사 언

乃 이에 내
混 섞일 혼
然 그럴 연
中 가운데 중
處 곳 처

故 연고 고
天 하늘 천
地 땅 지

之 갈 지
塞 변방 새

吾 나 오
其 그 기
體 몸 체

天 하늘 천
地 땅 지
之 갈 지
帥 우두머리 수

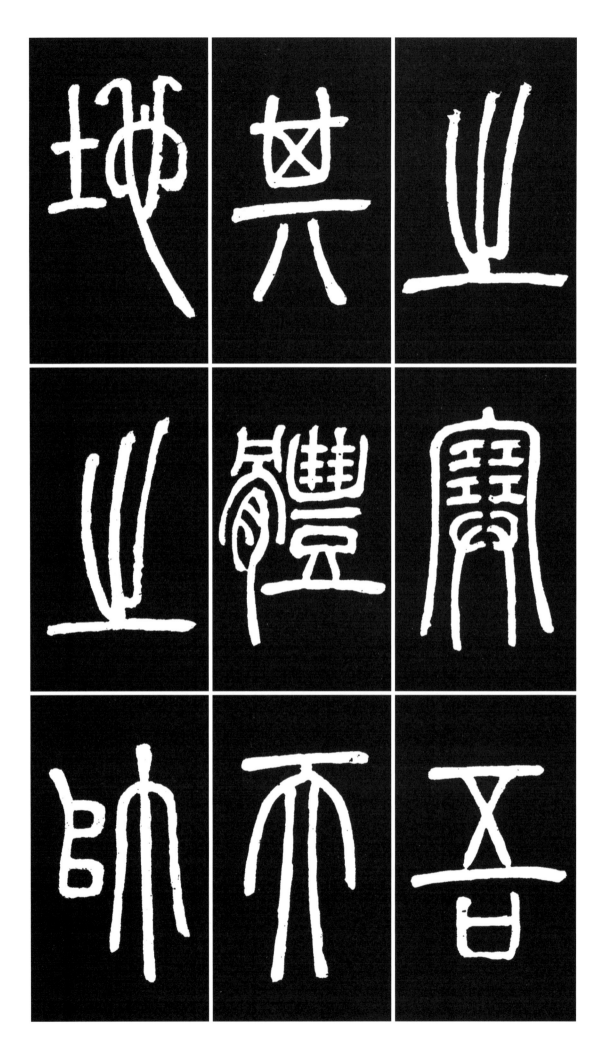

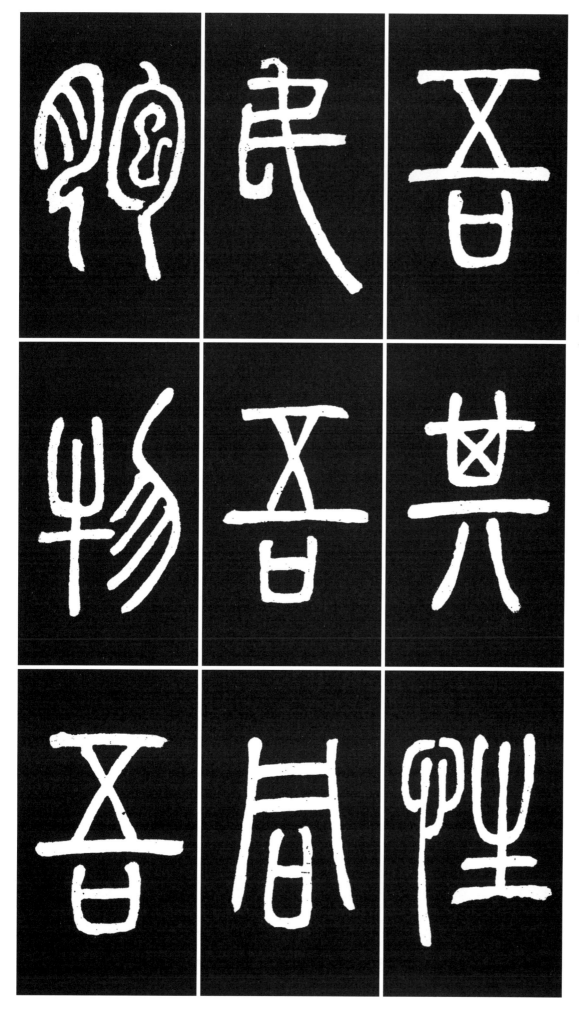

吾 나오
其 그기
性 성품 성

民 백성 민
吾 나오
同 같을 동
胞 세포 포

物 사물 물
吾 나오

與 더불 여
也 어조사 야

大 큰 대
君 임금 군
者 놈 자

吾 나 오
父 아비 부
母 어미 모
宗 마루 종

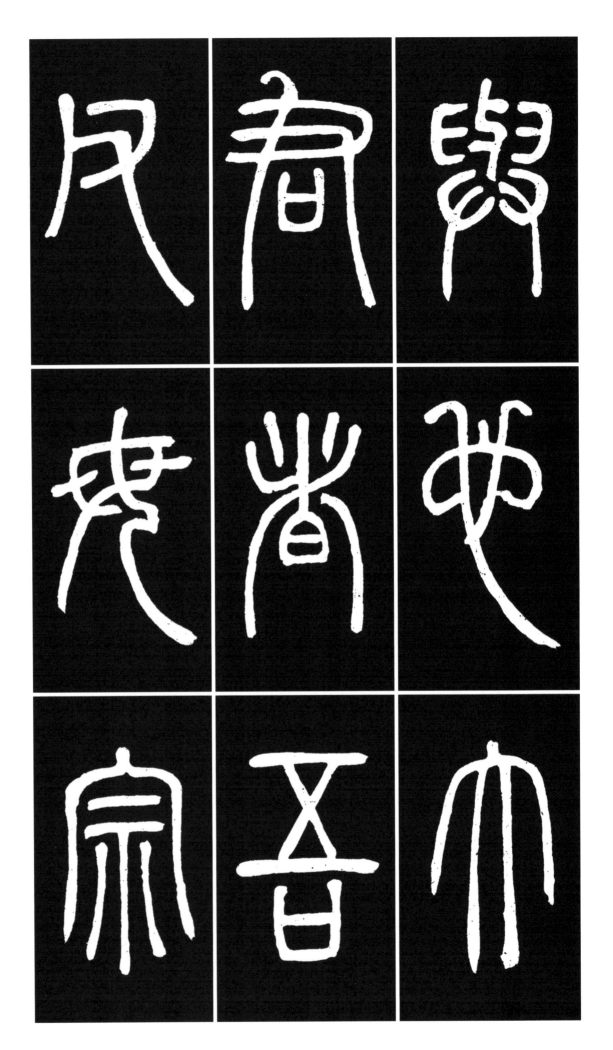

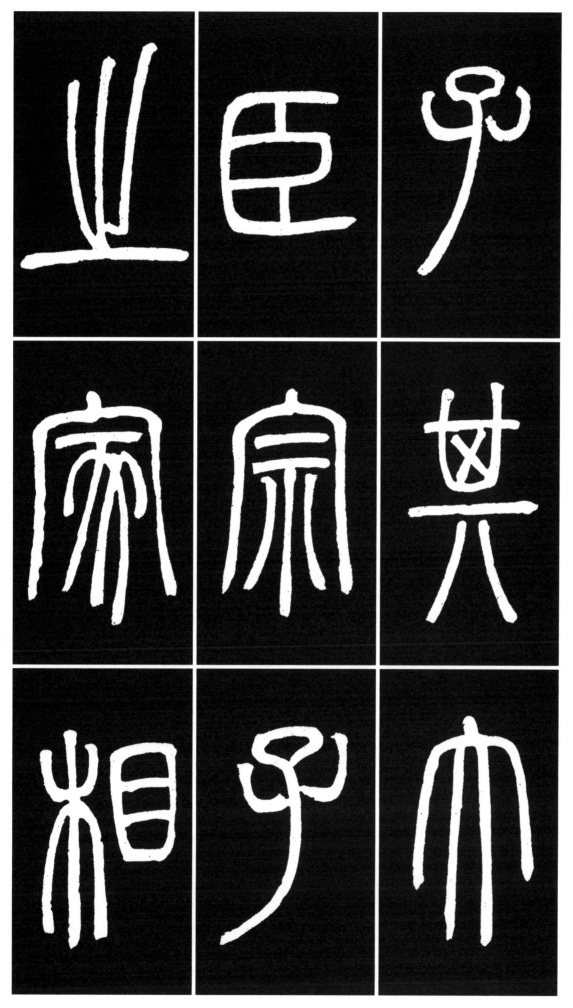

子 아들 자

其 그 기
大 큰 대
臣 신하 신
宗 마루 종
子 아들 자
之 갈 지
家 집 가
相 서로 상

也 어조사 야

尊 높을 존
高 높을 고
年 해 년

所 바 소
以 써 이
長 길 장
其 그 기
長 길 장

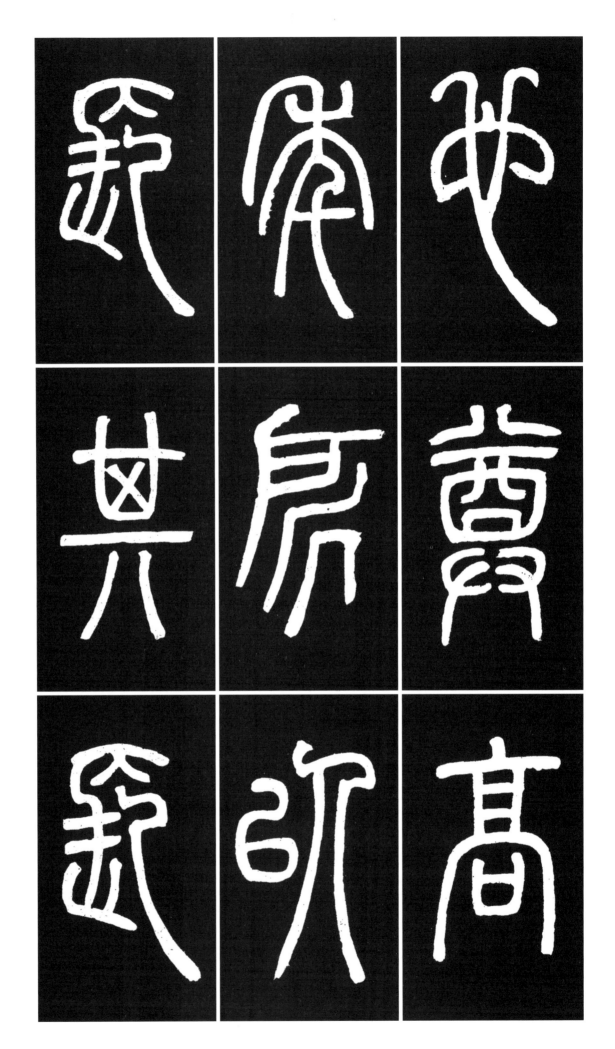

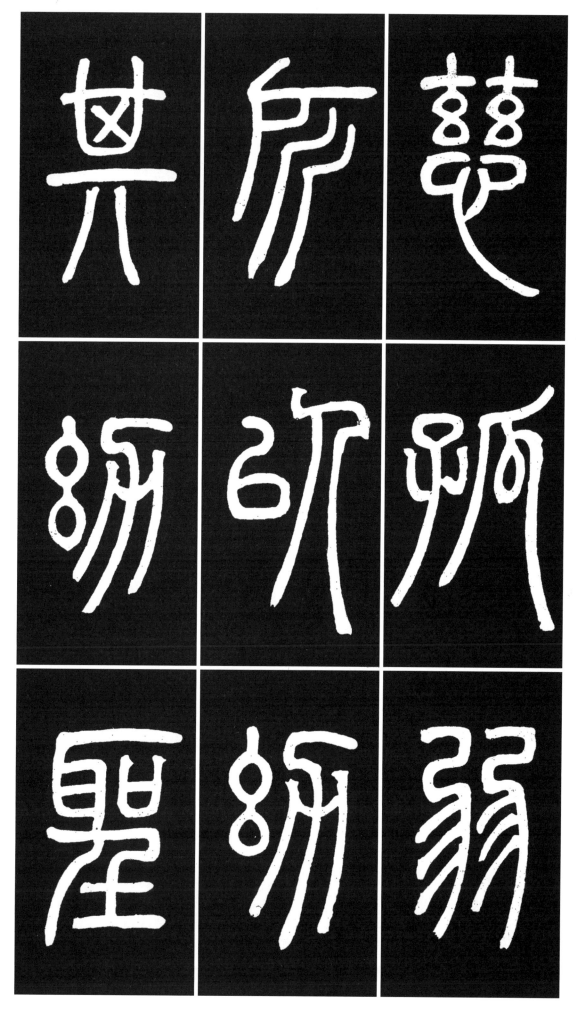

慈 자비 자
孤 외로운 고
弱 약할 약

所 바 소
以 써 이
幼 어릴 유
其 그 기
幼 어릴 유

聖 성인 성

其 그 기
合 합할 합
德 덕 덕

賢 어질 현
其 그 기
秀 뛰어날 수
也 어조사 야

凡 무릇 범
天 하늘 천

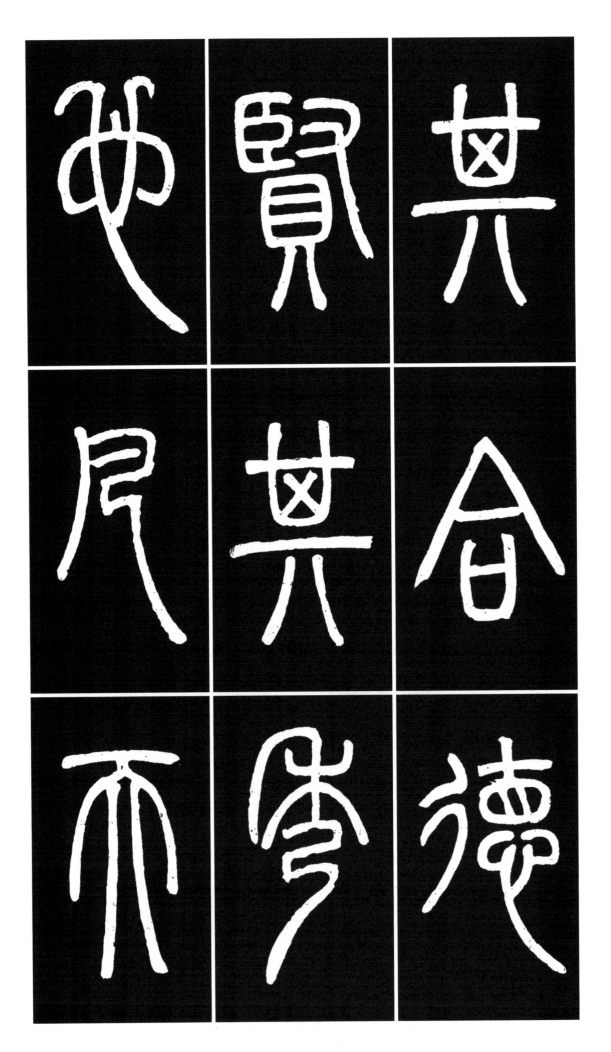

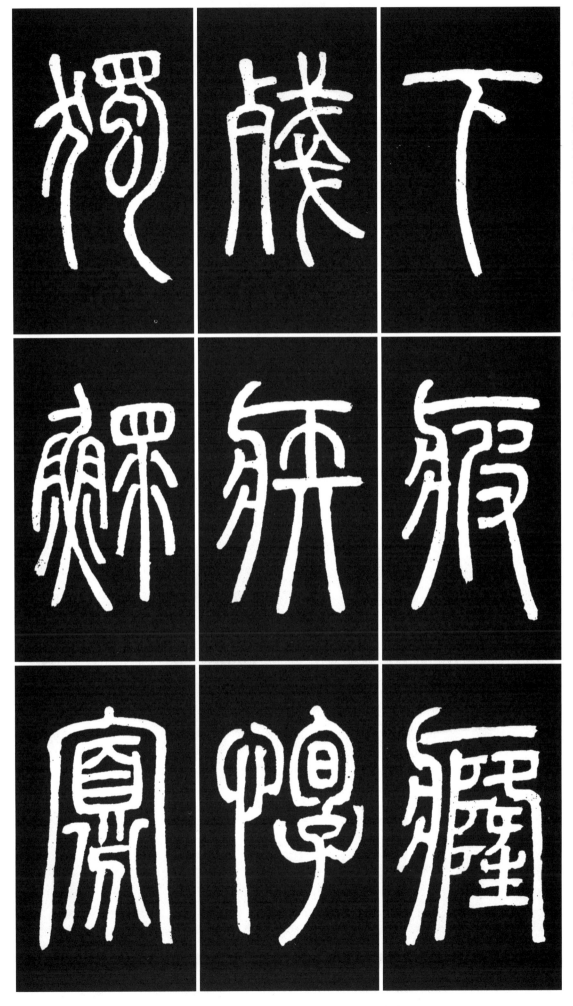

下 아래 하
疲 피곤할 피
癃 느른할 룽
殘 남을 잔
疾 병 질

惸 독신자 경
獨 홀로 독
鰥 홀아비 환
寡 과부 과

皆 다 개
吾 나 오
兄 맏 형
弟 아우 제
之 갈 지
顚 돌 전
連 이을 련
而 말이을 이
無 없을 무

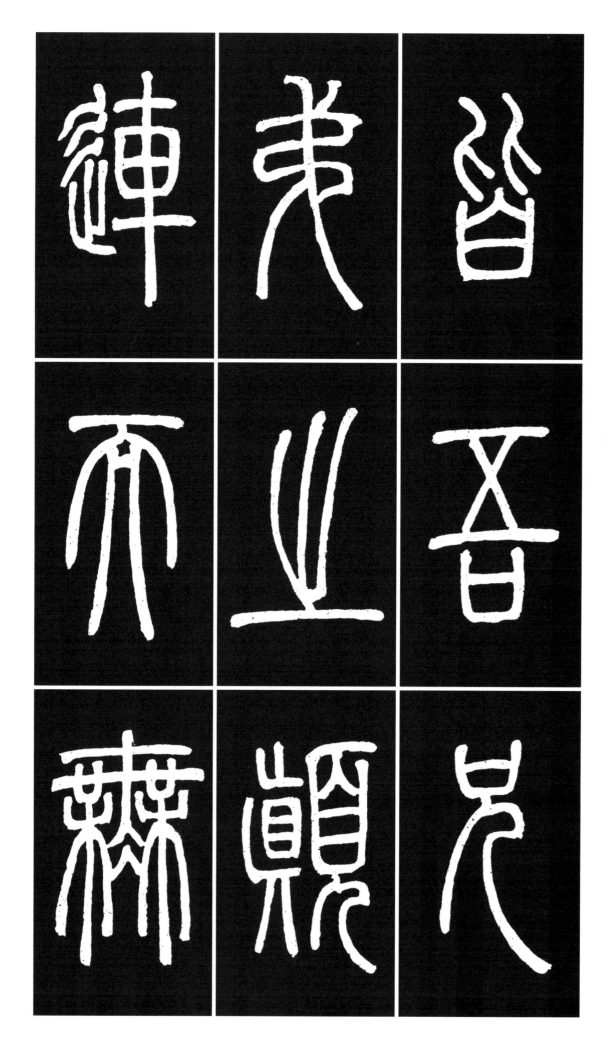

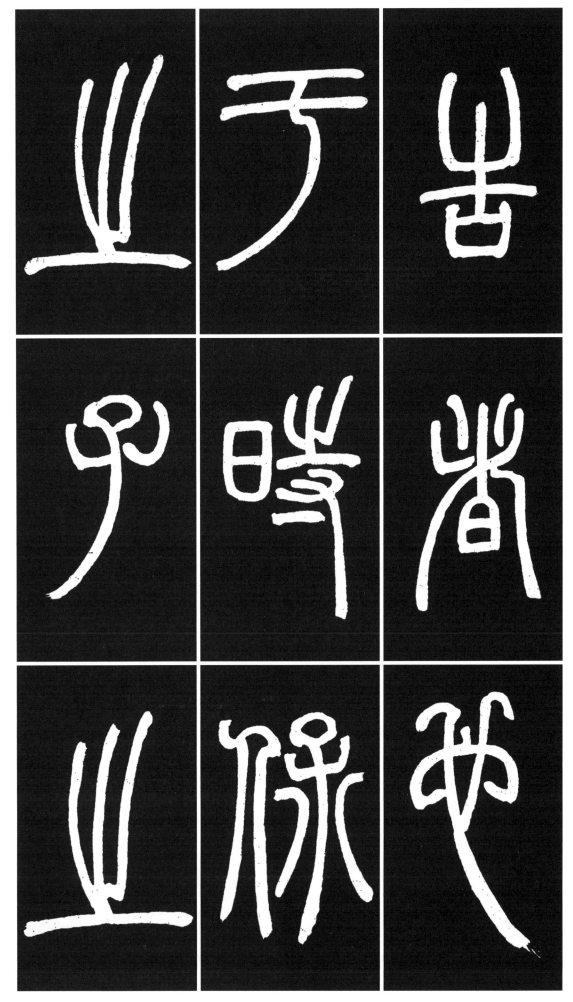

告 알릴 고
者 놈 자
也 어조사 야

于 어조사 우
時 때 시
保 지킬 보
之 갈 지

子 아들 자
之 갈 지

翼 날개 익
也 어조사 야

樂 즐거울 락
且 또 차
不 아니 불
憂 근심할 우

純 순할 순
乎 어조사 호
孝 효자 효

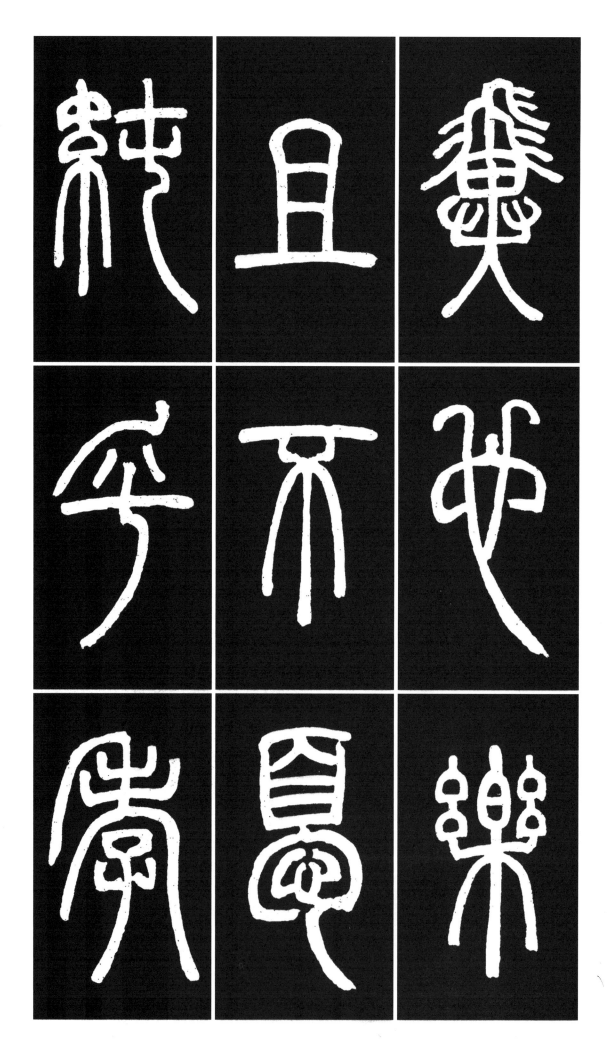

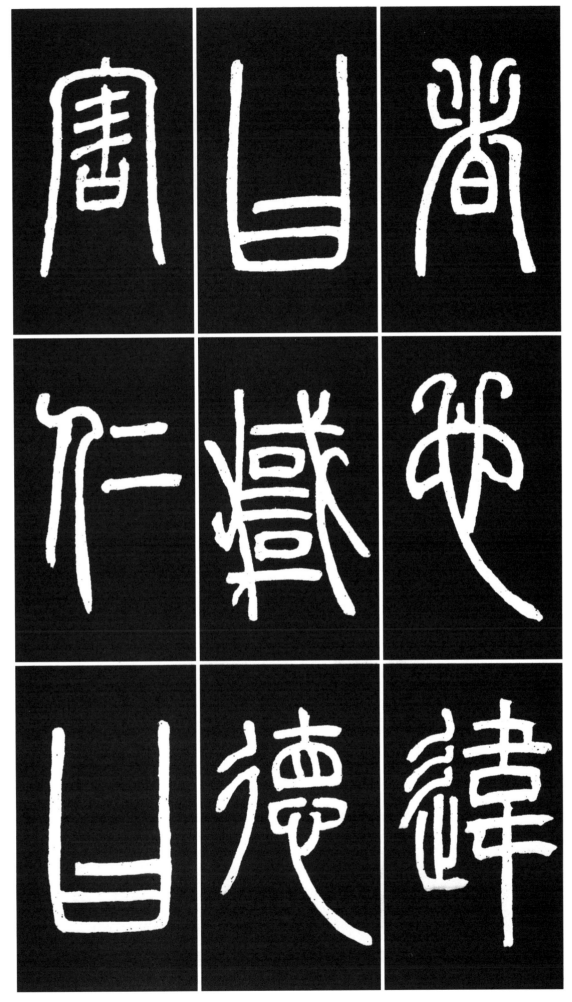

者 놈 자
也 어조사 야

違 어길 위
曰 가로 왈
悖 거스를 패
德 덕 덕

害 해칠 해
仁 어질 인
曰 가로 왈

賊 도둑 적

濟 물건널 제
惡 나쁠 악
者 놈 자
不 아닐 부
才 재주 재

其 그 기
踐 밟을 천
形 모양 형

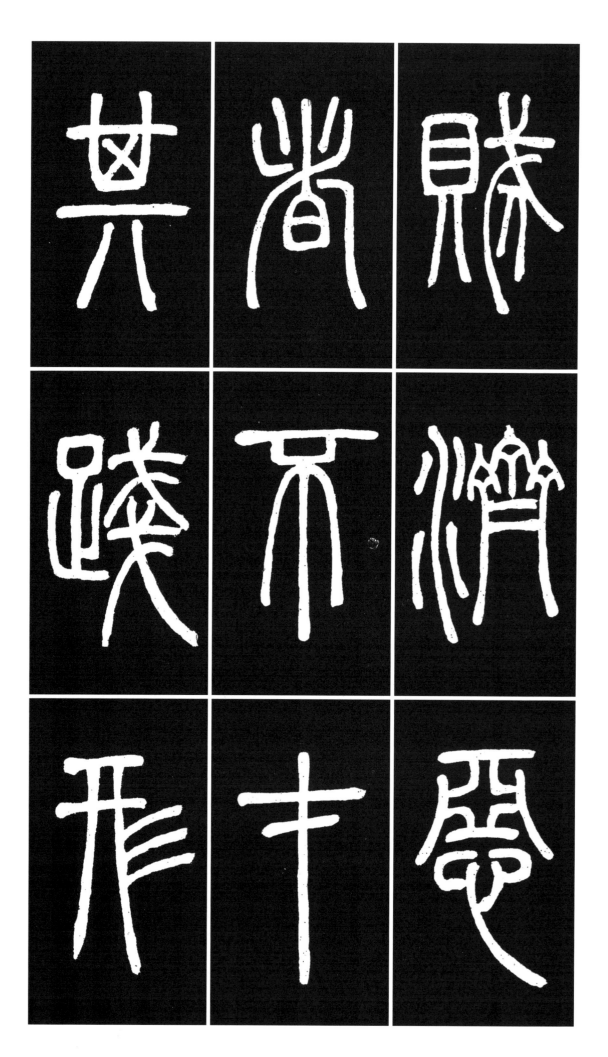

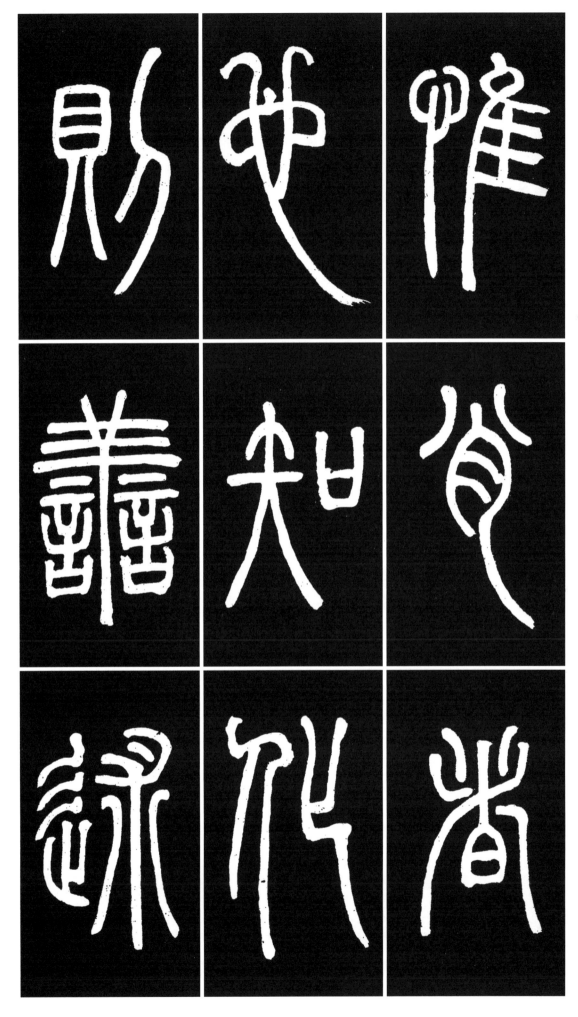

惟 오직 유
肖 닮을 초
者 놈 자
也 어조사 야

知 알 지
化 될 화
則 곧 즉
善 착할 선
述 펼 술

其 그 기
事 일 사

窮 궁구할 궁
神 귀신 신
則 곧 즉
善 착할 선
繼 이을 계
其 그 기
志 뜻 지

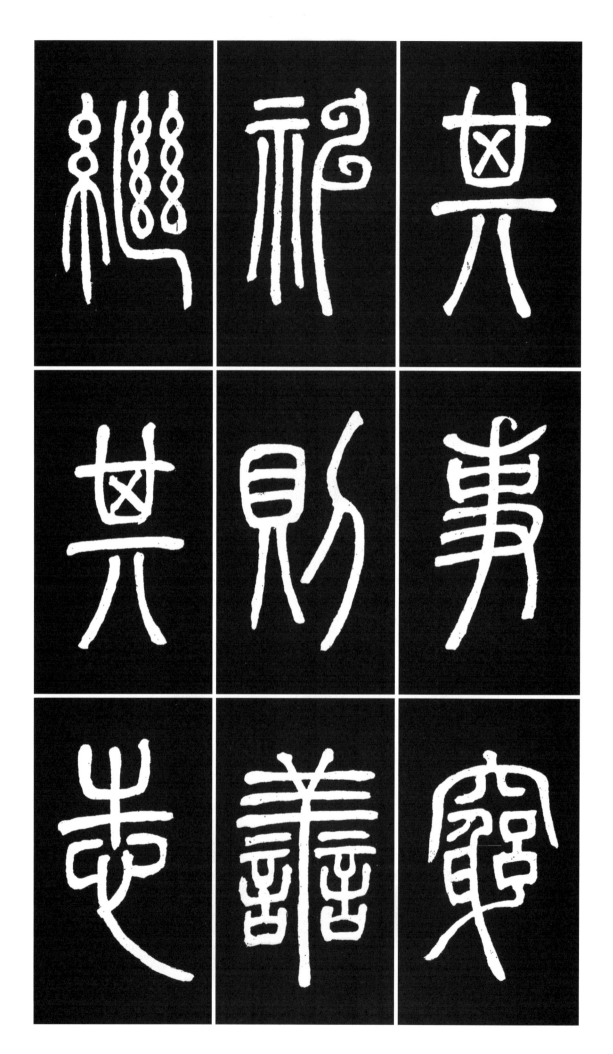

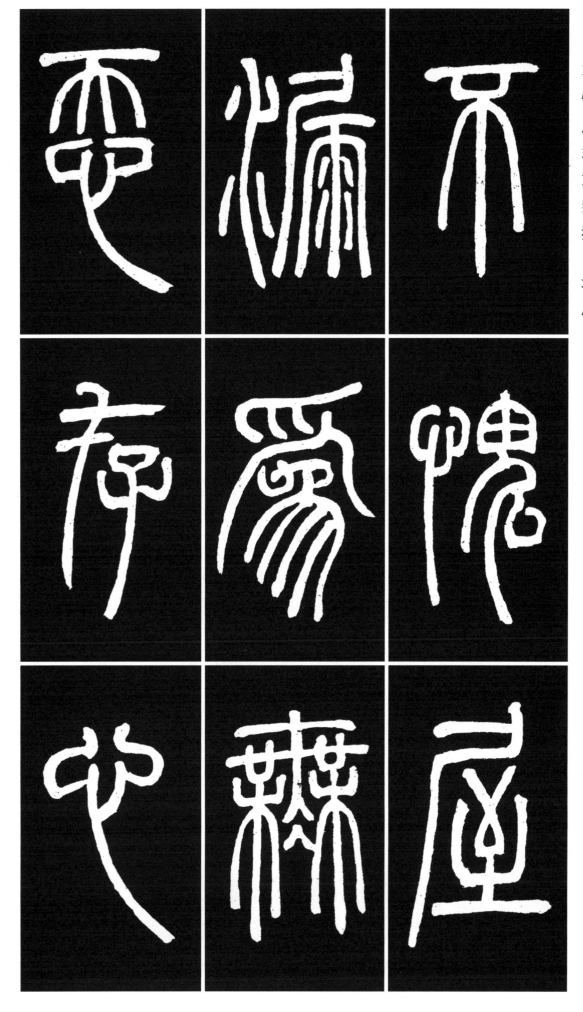

不 아니 불
愧 부끄러울 괴
屋 집 옥
漏 샐 루
爲 하 위
無 없을 무
忝 더러울 첨

存 있을 존
心 마음 심

養 기를 양
性 성품 성
為 하 위
匪 비적 비
懈 게으를 해

惡 나쁠 악
旨 뜻 지
酒 술 주

崇 높을 숭

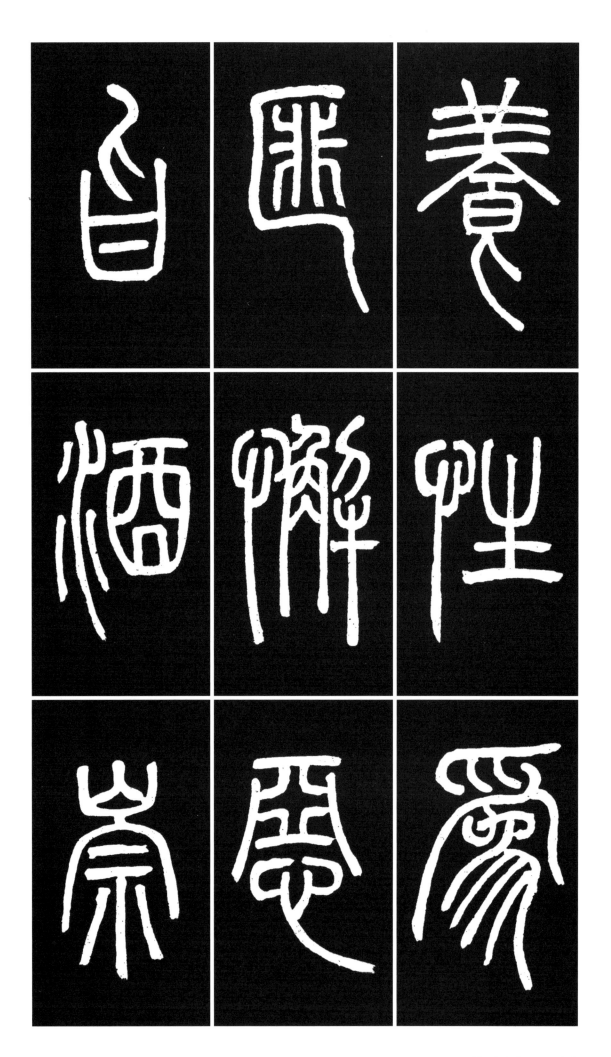

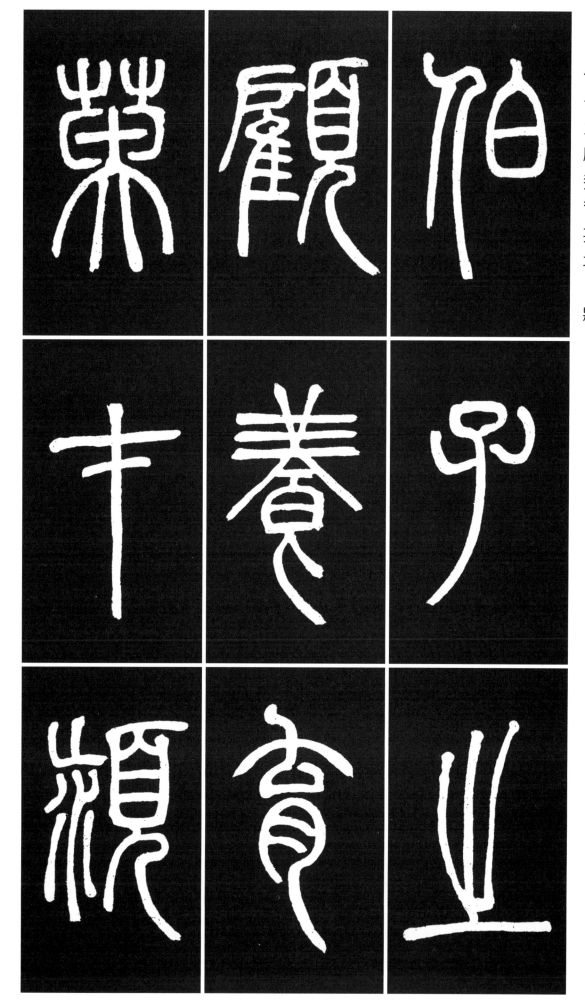

伯 맏 백
子 아들 자
之 갈 지
顧 돌아볼 고
養 기를 양
育 기를 육
英 꽃부리 영
才 재주 재

穎 강이름 영

封 봉할 봉
人 사람 인
之 갈 지
錫 줄 석
類 무리 류

不 아니 불
弛 늦출 이
勞 힘쓸 로
而 말이을 이

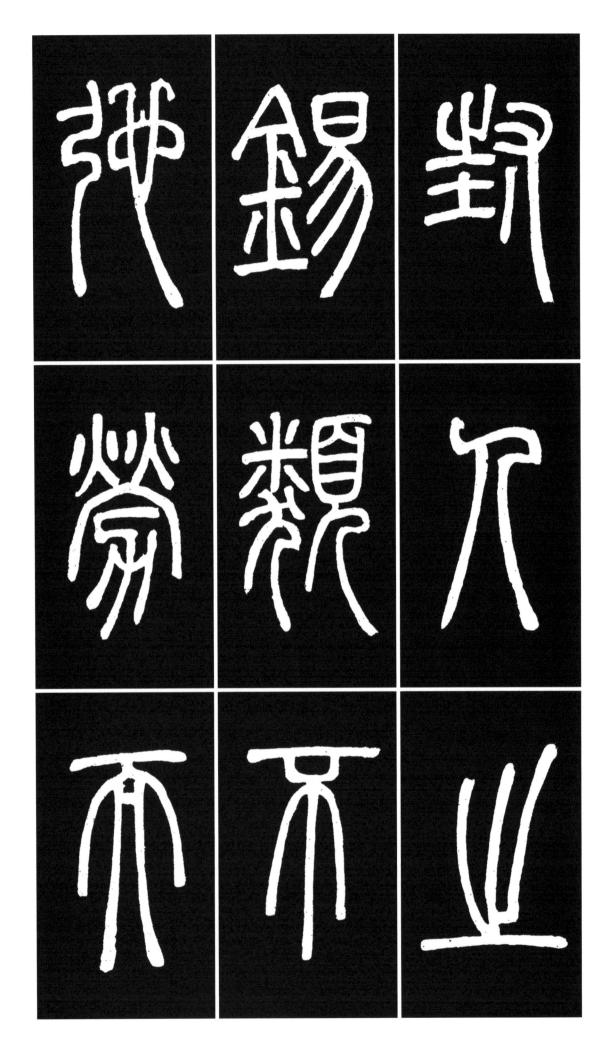

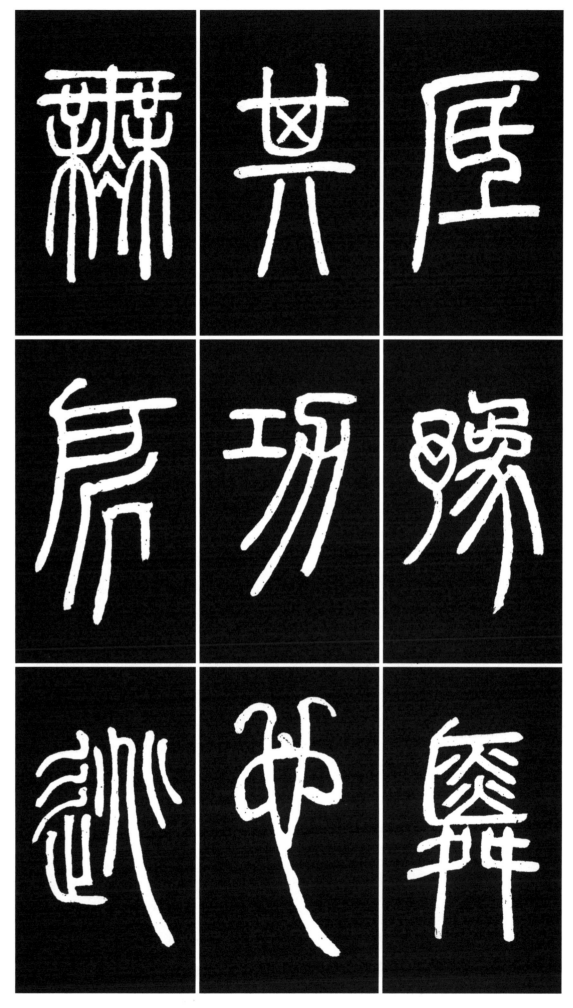

底 밑 저
豫 미리 예

舜 순임금 순
其 그 기
功 공로 공
也 어조사 야

無 없을 무
所 바 소
逃 달아날 도

而 말이을 이
待 기다릴 대
烹 삶을 팽

申 납 신
生 날 생
其 그 기
恭 공손할 공
也 어조사 야

體 몸 체

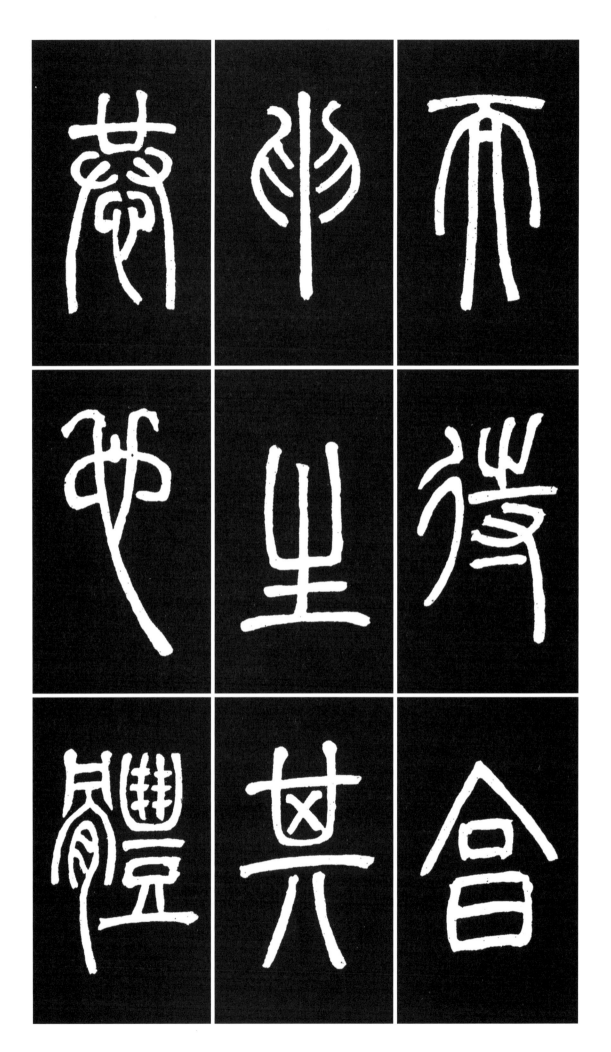

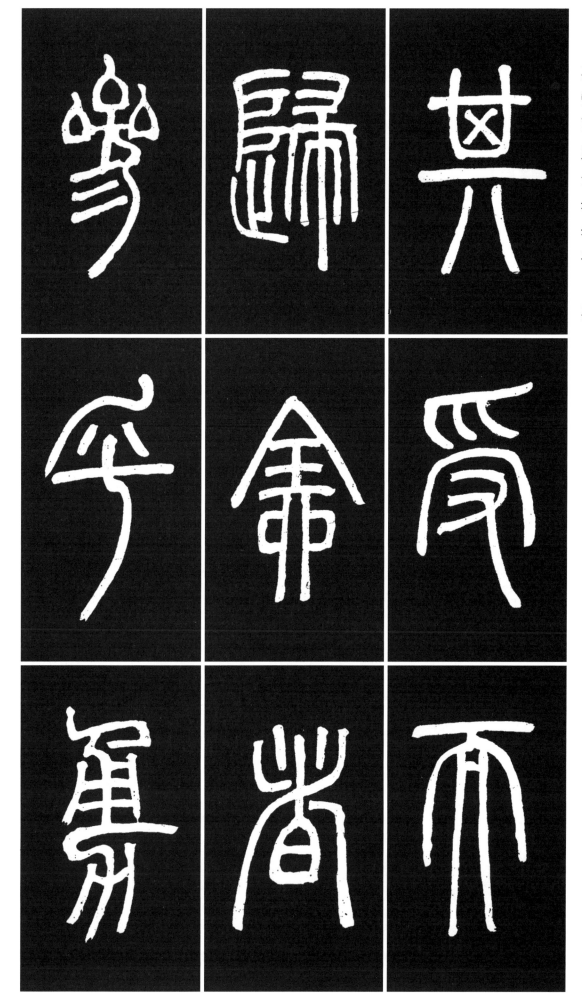

其 그 기
受 받을 수
而 말이을 이
歸 돌아갈 귀
全 모두 전
者 놈 자
參 참여할 참
乎 어조사 호

勇 날랠 용

於 어조사 어
從 따를 종
而 말이을 이
順 순할 순
令 하여금 령
者 놈 자

伯 맏 백
奇 기이할 기
也 어조사 야

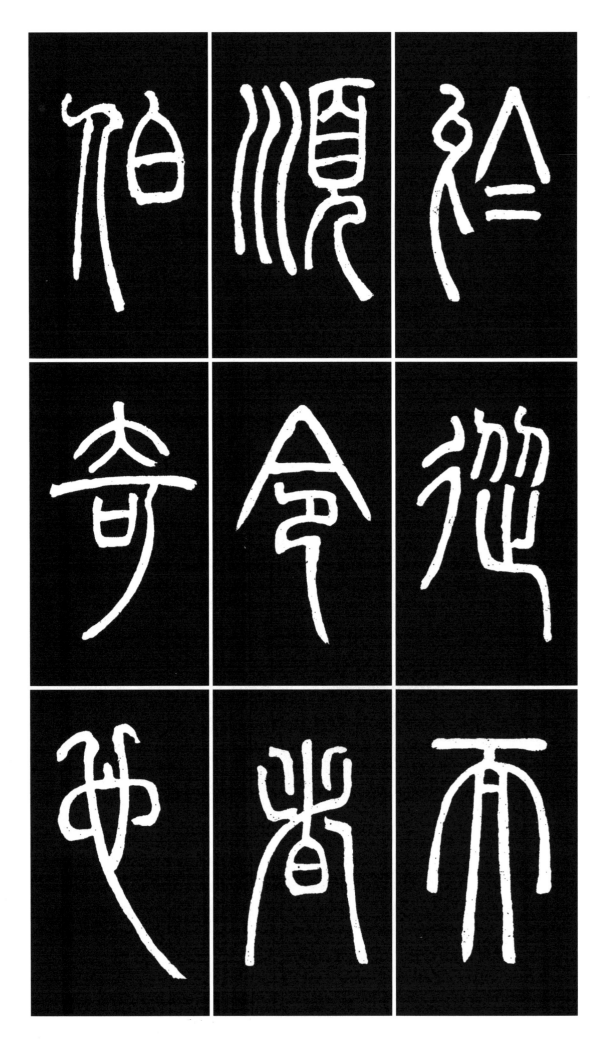

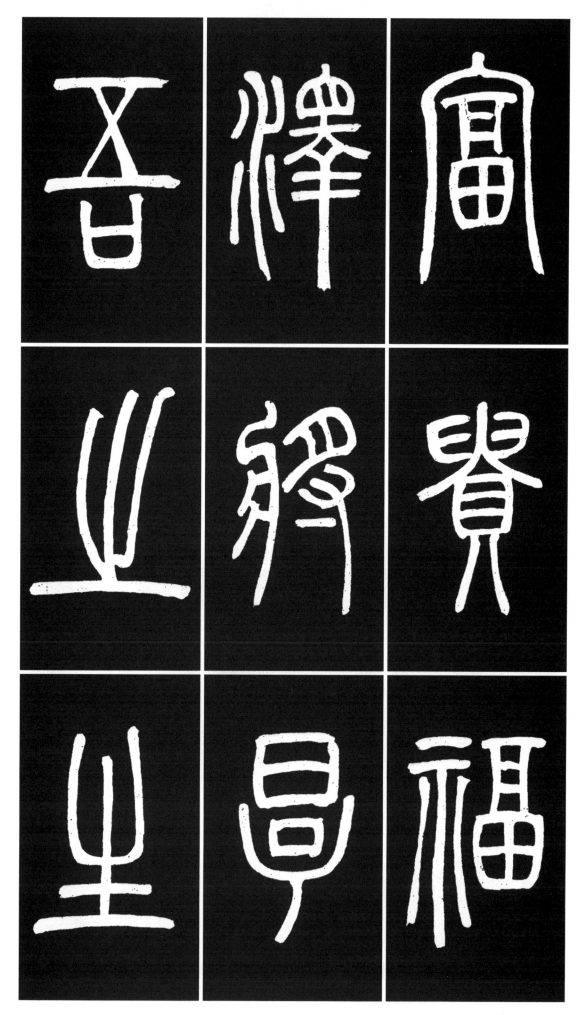

富 부유할 부
貴 귀할 귀
福 복 복
澤 못 택

將 장차 장
厚 두터울 후
吾 나 오
之 갈 지
生 날 생

也 어조사 야

貧 가난할 빈
賤 천할 천
憂 근심 우
戚 거레 척

庸 떳떳할 용
玉 구슬 옥
女 너 여
※원문 汝(여)
於 어조사 어

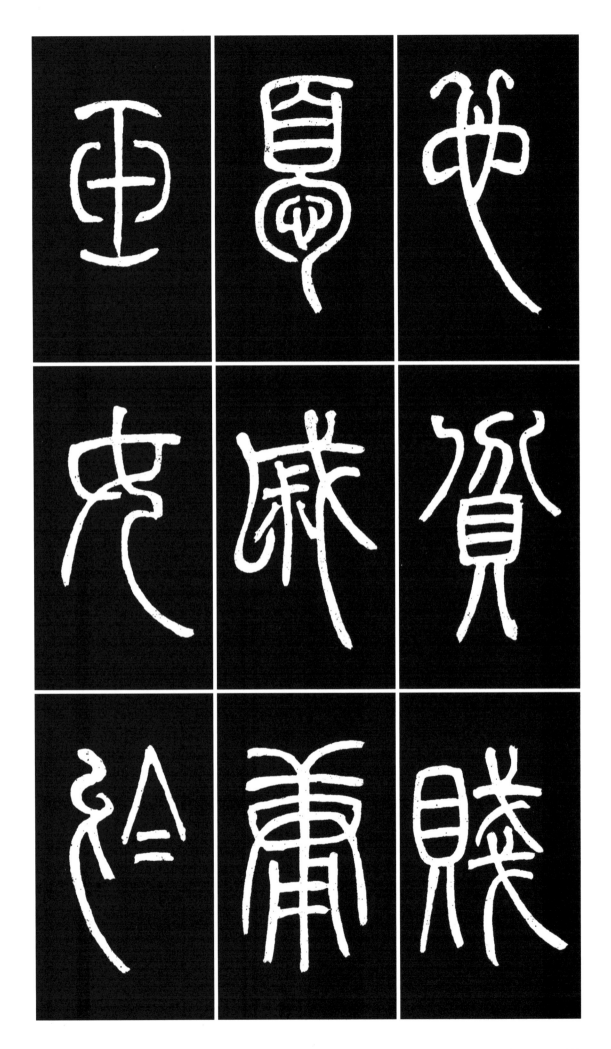

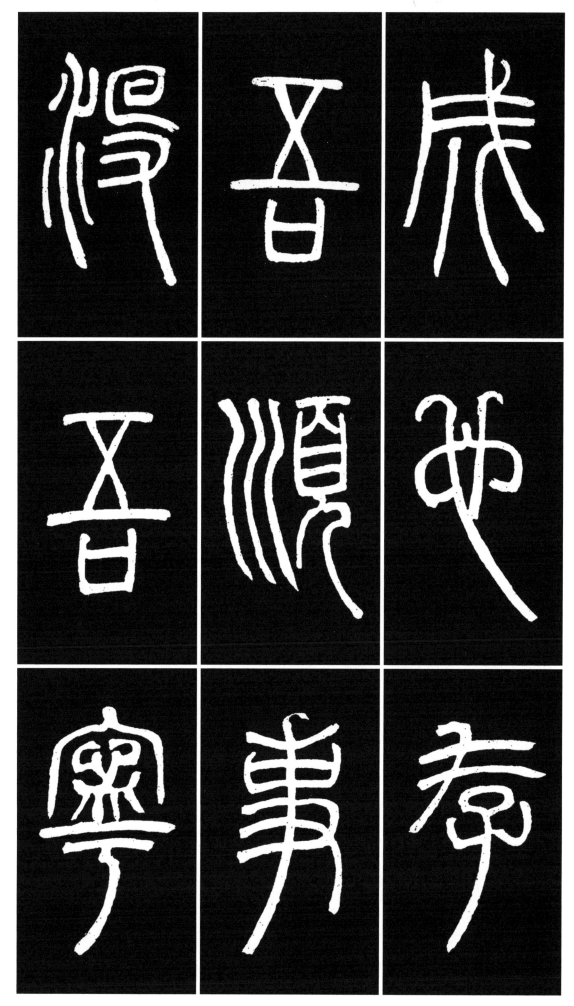

成 이룰 성
也 어조사 야

存 있을 존
吾 나 오
順 순할 순
事 일 사

沒 사라질 몰
吾 나 오
寧 편안할 녕

也 어조사 야

嘉 아름다울 가
慶 경사 경
十 열 십
年 해 년
秋 가을 추
中 가운데 중
節 절기 절
在 있을 재
卷 책 권
石 돌 석
山 뫼 산
房 방 방
程 길 정
蘅 족두리풀 형
衫 적삼 삼
學 배울 학
余 나 여
書 글 서
爲 하 위
書 글 서
此 이 차
銘 새길 명
與 줄 여
之 갈 지
完 완전할 완
白 흰 백
山 뫼 산
人 사람 인
鄧 나라이름 등
石 돌 석
如 같을 여

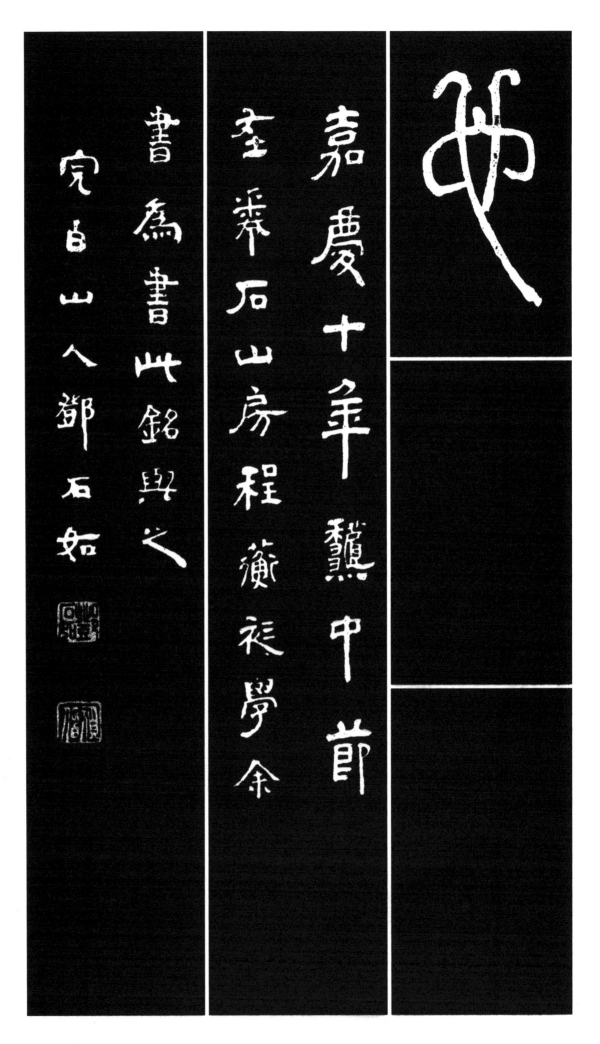

是故空中無色，無受想行識，無眼耳鼻舌身意，無色聲香味觸法，無眼界，乃至無意識界，無無明，亦無無明盡，乃至無老死，亦無老死盡，無苦集滅道，無智亦無得。以無所得故，菩提薩埵，依般若波羅蜜多故，心無罣礙，無罣礙故，無有恐怖。

觀自在菩薩，行深般若波羅蜜多時，照見五蘊皆空，度一切苦厄。舍利子，色不異空，空不異色，色即是空，空即是色，受想行識，亦復如是。舍利子，是諸法空相，不生不滅，不垢不淨，不增不減。是故空中無色，無受想行識，無眼耳鼻舌身意，無色聲香味觸法，無眼界，乃至無意識界，無無明，亦無無明盡，乃至無老死，亦無老死盡，無苦集滅道，無智亦無得。以無所得故，菩提薩埵，依般若波羅蜜多故，心無罣礙，無罣礙故，無有恐怖，遠離顛倒夢想，究竟涅槃。三世諸佛，依般若波羅蜜多故，得阿耨多羅三藐三菩提。故知般若波羅蜜多，是大神咒，是大明咒，是無上咒，是無等等咒，能除一切苦，真實不虛。故說般若波羅蜜多咒，即說咒曰：揭諦揭諦，波羅揭諦，波羅僧揭諦，菩提薩婆訶。般若波羅蜜多心經。

嘉慶元年丙辰十一月八日皖古鄧石如篆

般 범어 반
若 범어 야(약)
波 범어 바(파)
羅 벌릴 라
蜜 꿀 밀
多 많을 다
心 마음 심
經 경서 경

觀 볼 관
自 스스로 자
在 있을 재
菩 보살 보

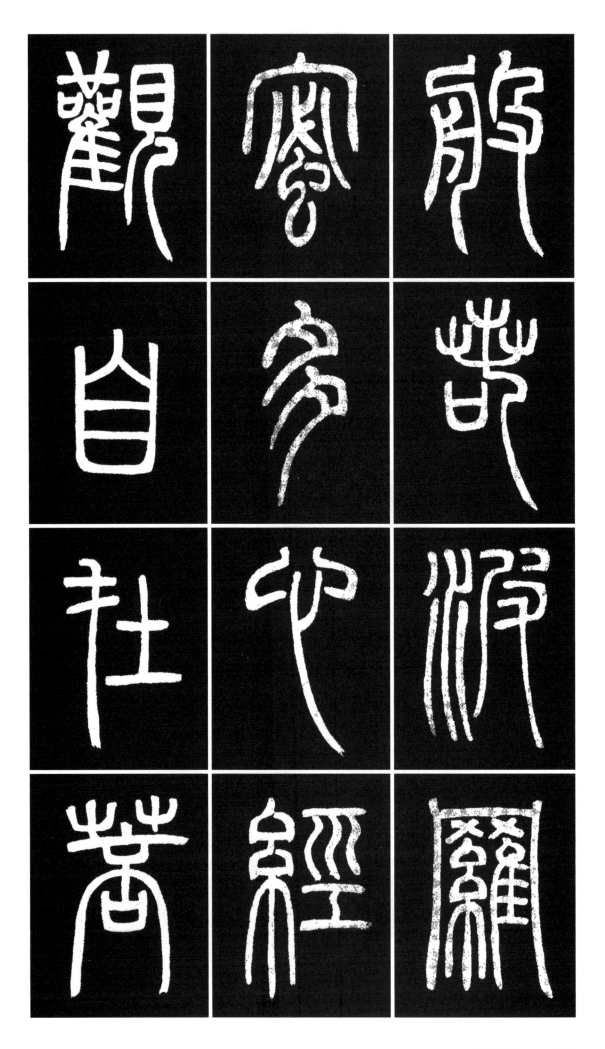

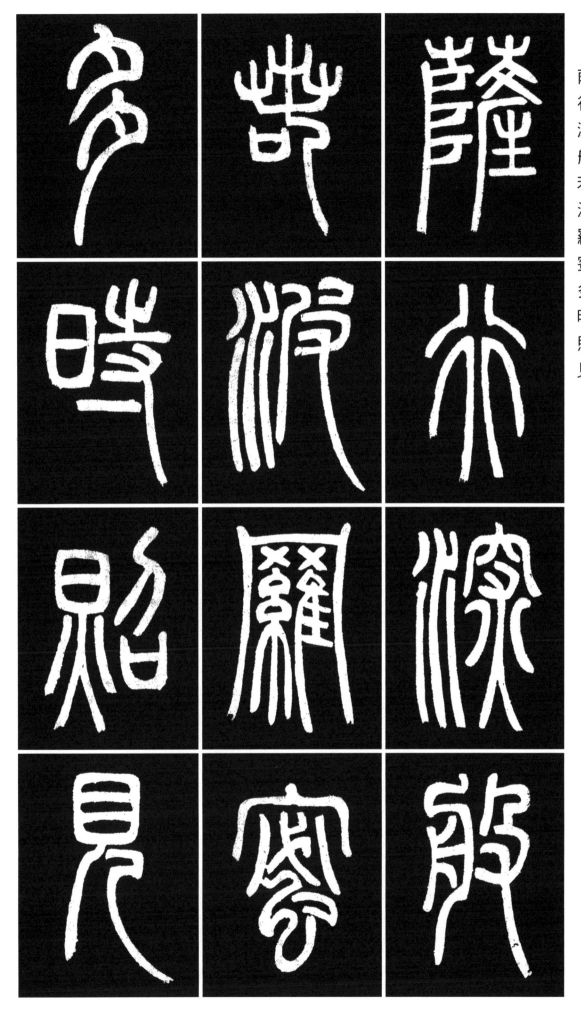

薩 보살 살
行 갈 행
深 깊을 심
般 범어 반
若 범어 야(약)
波 범어 바(파)
羅 벌릴 라
蜜 꿀 밀
多 많을 다
時 때 시
照 비칠 조
見 볼 견

五 다섯 오
蘊 쌓일 온
皆 다 개
空 빌 공
度 법도 도
一 한 일
切 모두 체
苦 쓸 고
厄 재앙 액
舍 집 사
利 이로울 리
子 아들 자

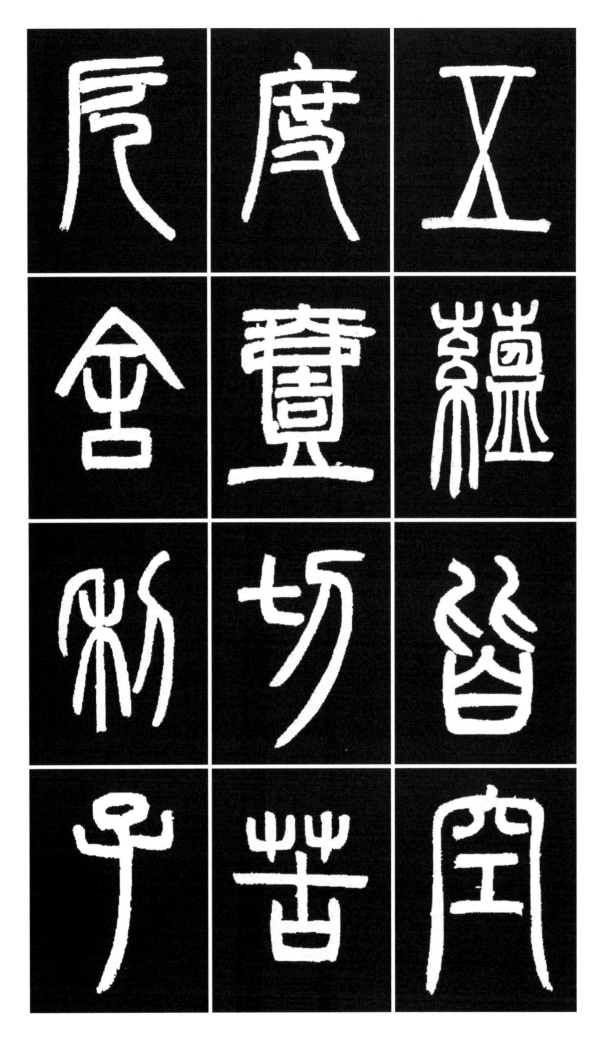

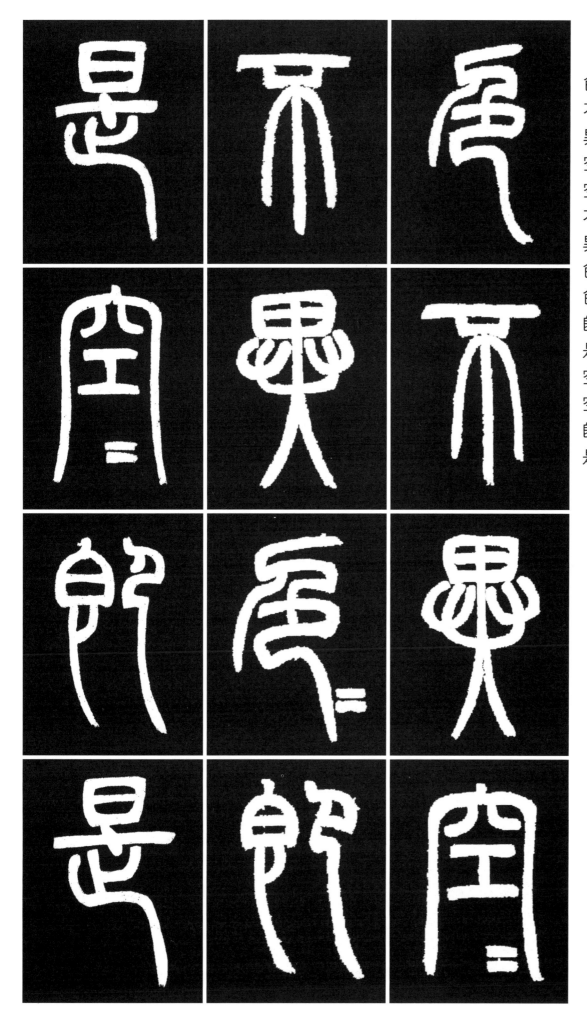

色 빛 색
不 아니 불
異 다를 이
空 빌 공
空 빌 공
不 아니 불
異 다를 이
色 빛 색
色 빛 색
卽 곧 즉
是 이 시
空 빌 공
空 빌 공
卽 곧 즉
是 이 시

色 빛 색
受 받을 수
想 생각 상
行 갈 행
識 알 식
亦 또 역
復 다시 부
如 같을 여
是 이 시
舍 집 사
利 이로울 리
子 아들 자

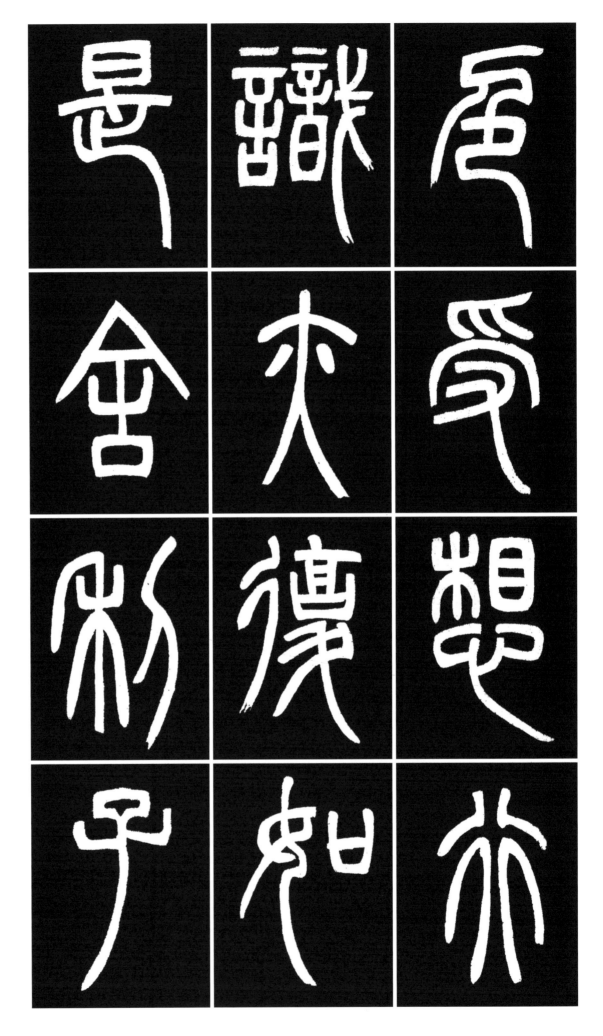

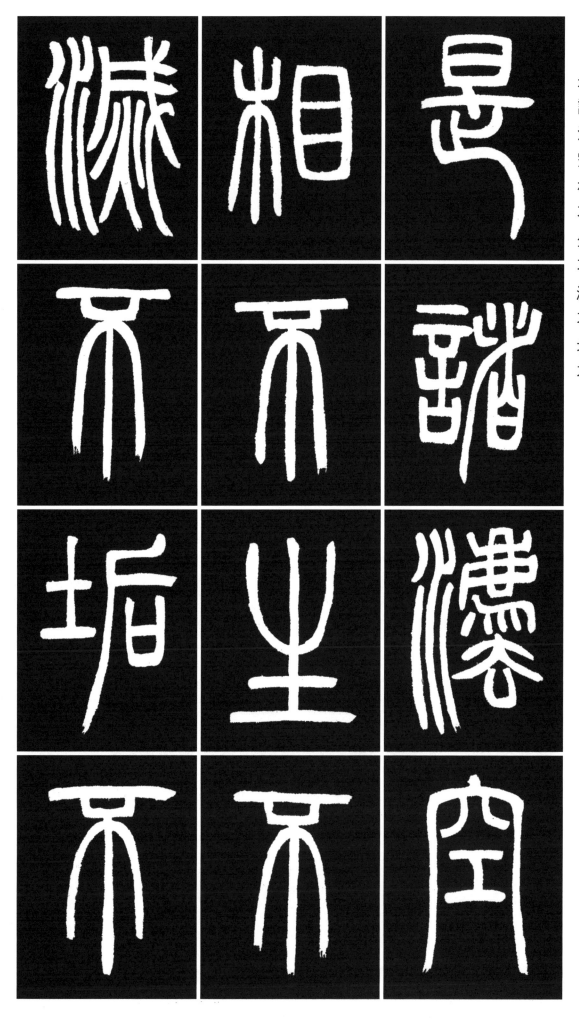

是 이 시
諸 여러 제
法 법 법
空 빌 공
相 서로 상
不 아니 불
生 날 생
不 아니 불
滅 멸할 멸
不 아니 불
垢 때 구
不 아닐 부

瀞 맑을 정
※淨(정)과 통함
不 아닐 부
增 더할 증
不 아니 불
減 줄 감
是 이 시
故 연고 고
空 빌 공
中 가운데 중
無 없을 무
色 빛 색
無 없을 무

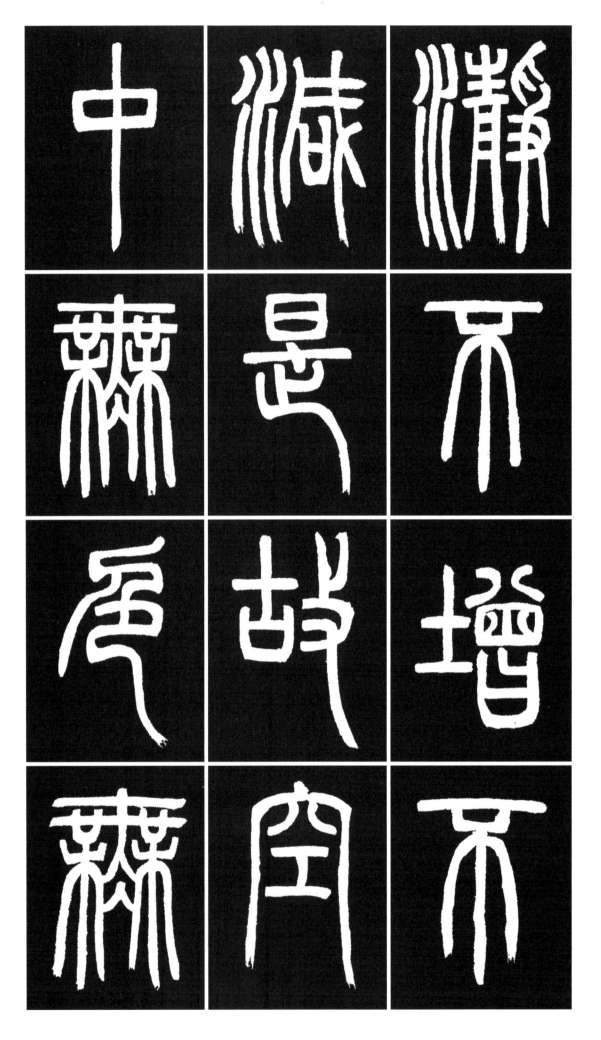

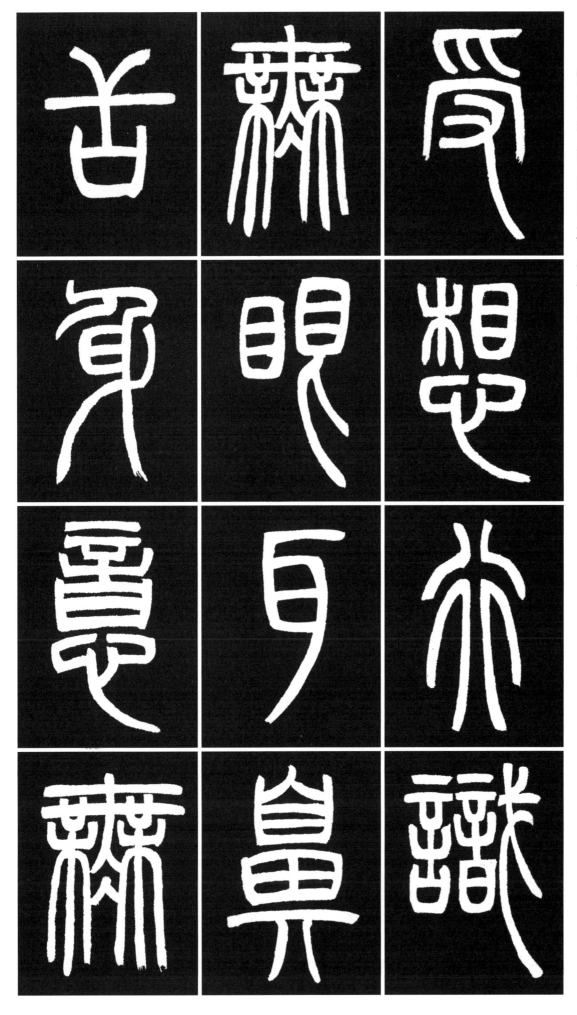

受 받을 수
想 생각 상
行 갈 행
識 알 식
無 없을 무
眼 눈 안
耳 귀 이
鼻 코 비
舌 혀 설
身 몸 신
意 뜻 의
無 없을 무

色 빛 색
聲 소리 성
香 향기 향
味 맛 미
觸 닿을 촉
法 법 법
無 없을 무
眼 눈 안
界 경계 계
乃 이에 내
至 이를 지
無 없을 무

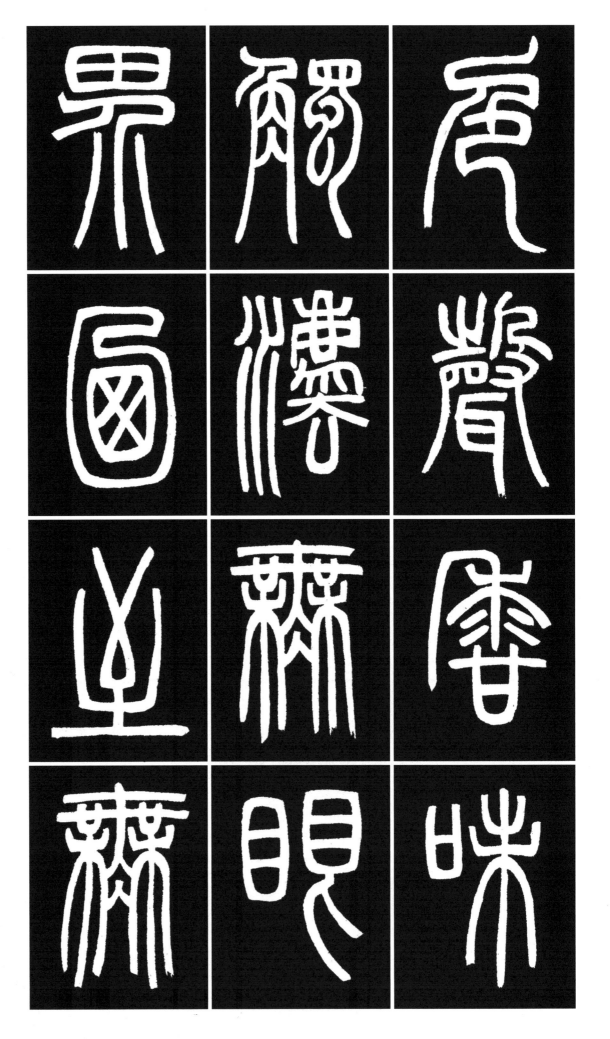

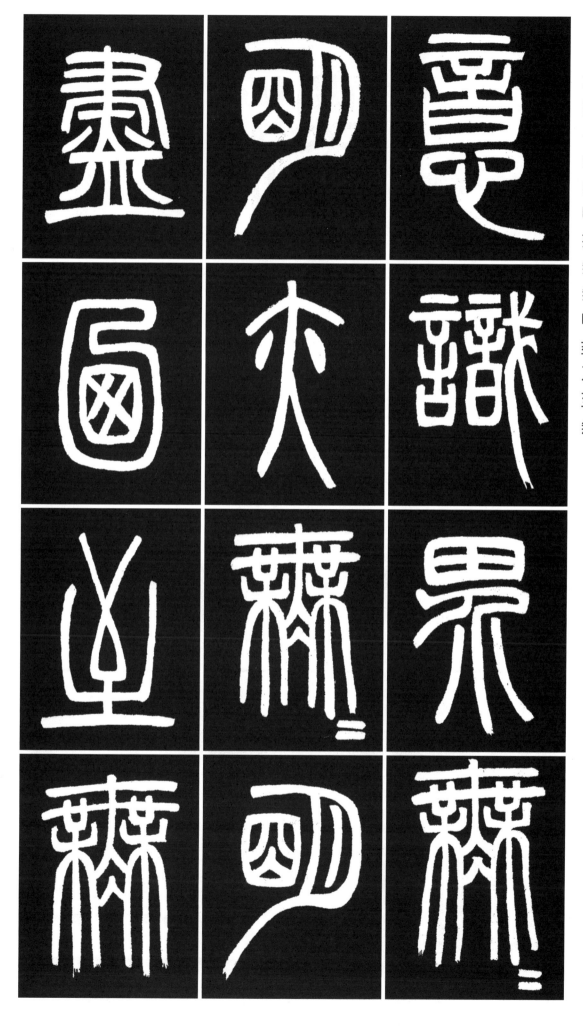

意 뜻 의
識 알 식
界 경계 계
無 없을 무
無 없을 무
明 밝을 명
亦 또 역
無 없을 무
無 없을 무
明 밝을 명
盡 다할 진
乃 이에 내
至 이를 지
無 없을 무

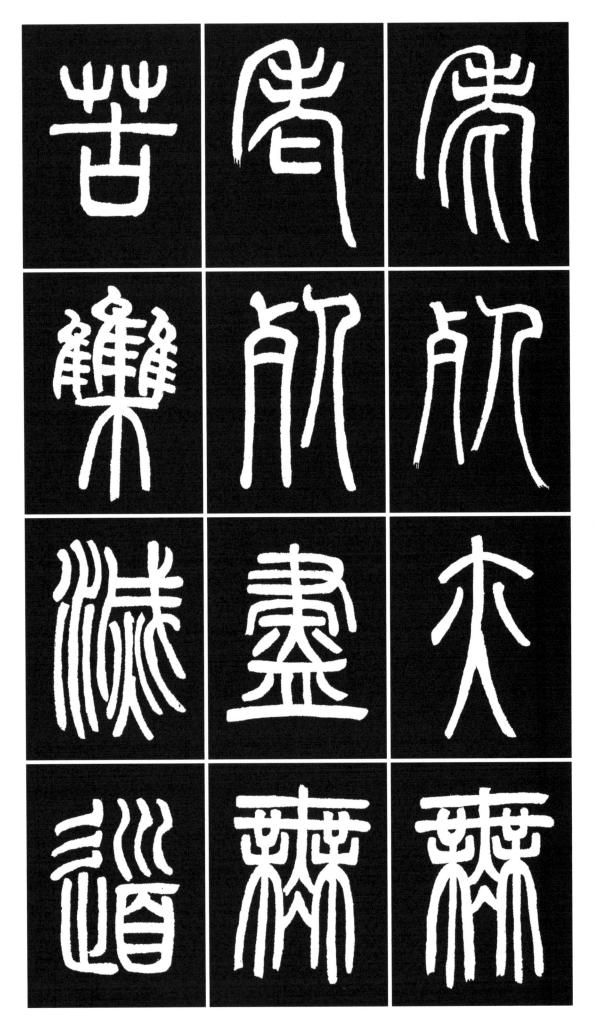

老 늙을 로
死 죽을 사
亦 또 역
無 없을 무
老 늙을 로
死 죽을 사
盡 다할 진
無 없을 무
苦 쓸 고
集 모을 집
滅 멸할 멸
道 법도 도

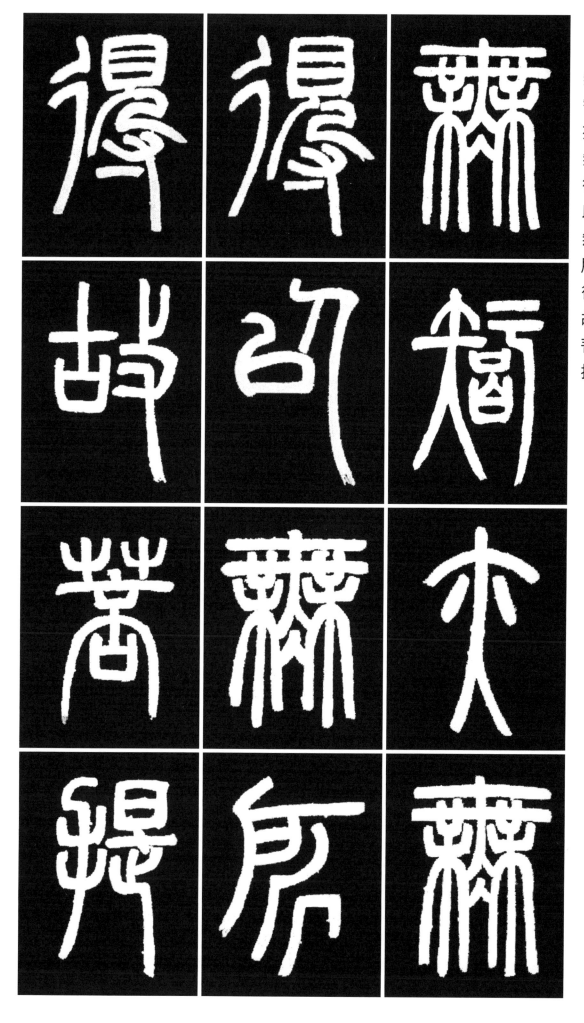

無 없을 무
智 지혜 지
亦 또 역
無 없을 무
得 얻을 득
以 써 이
無 없을 무
所 바 소
得 얻을 득
故 연고 고
菩 보살 보
提 보살 리(제)

薩 보살 살
埵 언덕 타
依 의지할 의
般 범어 반
若 범어 야(약)
波 범어 바(파)
羅 벌릴 라
蜜 꿀 밀
多 많을 다
故 연고 고
心 마음 심
無 없을 무

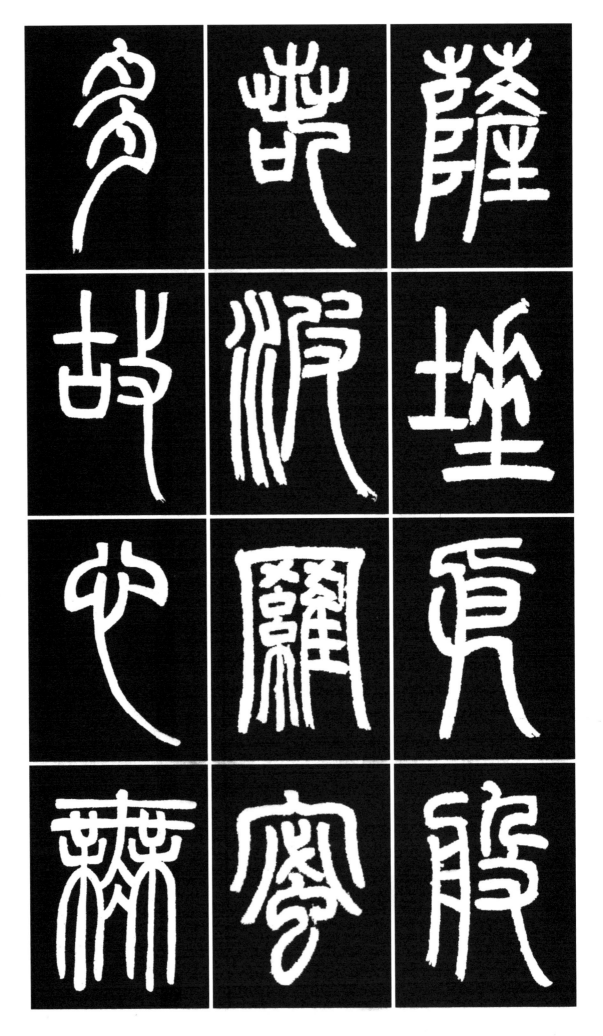

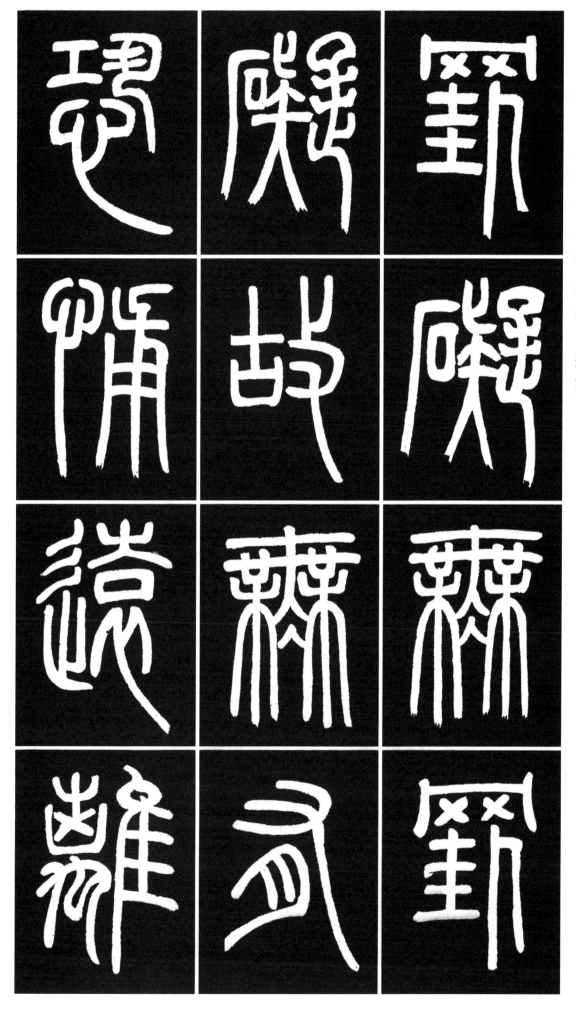

罣 거리낄 괘
礙 막을 애
無 없을 무
罣 거리낄 괘
礙 막을 애
故 연고 고
無 없을 무
有 있을 유
恐 두려울 공
怖 두려울 포
※怖(포)의 本字
遠 멀 원
離 떠날 리

顚 엎어질 전
倒 거꾸로 도
夢 꿈 몽
想 생각 상
究 궁구할 구
竟 마침내 경
涅 열반 열
槃 열반 반
三 석 삼
世 세상 세
諸 여러 제
佛 부처 불

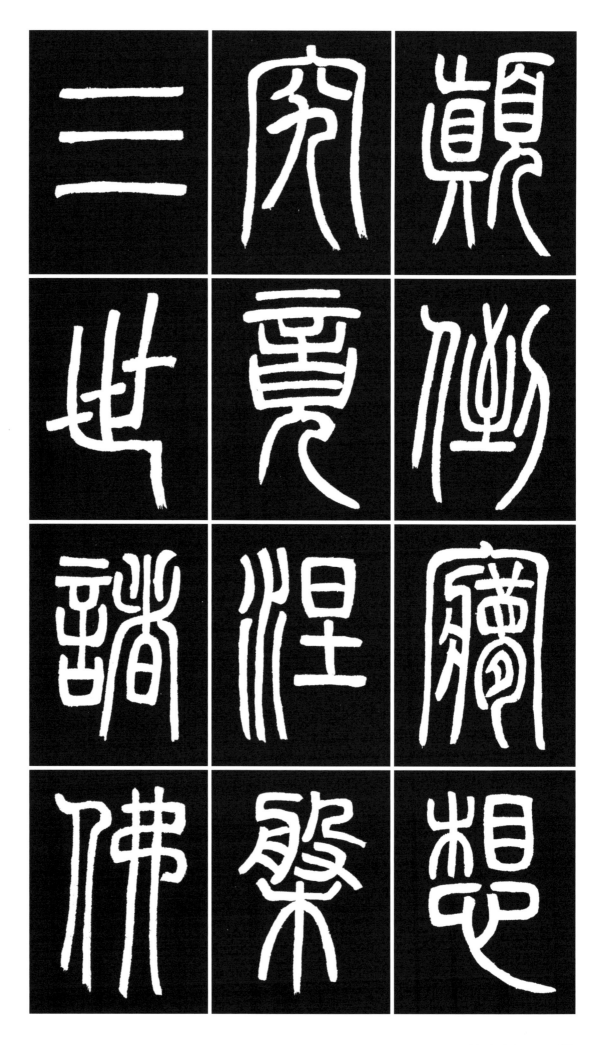

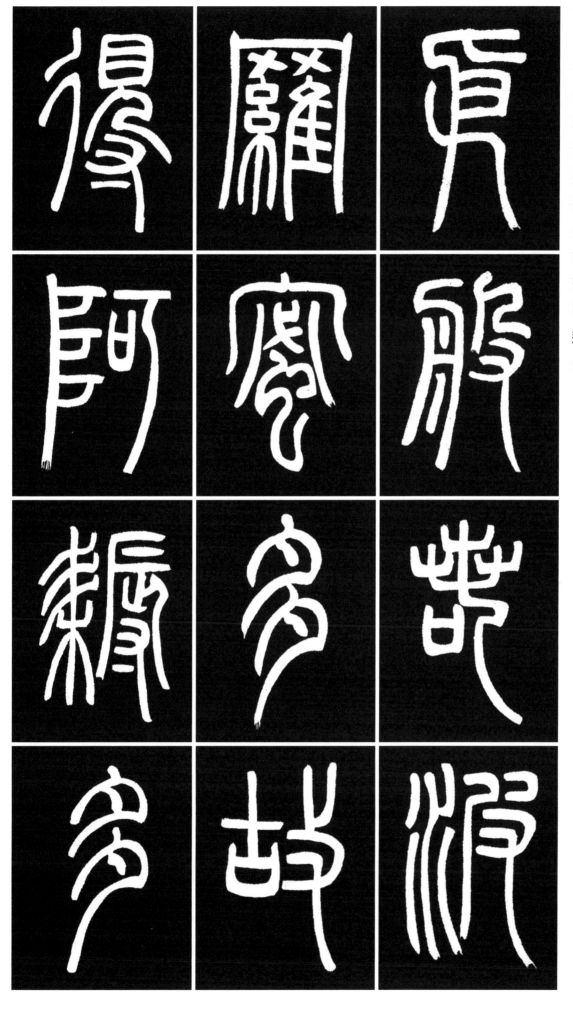

依 의지할 의
般 범어 반
若 범어 야(약)
波 범어 바(파)
羅 벌릴 라
蜜 꿀 밀
多 많을 다
故 연고 고
得 얻을 득
阿 언덕 아
耨 범어 욕(누)
多 많을 다

羅 벌릴 라
三 석 삼
藐 범어 막
三 석 삼
菩 보살 보
提 보살 리(제)
故 연고 고
知 알 지
般 범어 반
若 범어 야(약)
波 범어 바(파)
羅 벌릴 라

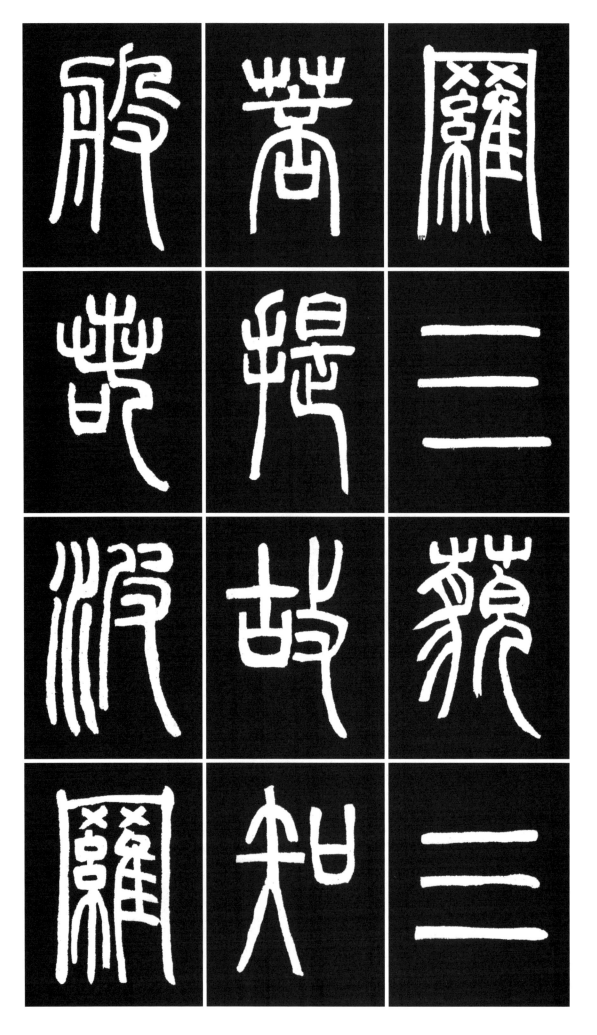

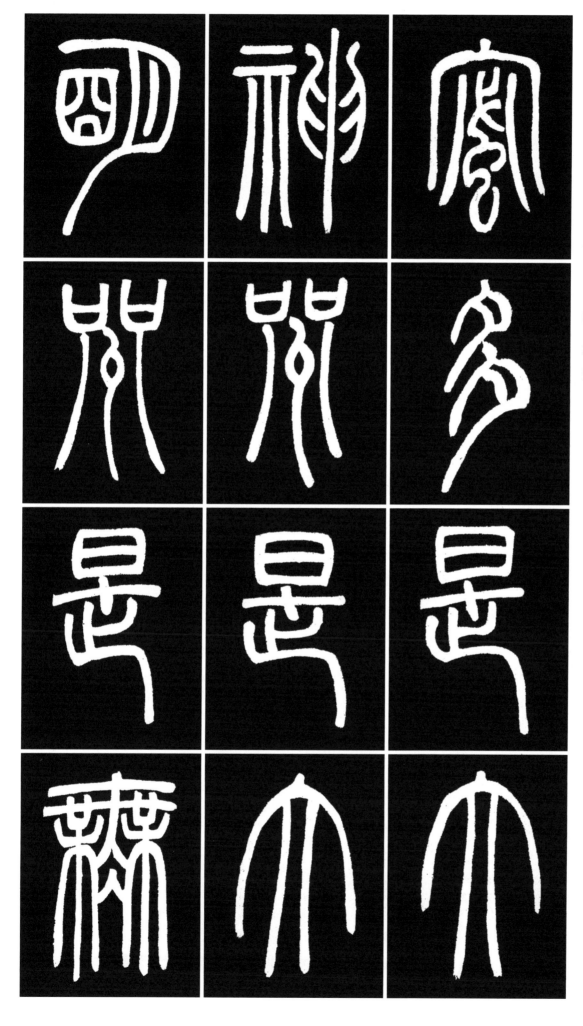

蜜 꿀밀
多 많을다
是 이시
大 큰대
神 귀신신
呪 빌주
是 이시
大 큰대
明 밝을명
呪 빌주
是 이시
無 없을무

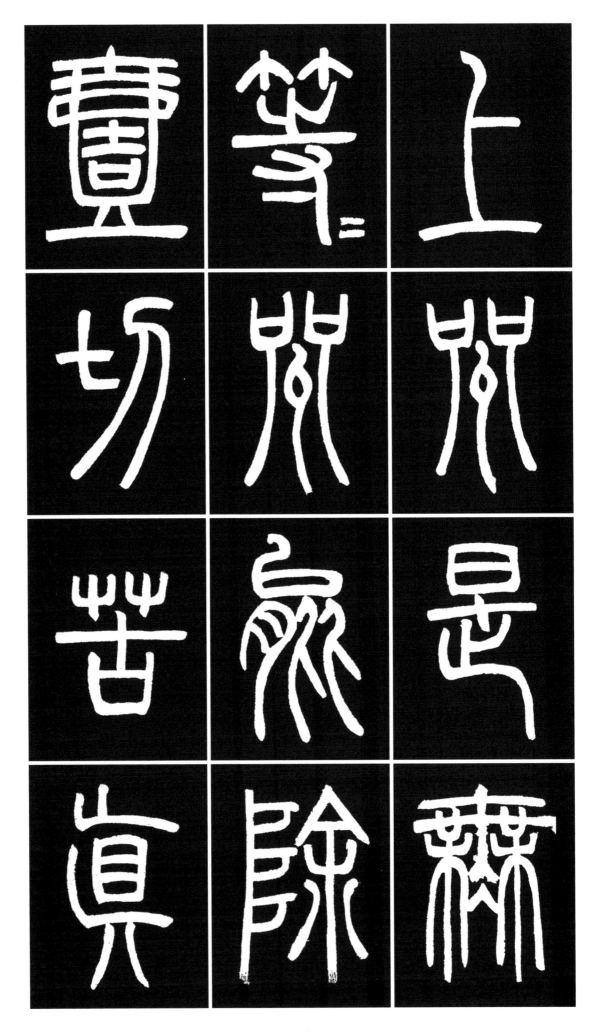

上 윗상
呪 빌주
是 이시
無 없을무
等 무리등
等 무리등
呪 빌주
能 능할능
除 제할제
一 한일
切 모두체
苦 쓸고
眞 참진

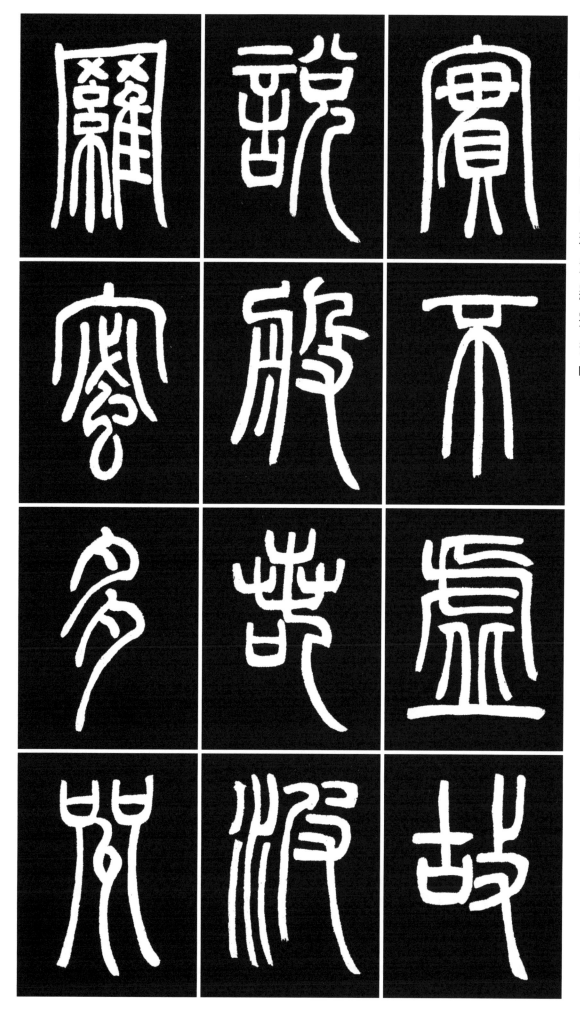

實 열매 실
不 아니 불
虛 빌 허
故 연고 고
說 말씀 설
般 범어 반
若 범어 야(약)
波 범어 바(파)
羅 벌릴 라
蜜 꿀 밀
多 많을 다
呪 빌 주

卽 곧 즉
說 말씀 설
呪 빌 주
曰 가로 왈
揭 범어 아(게)
諦 범어 제(체)
揭 범어 아(게)
諦 범어 제(체)
般 범어 반
羅 벌릴 라
揭 범어 아(게)
諦 범어 제(체)

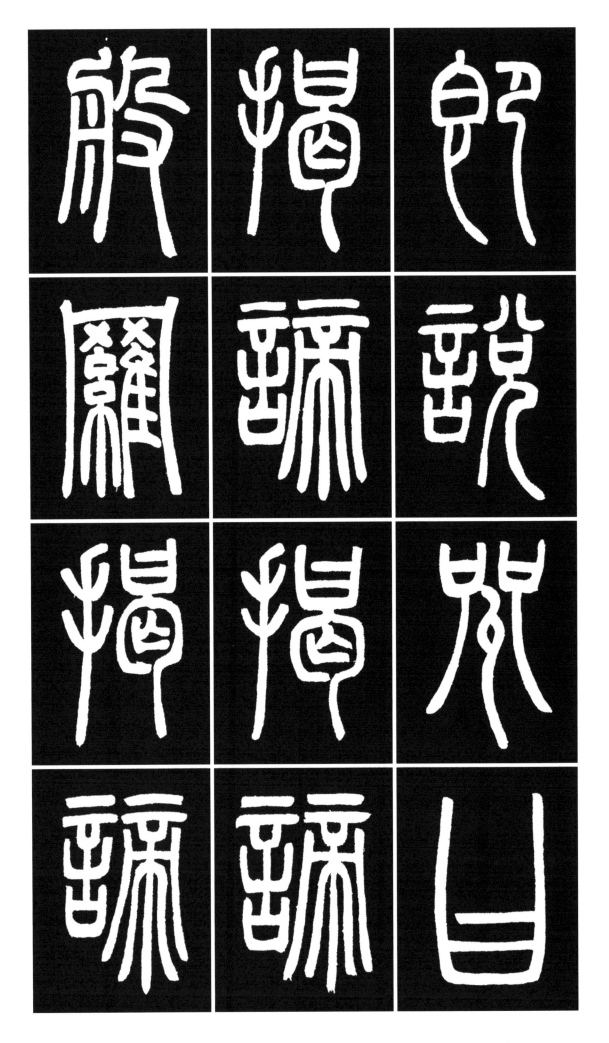

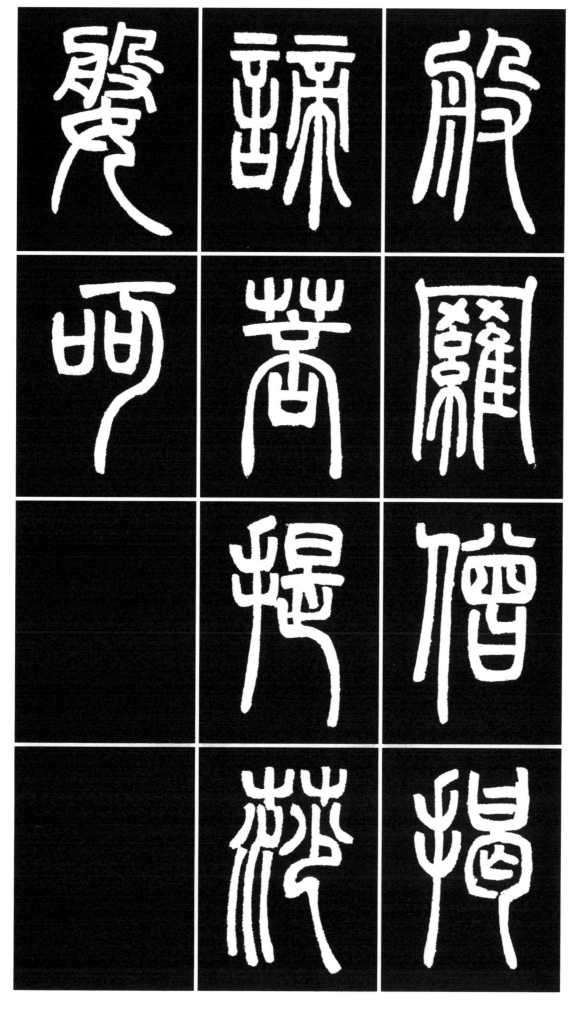

般 범어 반
羅 벌릴 라
僧 중 승
揭 범어 아(게)
諦 범어 제(체)
菩 보살 보
提 보살 리(제)
莎 향부자 사
皱 범어 바(반)
呵 범어 하(가)

孔子觀於魯桓公之廟，有欹器焉。孔子問於守廟者曰：「此為何器？」守廟者曰：「此蓋為宥坐之器。」孔子曰：「吾聞宥坐之器者，虛則欹，中則正，滿則覆。」孔子顧謂弟子曰：「注水焉。」弟子挹水而注之。中而正，滿而覆，虛而欹。孔子喟然而歎曰：「吁！惡有滿而不覆者哉！」子路曰：「敢問持滿有道乎？」孔子曰：「聰明聖知，守之以愚；功被天下，守之以讓；勇力撫世，守之以怯；富有四海，守之以謙。此所謂挹而損之之道也。」

顧齋大人屬書

鄧琰

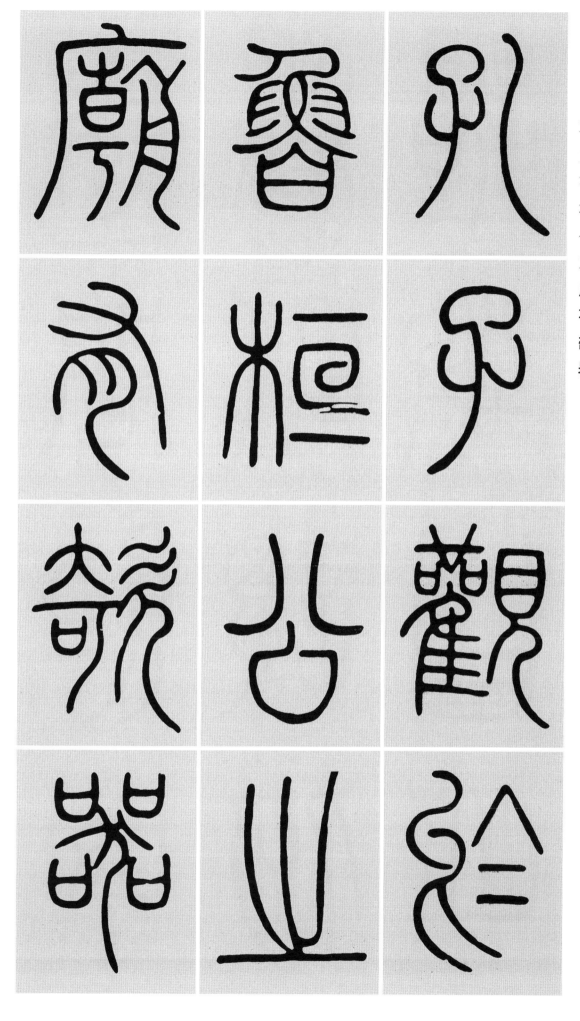

孔 클 공
子 아들 자
觀 볼 관
於 어조사 어
魯 노나라 노
桓 굳셀 환
公 벼슬 공
之 갈 지
廟 사당 묘
有 있을 유
欹 기댈 의
器 그릇 기

焉 어조사 언
問 물을 문
於 어조사 어
守 지킬 수
者 놈 자
此 이 차
謂 이를 위
何 어느 하
器 그릇 기
對 대할 대
曰 가로 왈
此 이 차

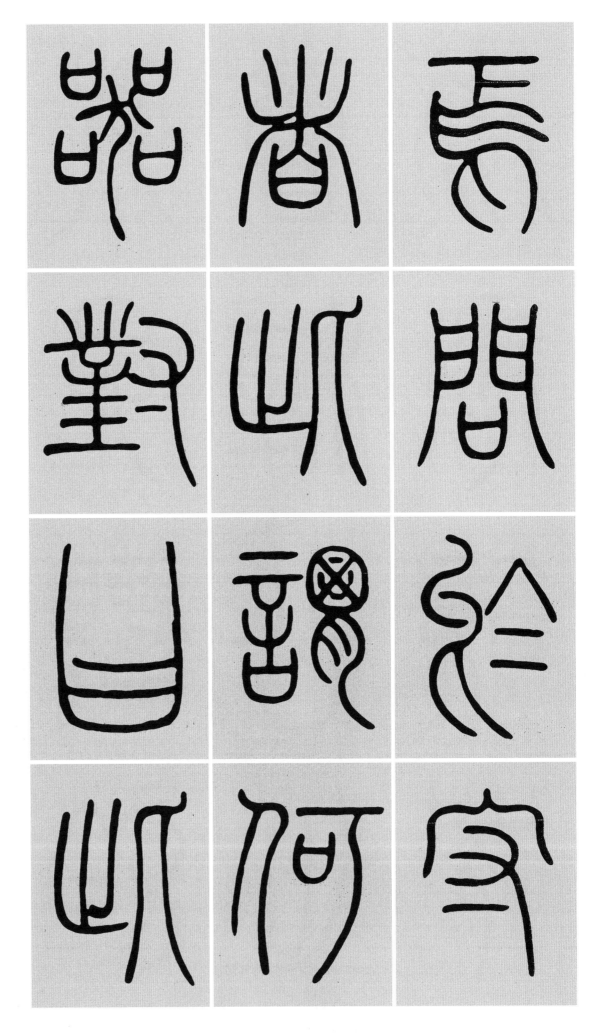

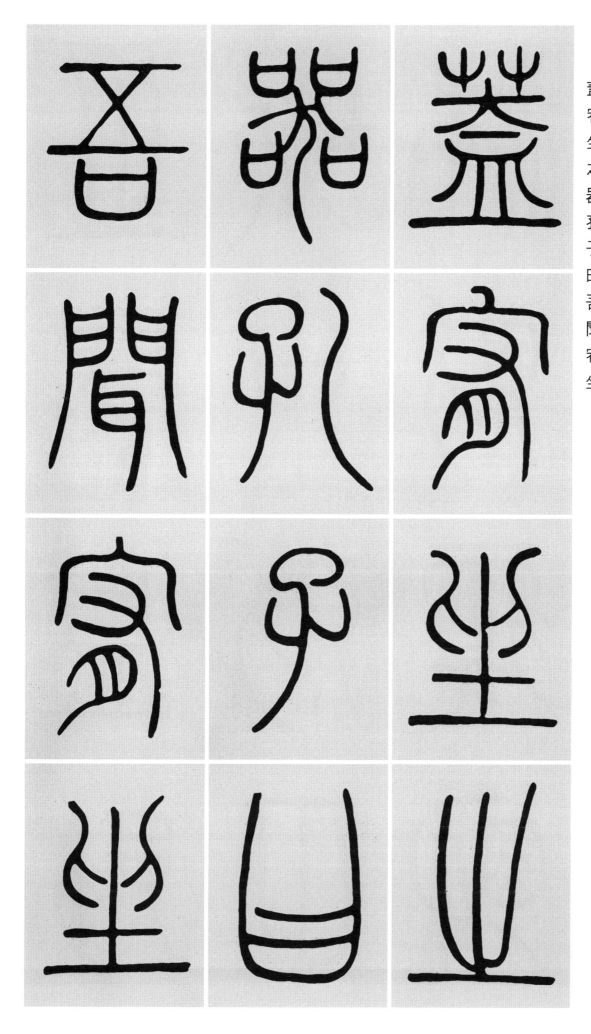

蓋 덮을 개
宥 용서할 유
坐 앉을 좌
之 갈 지
器 그릇 기
孔 클 공
子 아들 자
曰 가로 왈
吾 나 오
聞 들을 문
宥 용서할 유
坐 앉을 좌

之 갈 지
器 그릇 기
虛 빌 허
則 곧 즉
欹 기댈 의
中 가운데 중
則 곧 즉
正 바를 정
滿 찰 만
則 곧 즉
覆 뒤집을 복
明 밝을 명

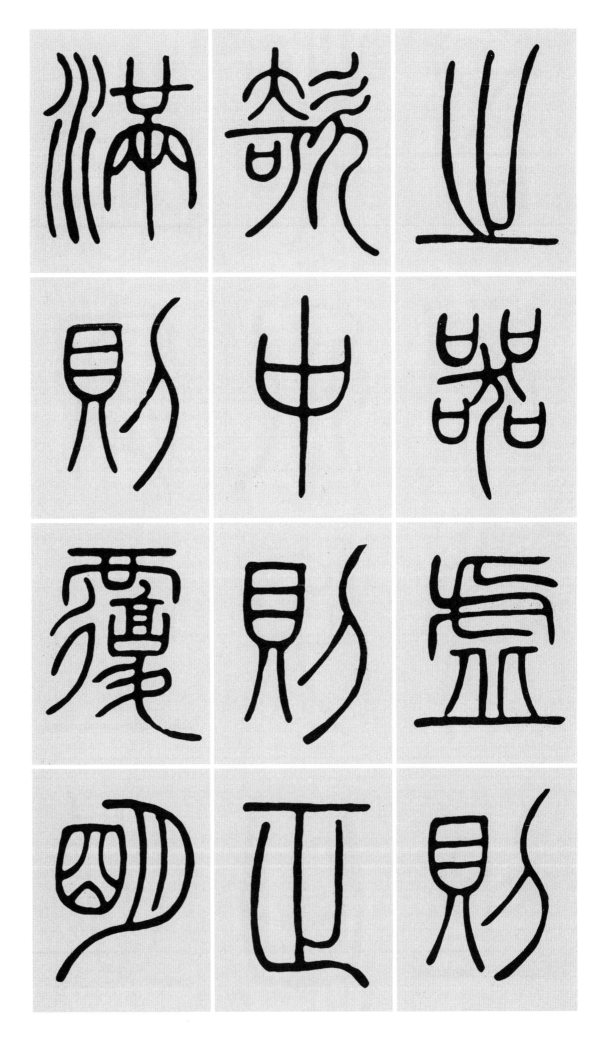

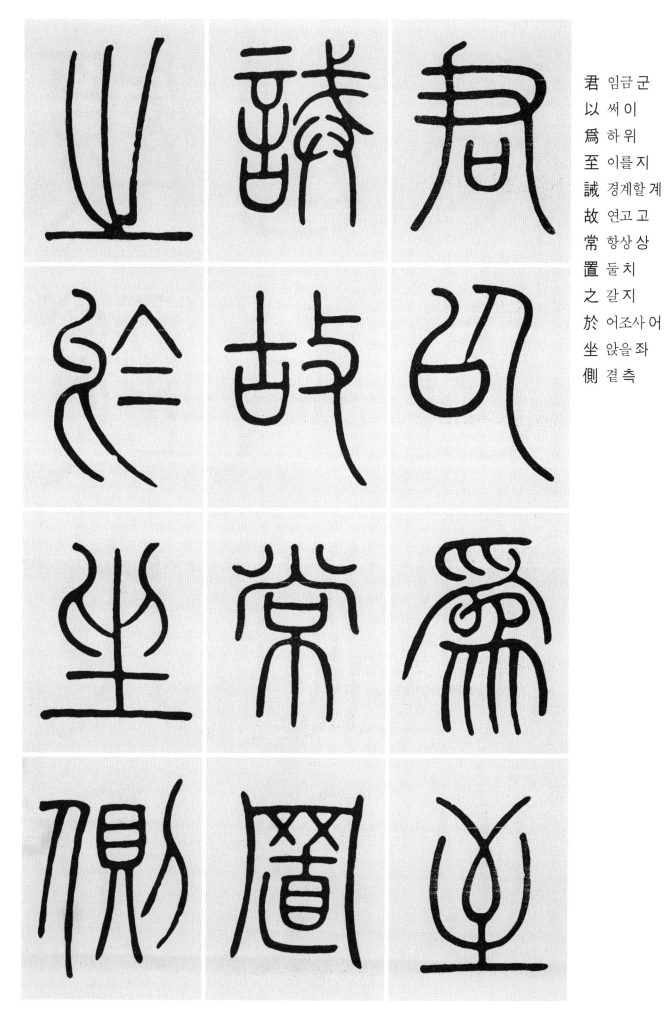

君 임금 군
以 써 이
爲 하 위
至 이를 지
誠 경계할 계
故 연고 고
常 항상 상
置 둘 치
之 갈 지
於 어조사 어
坐 앉을 좌
側 곁 측

顧 돌아볼 고
謂 이를 위
弟 아우 제
子 아들 자
曰 가로 왈
試 시험할 시
注 물댈 주
水 물 수
焉 어조사 언
迺 이에 내
注 물댈 주
之 갈 지

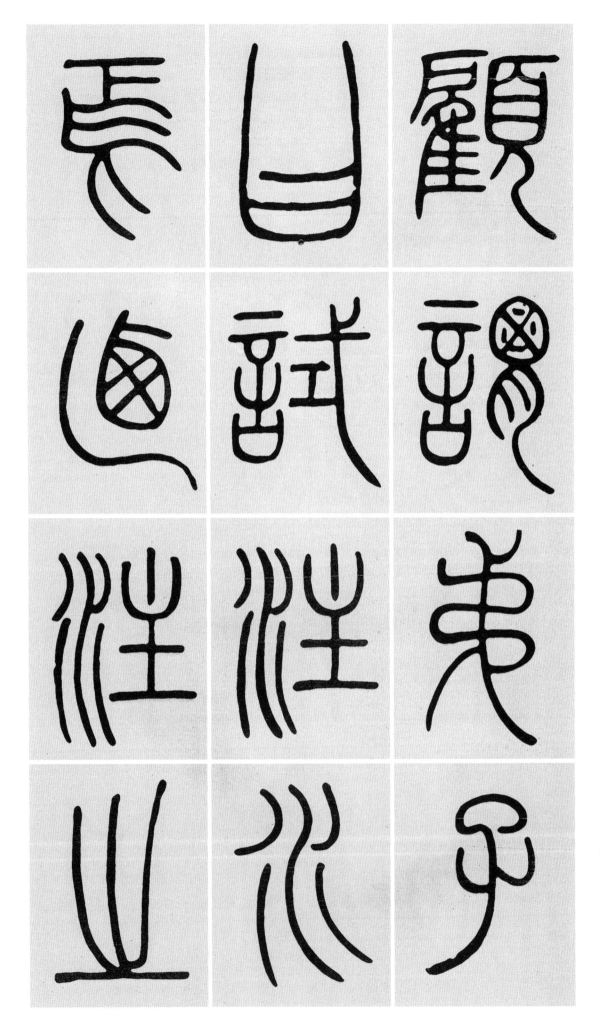

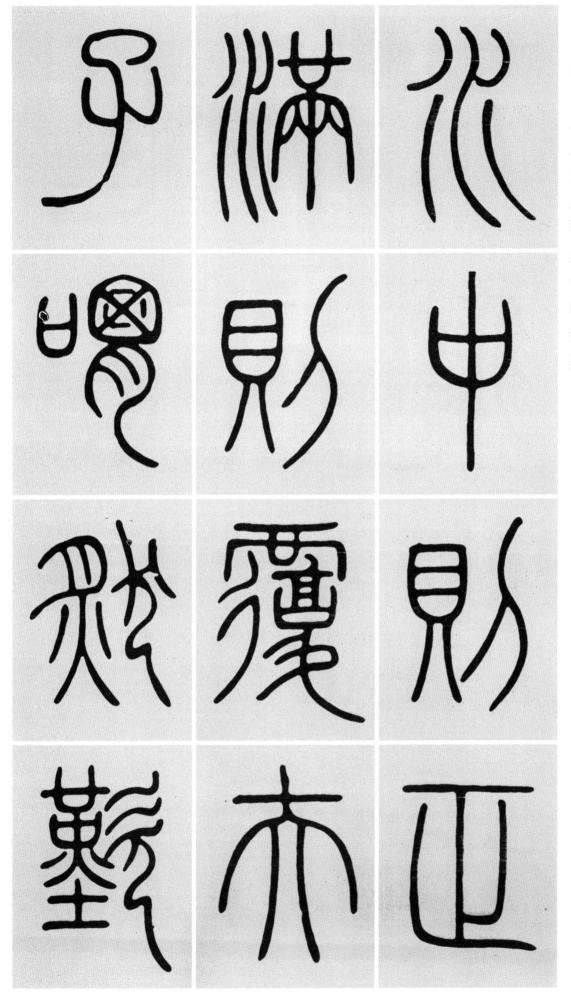

水 물 수
中 가운데 중
則 곧 즉
正 바를 정
滿 찰 만
則 곧 즉
覆 덮을 복
夫 사내 부
子 아들 자
喟 한숨쉴 위
然 그럴 연
歎 탄식할 탄

曰 가로 왈
烏 슬플 오
戱 탄식할 호
夫 대개 부
物 사물 물
有 있을 유
滿 찰 만
而 말이을 이
不 아니 불
覆 엎어질 복
者 놈 자
哉 어조사 재

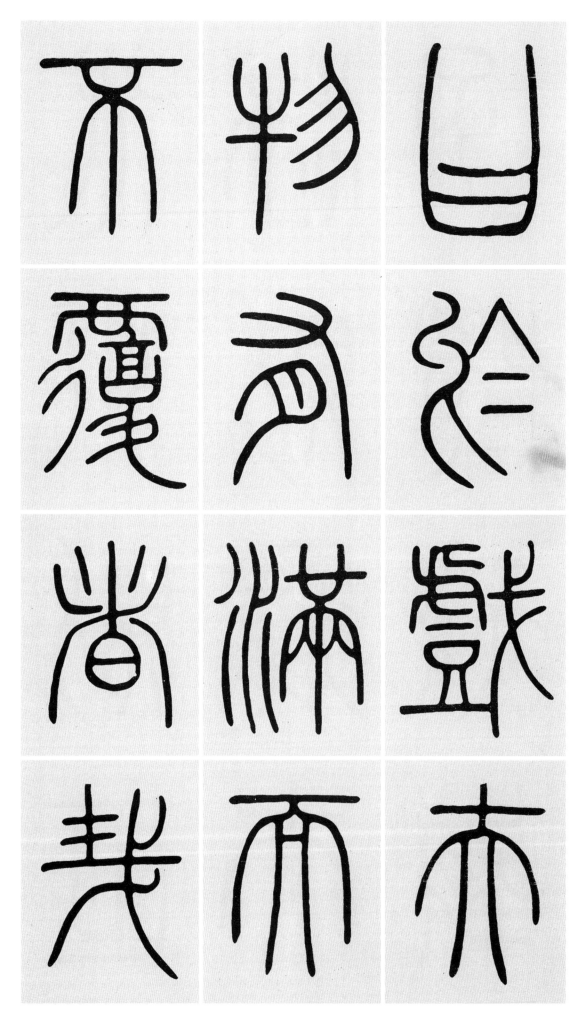

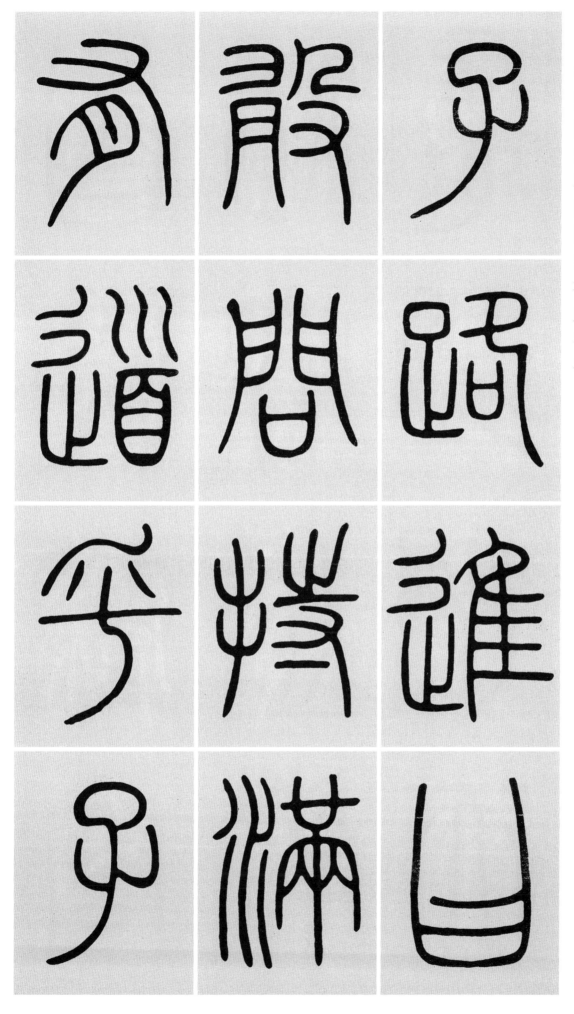

子 아들 자
路 길 로
進 나아갈 진
曰 가로 왈
敢 감히 감
問 물을 문
持 가질 지
滿 찰 만
有 있을 유
道 길 도
乎 어조사 호
子 아들 자

日 가로 왈
聰 총명할 **총**
明 밝을 명
睿 슬기로울 예
智 지혜 지
守 지킬 수
之 갈 지
以 써 이
愚 어리석을 우
功 공로 공
被 입을 피
天 하늘 천

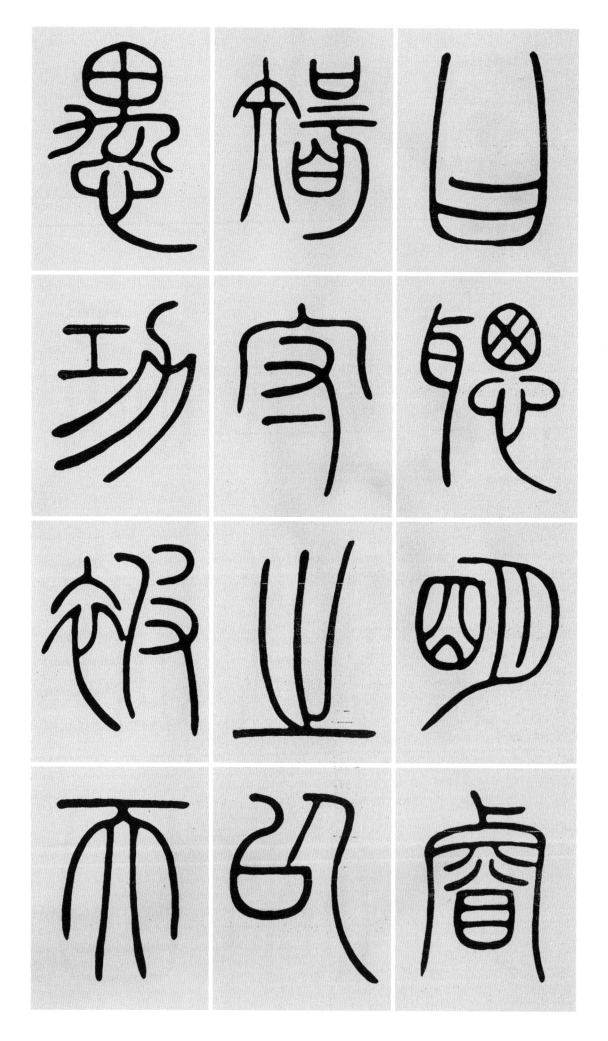

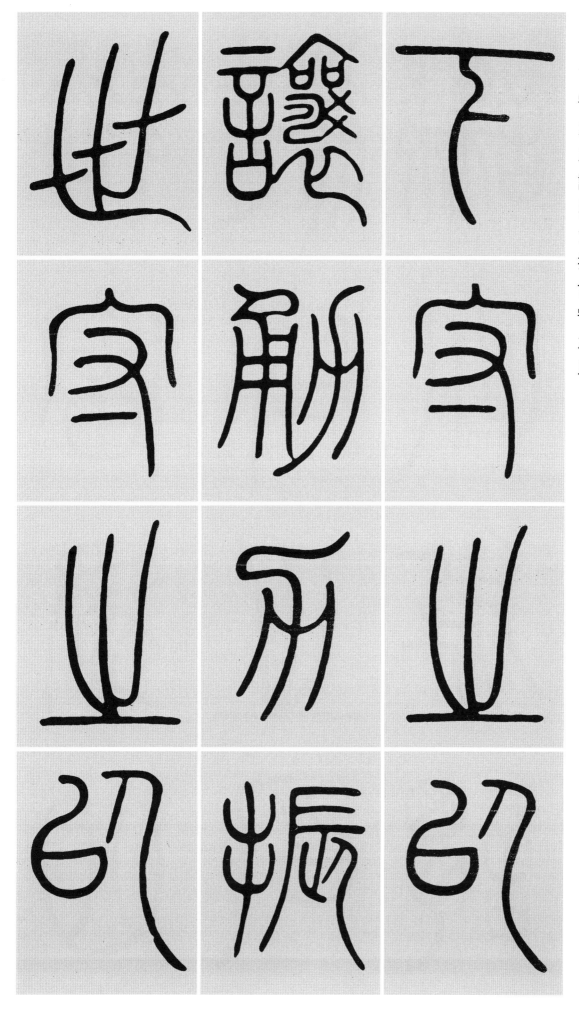

下 아래 하
守 지킬 수
之 갈 지
以 써 이
讓 사양할 양
勇 용감할 용
力 힘 력
振 떨칠 진
世 세상 세
守 지킬 수
之 갈 지
以 써 이

猲 두려울 겁
富 부유할 부
有 있을 유
四 넉 사
海 바다 해
守 지킬 수
之 갈 지
以 써 이
謙 겸손할 겸
此 이 차
所 바 소
謂 이를 위

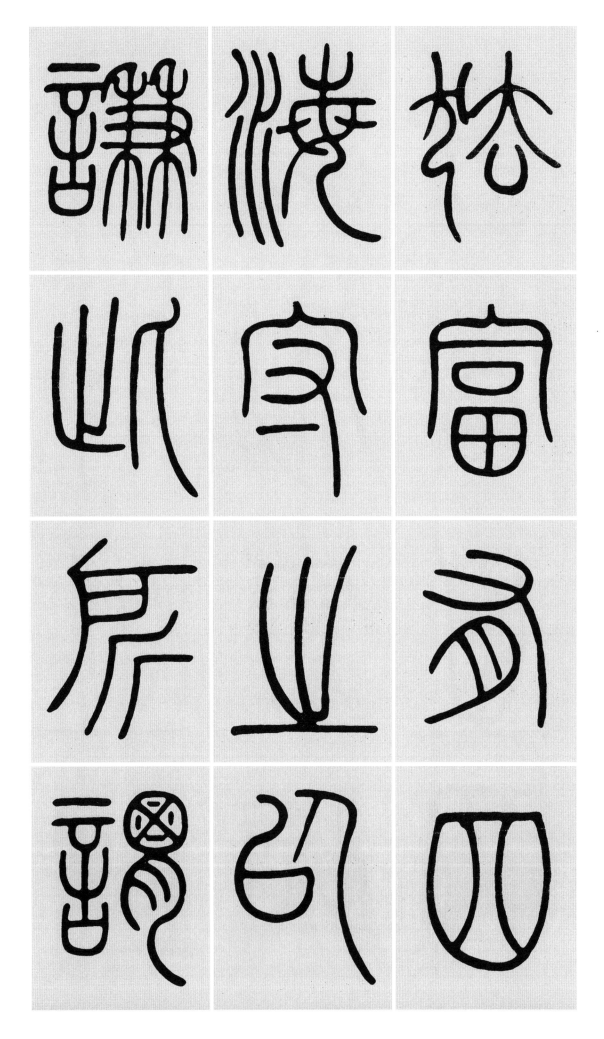

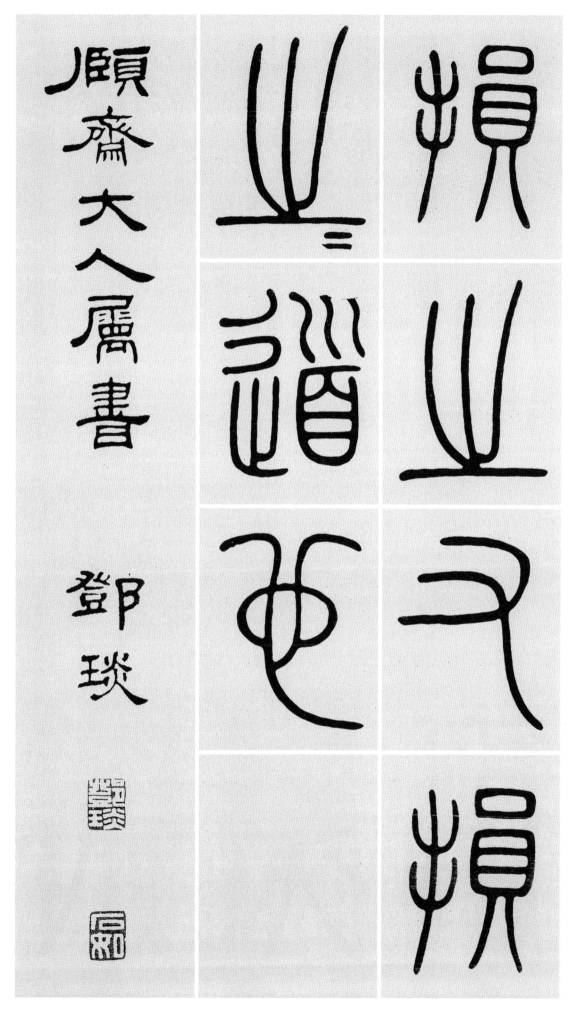

損 덜손
之 갈지
又 또우
損 덜손
之 갈지
之 갈지
道 법도도
也 어조사야

頤 기를이
齋 집재
大 큰대
人 사람인
屬 부탁할촉
書 글서

鄧 나라이름등
琰 옥갈염

解　說

1. 白氏草堂記

南抵石澗　夾澗有古松老杉　大僅十人圍　高不知幾百尺　脩柯戛雲　低枝拂潭　如橦樹　如蓋張
如龍虵走　松下多灌叢蘿蔦　葉蔓騈織　承翳日月　光不到地　北據層巖　積石嵌空　奇木異草　蓋
覆其上　綠陰蒙蒙　朱實離離　不知其名　四時一色
嘉慶　甲子　蒲節後一日書奉仲甫先生敎畵　完白山民　鄧石如

남으로는 돌 많은 산골에 이르는데, 좁은 산골짝 사이에 늙은 소나무와 삼나무 있으니 크기가 거의 사람 열 아름의 둘레이고, 높이는 몇 백자 될런지 모르겠다. 길게 뻗은 가지는 구름을 찌를 듯하고, 드리운 가지는 못 물을 건드리는데, 마치 깃대 세운 나무같고 마치 휘장을 덮어 펼친듯, 용과 뱀이 달아나는 듯 하네. 소나무 아래엔 관목과 새삼, 담쟁이 겨우살이의 덩쿨이 많고, 잎고 덩쿨이 함께 어울려졌으니, 해와 달을 가리고 있어, 햇빛은 땅에 닿지도 않네. 북으로는 층층이 암벽에 의지하고, 쌓여있는 돌들이 허공향해 박혀 있는데, 기이한 초목들이 그 위를 덮고 있네. 녹음이 우거지고, 붉은 열매들이 주렁주렁하지만, 그 이름을 알 수 없는데 사철 뛰어난 빛깔이네.

가경(嘉慶) 갑자(甲子) 포절(蒲節 : 단오절) 후일에 중보(仲甫) 선생께 글 써드리니 가르쳐 주시길 원합니다. 완백산민(完白山民) 등석여 쓰다.

2. 小窓幽記(陳繼儒)

萬綠陰中　小亭避暑　八闥洞開　几簟皆綠　雨過蟬聲　風來花氣令人自醉
大抵黑白善惡　只宜在心　不宜在口　內存精明　外示渾厚　此大豪傑之局量　若靈臺無主　一味
鶻突　豈包荒之謂哉　回光自照　予心中善惡太分明　遇有不平　觸機輒發　以此涉世難矣　請取
此語　爲終身之韋弦　一言而能傷天地之和　一事而能折終身之福者　切須檢點　凡人及語所不平
則氣必動　色必變　辭必厲　惟韓魏公不然　更說到小人忘恩背義　欲傾己處　而辭氣和平　乃如
道尋常事　好醜太明　則物不契　賢愚太明　則人不親　士君子須　是內精明　而外渾厚　使好醜兩
得其平　賢愚受益　纔稱德量　有作用者　器宇定是不凡　有受用者　才情必不雲露　風來疎竹　風
過而竹不留聲　雁渡寒潭　雁去而潭不留影　故君子事來而心始見　事去而心隨空
鄧石如　篆書

온통 푸른 그늘 속의 작은 정자에서 더위를 피하는데, 대궐문은 활짝 열려있고, 안석과 대자

리도 푸른데, 비 개이자 매미가 울고, 바람불자 꽃향기는 사람들 취하게 만든다.

대저, 흑과 백, 선과 악이란 다만 마음속에 있는 것이지, 입에 있는 것은 아니다. 속으로는 깨끗하고 밝은 것을 품고, 밖으로는 온화하고 인정이 두텁게 드러나야 하는데, 이것이 바로 훌륭한 호걸의 배포와 능력인 것이다. 만약 마음속에 주인이 없어서, 황당한 일을 겪게 된다면, 어찌 도량이 넓고 관대해질 수 있다고 말할 수 있으리오! 빛을 돌려 스스로 비춰보면, 나의 가슴 속에도 선과 악은 분명하게 구분할 수 있을 것인데, 불평스런 일을 당하거나, 기회를 만나서 문득 어떤 일을 시작해보려 할 때, 이 선과 악의 구별로써 세상을 살아간다는 것은 어려운 일인 것이다. 이 말을 잘 간직하여 죽을 때까지 스스로 성질의 모순을 잘 경계하기를 청한다. 한마디 말로써 천지의 조화에 상처를 낼 수 있고, 한가지 일로써 능히 종신토록 이어질 복을 끊을 수도 있는 것이니 모든 것을 반드시 점검해야 한다.

평범한 이들은 들은 말들이 불평함을 접하게 되면, 곧 기운이 반드시 일어나고, 얼굴빛은 반드시 변하며, 말은 반드시 사나워지는데, 오직 한위공(韓魏公)만은 그렇게 대처하지 않았다. 다시 말하면 소인은 은혜를 잊어버리고, 의리도 배반까지 하니, 자기를 낮추려고 하는 곳에 기운이 다스려지고 평화가 오는데, 이렇게 도(道)라는 것은 대수롭지 않은 일과 같은 것이다.

좋은 것과 추한 것을 매우 분명히 하면 만물과 관계가 맺어지지 않고, 현명하고 어리석은 것을 매우 분명히 한다면, 사람들이 친하게 지내려 하지 않는다. 선비와 군자는 반드시 안으로는 깨끗하고 밝으며, 밖으로는 온화하고 인정이 두터워야 하는데, 좋은 것과 추한 것 두가지 모두를 고르게 받아들이고, 현명하고 어리석은 것도 많이 접해 보아야 겨우 덕의 양을 헤아릴 수 있게 되는 것이다.

행해본 적이 있는 자는 도량이 반드시 평범하지 않고, 받아들이는 자는 재치있는 생각이 반드시 구름과 이슬처럼 보잘 것 없지는 않다.

성긴 대 숲에 바람이 불어오는데 바람 불어와도 대나무는 소리 머금지 않고, 기러기 찬 연못을 지나는데 기러기 날아가도 연못엔 그림자 남지 않네. 고로 군자는 일이 닥치면 마음이 비로소 일어나기 시작하고 일이 끝나면 마음은 비우게 된다.

등석여 전서로 쓰다.

주 · 精明(정명) : 깨끗하고 밝은 것.

· 渾厚(혼후) : 온화하고 인정이 두터운 것.

· 局量(국량) : 배포와 능력.

· 靈臺(영대) : 마음. 정신.

· 鶻突(골돌) : 황당한 일.

· 包荒(포황) : 도량이 넓고 관대한 것.

· 觸機(촉기) : 기회를 얻는 것.

· 涉世(섭세) : 세상을 살아가는 것.

· 韋弦(위현) : 성질의 모순을 잘 경계하고 다스리는 것.

- 韓魏公(한위공) : 북송(北宋)때의 유명한 정승이었던 한기(韓琦).
- 尋常(심상) : 대수롭지 않고 예사롭게. 평범한 것.
- 器宇(기우) : 기량 곧, 사람의 재능과 도량.
- 才情(재정) : 재치있는 생각.

p. 52~127

3. 弟子職(管仲)

先生施教	선생께서 가르침을 베풀거든
弟子是則	제자는 이를 본받는다
溫恭自虛	겸손하고 공손하게 스스로를 비우고
所受是極	받아들임을 극진히 해야 한다
見善從之	선을 보면 그것을 따르고
聞義則服	의로움을 들으면 실천한다
溫柔孝弟	온화 유순하고 부모께 효도하며 어른께 공경하여
毋驕恃力	교만하거나 자신의 힘만을 믿지 말아야 한다
志無虛衺	뜻에는 허황되고 사악함이 없어야 하고
行必正直	행동은 반드시 정직해야 한다
游居有常	노는 곳과 거처하는 것은 일정한 법도가 있으니
必就有德	반드시 덕이 있는 것을 취해야 한다
顔色整齊	낯빛은 정숙하고 장중해야 하며
中心必式	마음은 반드시 법도를 지킨다
夙興夜寐	아침 일찍 일어나고 밤늦게 자며
衣帶必飭	옷과 허리띠는 반드시 단정히 한다
朝益暮習	아침이면 가르침을 받고 저물면 다시 익혀
小心翼翼	조심하고 삼가 익힌다
一此不懈	한결같이 이처럼 게으르지 않는 것
是謂學則	이것을 일러 배우는 법도라 말한다
少者之事	젊을 때 배우는 자의 본문이란
夜寐早作	밤에 늦게 자고 아침 일찍 일어나는 것이다
旣拚盥漱	일어나면 청소하고 세수하며 양치질한 뒤
執事有恪	맡은 일은 공손하게 삼가 행한다
攝衣共盥	단정히 옷을 입고 세숫물을 받고 선생님을 기다린다

先生乃作	선생님이 세수를 마치기를 기다렸다가
沃盥徹盥	세수를 마치면 세숫물을 치우고
汜拚正席	집안을 청소하고 강의 자리를 잘 정리한 다음엔
先生乃坐	선생께서 강의하시길 기다린다
出入恭敬	출입은 모두 공경심을 가지고서
如見賓客	모습은 마치 귀한 손님을 맞이하듯 해야 한다
危坐向師	단정히 앉아서 선생을 향해 바라보고
顔色毋怍	용모와 안색을 단정히 하고 바꾸지 않는다

受業之紀	수업을 듣는 학과의 차례와 순서의 진행은
必由長始	반드시 연장 학생부터 시작하는데
一周則然	첫번째는 이런 모양으로 진행하고
其餘則不	그 뒤로는 반드시 그럴 필요는 없다
始誦必作	처음 글을 암송할 땐 반드시 일어나서 하고
其次則已	이후에는 그렇게 할 필요는 없다
凡言與行	무릇 모든 언어와 행동은
思中以爲紀	중화(中和)의 도를 법도로 삼는다
古之將興者	옛날에 크게 성공한 자는
必由此始	반드시 이렇게 시작하였다
後至就席	뒤늦게 온 학생이 자리에 나아갈 때면
陜坐則起	옆에 앉은 이는 응당 일어나서 양보한다
若有賓客	만약 귀한 손님이 찾아오면
弟子駿作	제자들은 신속히 일어나서 맞이한다
對客無讓	오신 손님에게는 냉담하게 하지 말고
應且遂行	신속히 응대하고 맞이하러 가는데
趨進受命	신속히 들어가서 선생님의 명을 받는다
所求雖不在	가령 온 손님이 찾는 이가 비록 없으면
必以反命	반드시 그가 돌아온 후에 알려주고
反坐復業	자리에 돌아가서 계속 학습을 이어간다
若有所疑	만약 학습 중에 의문나는 일이나 어려움이 있으면
奉手問之	공손하게 그것을 풀어본다
師出皆起	선생께 수업 뒤 나갈 때면 모두 일어난다

至于食時	밥을 먹을 때 이르러서는
先生將食	선생께서 식사를 하려할 때는

弟子纂饋	제자들은 밥과 반찬을 올려드린다
攝衽盥漱	옷소매를 걷고 세수하고 양치질을 한 뒤
跪坐而饋	꿇어 앉아서 밥과 반찬을 선생께 올린다
置醬錯食	장과 음식을 차려 드릴 땐
陳膳毋悖	밥상에는 잡다하게 진열하지 않는다
凡置彼食	보통 일반적으로는 식사를 올리는 순서는
鳥獸魚鼈	육식동물 종류의 반찬에는
必先菜羹	반드시 먼저 나물국을 먼저 올린다
羹胾中別	고깃국은 중앙에 놓고
胾在醬前	육고기는 장의 앞 부분에 놓아두며
其設要方	설치한 상은 반드시 방정하게 한다
飯是爲卒	밥은 가장 뒤에 올려 드리는데
左酒右漿	왼쪽엔 술과 오른쪽엔 미음을 둔다
告具而退	식사준비가 끝나면 알려드리며 물러나 있고
奉手而立	단정히 손을 모아서 곁에 서 있는다
三飯二斗	일반적으로 세 그릇의 밥과 두 국자의 술을 준비한다
左執虛豆	제자들은 왼손엔 빈 그릇을 들고
右執挾匕	오른손으로는 수저를 집는다
周旋而貳	식탁을 돌면서 밥과 술을 첨가한다
唯嗛之視	그릇이 비는 것을 살펴보고
同嗛以齒	나이 순서대로 첨가해 준다
周則有始	한바퀴를 돈 뒤엔 다시 시작하여
柶尺不跪	주걱자루를 쥐고 첨반(添飯)하되 꿇어 앉지는 않는다
是謂貳紀	이것이 술과 음식을 첨반하는 법도이다
先生已食	선생님이 식사를 끝내면
弟子乃徹	제자는 곧 상을 치운다
趨走進漱	재빨리 양치할 물을 올리고
拚前斂祭	자리를 청소하여 남은 음식을 치운다
先生有命	선생님의 말씀이 있으면
弟子乃食	제자들은 곧 식사를 한다
以齒相要	나이 순서대로 자리를 잡는데
坐必盡席	자리는 반드시 다 채운다
飯必奉擥	밥은 반드시 손으로 들고 먹되
羹不以手	국은 반드시 손으로 들지 않는다

亦有據膝　　　또한 손을 무릎에 놓거나

無有隱肘　　　팔꿈치를 기대지 않는다

旣食乃飽　　　먹고나서 배부르면

循咡覆手　　　입술 주위를 깨끗이 닦는다

振衽掃席　　　옷자락을 걷고서 자리 청소를 깨끗이 하며

已食者作　　　식사를 마친자는 일어나서

摳衣而降　　　옷자락을 들고서 자리를 떠난다

旋而鄉席　　　돌아와서 자리에 앉아서

各徹其饋　　　각각 남은 반찬을 치우는데

如于賓客　　　빈객을 대접할 때와 같이 한다

旣徹并器　　　상을 물린 뒤 식기를 치우며

乃還而立　　　돌아와서 자리에 선다

凡拚之道　　　무릇 청소하는 법도는

實水于盤　　　대야에 물을 담고서

攘臂袂及肘　　　팔 소매와 팔꿈치를 걷어서

堂上則播灑　　　당(堂)위에 물을 뿌리고

室中握手　　　방안에는 두 손으로 물을 움켜쥐고 뿌린다

執箕膺揲　　　쓰레받기를 집어서

厥中有帚　　　그 가운데에 쓸어 담는다

入戶而立　　　문에 들어설 때는 올바르게 서고

其儀不貸　　　거동을 흐트려서 안된다

執帚下箕　　　빗자루를 잡고 쓰레받기를 내려서

倚于戶側　　　문의 옆에 기대어 놓는다

凡拚之紀　　　무릇 청소하는 순서는

必由奧始　　　반드시 서남쪽 구석에서부터 시작한다

頫仰磬折　　　허리를 펴거나 굽혀서 구석구석 청소하는데

拚毋有勞　　　청소할 때는 크게 움직이지 않는다

拚前而退　　　뒤로 나아가며 앞쪽을 청소하고

聚于戶內　　　쓰레기는 문 귀퉁이에 모은다

坐版排之　　　무릎은 꿇고 앉아서 쓰레기를 담는데

以葉適己　　　쓰레받기 입구를 자기를 향하여

實帚于箕　　　쓰레받기에 비질하여 담는다

先生若作　　　선생님께서 만약 청소하려고 한다면

乃興而辭　　　극구 사양토록 해야 한다

坐執而立　　　쓰레받기를 잡고 일어서서

邃出棄之　　　밖으로 나가서 그것을 버린다

旣拚反立　　　청소가 끝나면 돌아와서 서는데

是協是稽　　　이것이 청소하는 법도이며

暮食復禮　　　저녁식사는 아침식사와 청소할 때 예절과 같다

昏將舉火　　　저물녘에는 횃불을 붙여

執燭隅坐　　　제자가 잡고서 방구석에 앉는다

錯總之法　　　섶단을 곁에 두는 방법은

橫于坐所　　　선생님이 계신 곳과 가로로 두고

櫛之遠近　　　불타고 남은 길이를 봐서

乃承厥火　　　끊어지지 않게 불을 붙이고

居句如榘　　　새로 가져온 섶단도 그와 같이 둔다

蒸間容蒸　　　섶단 묶음 사이에는 한 묶음을 둘 공간을 둔다

然者處下　　　타고 있는 앞 섶단에

奉椀以爲緖　　　타다 남은 재를 담는다

右手執燭　　　오른손으로 횃불을 쥐고

左手正櫛　　　왼손으로 남은 재를 정리한다

有墮代燭　　　피곤하여 다른 사람과 횃불을 교대하려면

交坐無倍尊者　　　앉아서 바꾸어야 하는데 스승께 등돌리지 말고

乃取厥櫛　　　남은 재를 모두 모아서

邃出是去　　　밖으로 나가서 그것을 버린다

先生將息　　　선생님이 주무시고자 할 때는

弟子皆起　　　제자들은 모두 일어난다

敬奉枕席　　　삼가 배게와 자리를 받들고서

間所何止　　　어디에 발을 둘지 물어본다

俶衽則請　　　잠자리가 정돈되면 적당한지 여쭙고

有常有不　　　법도에 맞으면 여쭈지 않는다

先生旣息　　　선생께서 주무시게 되면

各就其友　　　각자 벗들과 함께

相切相磋　　　서로 절차탁마하여

各長其儀　　　각각 배운 그 의리를 익힌다

周則復始　　　두루 공부하여 다시 익히는 것

是謂弟子之紀　　이것이 제자의 공부하는 도리라고 말한다

嘉慶 龍飛九年 歲在焉逢 困敦十有一月 丙戌
朔粵十有八日 癸卯古皖 鄧石如篆于辨志書塾

p. 128~156

4. 張子西銘(張載)

乾稱父　坤稱母　予玆藐焉　乃混然中處　故天地之塞吾其體　天地之帥吾其性　民吾同胞物吾與
也　大君者吾父母宗子　其大臣宗子之家相也　尊高年所以長其長　慈孤弱所以幼其幼　聖其合德
賢其秀也　凡天下疲癃殘疾　惸獨鰥寡　皆吾兄弟之顚連而無告者也　于時保之　子之翼也　樂且
不憂　純乎孝者也　違曰悖德　害仁曰賊　濟惡者不才　其踐形惟肖者也　知化則善述其事　窮神
則善繼其志　不愧屋漏爲無忝　存心養性爲匪懈　惡旨酒　崇伯子之顧養　育英才　潁封人之錫類
不弛勞而底豫　舜其功也　無所逃而待烹申生其恭也　體其受而歸全者參乎　勇於從而順令者伯
奇也　富貴福澤　將厚吾之生也　貧賤憂戚　庸玉女於成也　存吾順事　沒吾寧也
嘉慶十年秋中節在卷石山房程蘅衫學余書爲書此銘與之完白山人鄧石如

[참고] 원명(原名)은 《정완(訂頑)》으로 《정몽(正蒙)·건칭편(乾稱篇)》의 한편이다. 장재(張載)가 일
찌기 학당쌍용(學堂雙牖)의 우측에 기록해 두었는데 이는 자신의 완고한 마음을 고치겠다는
결심과 각오로 붙여놓고 늘 읽고했다고 한다.

하늘은 아버지라 칭하고, 땅은 어머니라 칭한다. 나는 여기에서 미미하게 그 가운데에 뒤섞여
서 존재한다. 고로 천지의 가득함이 내 몸을 이뤘고, 천지의 주재하는 이치가 나의 본성을 이
뤘다. 백성들은 나의 형제이며 만물은 나와 함께 하는 것이다. 위대하신 임금은 내 부모님의
종자(宗子)요, 그 대신들은 종자의 가신(家臣)들이다. 나이 드신 분을 존경하는 것은 집안의
어른을 모시는 것과 같고, 고아나 어린아이를 사랑하는 것은 내 아이를 사랑하는 것과 같다.
성인은 천자의 덕을 합한 자이고, 현인은 그 덕이 뛰어난 사람이다. 무릇 천하의 노쇠하고, 지
치고, 병들고, 상한 이와 형제 없는 이와 홀아비, 과부들은 내 형제인데 어렵고 괴로운 처지에
도 알릴 데 없는 자들이다.
이에 그들을 보호하는 것은 자식이 부모를 공경하는 것과 같다. 그들을 즐겁게 하고 또 근심
을 없애주는 것은 순수한 효도하는 자와 같다. 도리를 어기는 것은 패덕이라 하고 인(仁)을 해
치는 것을 역적이라 한다. 악을 행하는 것은 못난 행동이며, 몸소 실천하는 사람은 성인을 닮
은 자라 한다. 변화를 알면 곧 그 사업을 잘 펼칠 것이고, 신명(神明)을 궁구하면, 곧 하늘의
뜻을 잘 계승할 수 있다. 아무도 없는 집안에서 부끄럼이 없이 욕됨없이 행하고, 마음을 지키

고 본성을 길러 게으르지 않게 해야 한다. 술을 마다하는 것은 숭백(崇伯)의 아들인 우(禹)가 부모를 돌보고자 한 것이고, 영재를 키우는 것은 영곡(穎谷)의 봉인(封人)인 영고숙(穎考叔)의 효성을 본받아 효자를 낳은 것이다. 노력을 게을리 하지 않고, 마침내 부모를 기쁘게 한 이는 순(舜)의 공이요, 첨언으로 죽게되어도 도망가지 않고 죽음을 기다리는 이는 진태자 신생(申生)의 공경함인 것이다. 부모에게서 받은 몸을 온전하게 돌려 보낸 이는 증자(曾子)이며, 부모를 따르는데 용감하게 명령에 순종한 이는 윤백기(尹伯奇)이다. 부귀와 복록은 장차 나의 삶을 후하게 해 주는 것이다. 살아가면서 내가 일을 순리에 맞게 처리하면 죽은 뒤에도 내가 편안해 지는 것이다.

주
- 崇伯(숭백) : 중국 숭(崇)땅의 백(伯)으로 봉해진 우(禹)의 아버지인 곤(鯀)을 말한다. 우순으로부터 9년 홍수를 다스릴 것을 명받았으나 치적이 없자 우산(羽山)에서 처형당했는데, 그의 아들 우가 사공(司空)에 등용되어 치수정리하는 공적을 남겼다.
- 穎考叔(영고숙) : 춘추시대 정(鄭)나라의 효자로 정장공(鄭莊公)이 숙단(叔段)의 반란으로 자기 어머니 강씨(姜氏)를 영성에서 추방하였는데, 정장공이 고깃국을 내리니 영고숙이 국물만 먹고 고기를 어머니에게 갖다주려고 한 고사가 《좌전》에 기록되어 있다.
- 申生(신생) : 중국 진(晉)나라 헌공(獻公)의 태자로, 아버지가 여희를 총애하여 그 소생인 해제(奚齊)를 후계자로 봉하고 신생을 처형하려 했으나 도망가지도 않고 공경을 다했던 인물이다.

p. 157~181

5. 般若波羅蜜多心經(2種)

觀自在菩薩 行深般若波羅蜜多時 照見五蘊皆空度一切苦厄舍利子 色不異空 空不異色 色卽是空 空卽是色 受想行識 亦復如是 舍利子 是諸法空相 不生不滅 不垢不淨 不增不減 是故 空中無色 無受想行識 無眼耳鼻舌身意 無色聲香味觸法 無眼界 乃至 無意識界 無無明 亦無無明盡 乃至 無老死 亦無老死盡 無苦集滅道 無智亦無得 以無所得故 菩提薩埵 依般若波羅蜜多故 心無罣礙 無罣礙故 無有恐怖 遠離顚倒夢想 究竟涅槃 三世諸佛 依般若波羅蜜多故 得阿耨 多羅三藐三菩提 故知般若波羅蜜多 是大神呪 是大明呪 是無上呪 是無等等呪 能除一切苦 眞實不虛故說 般若波羅蜜多呪 卽說呪曰
揭諦揭諦 般羅揭諦 般羅僧揭諦 菩提 莎婆呵

觀自在菩薩이 般若波羅蜜多를 깊이 행할때에 다섯가지의 요소가 모두 비었음을 비추어 보고는 모든 괴로움을 度하였다. 舍利子여, 물질이 공과 다르지 않고 공이 물질과 다르지 않으니 물질이 곧 공이고 공이 곧 물질이며, 감각 생각, 의지와 인식도 역시 이와 같다. 舍利子여, 이 모든 법의 비어있는 모양은 생기는 것도 아니요, 없어지는 것도 아니며, 더러운 것도 아니고,

깨끗한 것도 아니며, 증가하는 것도 아니고, 줄어드는 것도 아니다. 이런 고로 공한 가운데 물질도 없고 감각, 생각, 의지와 인식도 없고, 눈, 귀, 코, 혀, 옴, 뜻도 없으며, 빛, 소리, 향기, 맛, 접촉, 법도 없고, 눈의 경계 내지 인식의 경계도 없으며, 無明도 없고 無明의 다함도 역시 없고, 늙고 죽는 것도 없고, 늙고 죽음이 다함도 역시 없어서 괴로움, 번뇌, 열반, 수고도 없고, 지혜도 없으며 얻을것도 역시 없으니 얻는 바가 없는 이유이다. 菩提薩埵는 般若波羅蜜多를 의지하므로 마음속에 걸림이 없어지고, 걸림이 없는고로 두려움이 없어져 바뀌어 버리는 망상이 있지 아니하므로, 마침내는 涅槃을 이루어서 三世의 모든 부처도 般若波羅蜜多를 의지하는 연유로 끝없이 높고 바른 큰 깨달음을 얻었다. 그러므로 알리라. 般若波羅蜜多는 큰 신령한 주문이요, 이는 밝은 주문이요, 이는 위없는 주문이요, 이는 동등한 이 없는 주문으로 능히 일체의 괴로움을 없애주고 진실하여 허망하지 않느니라. 故로 般若波羅蜜多를 말하노니 곧 주문하여 이르기를. '가자 가자 저 언덕가자 저 언덕을 다 건너가면 깨달음을 성취하리'

p. 182~195

6. 荀子 宥坐篇

孔子觀於魯桓公之廟　有欹器焉　問於守者　此謂何器　對曰　此蓋宥坐之器　孔子曰　吾聞宥坐之器　虛則欹　中則正　滿則覆　明君以爲至誠　故常置之於坐側　顧謂弟子曰　試注水焉　迺注之水　中則正　滿則覆　夫子喟然　歎曰　烏戲　夫物有滿而不覆者哉　子路進曰　敢問持滿有道乎子曰　聰明睿智　守之以愚　功被天下　守之以讓　勇力振世　守之以怯　富有四海　守之以謙　此所謂　損之又損之之道也　頤齋大人書　鄧琰

공자께서 노(魯) 환공(桓公)의 사당에서 둘러보시다가, 비스듬히 기대어 놓은 그릇을 보았다. 사당을 지키는 자에게 "이것은 무슨 그릇입니까?"하고 물었다. 그가 답하기를 "그것은 아마도 유좌(宥坐)라는 그릇입니다."라고 하자 공자가 말하기를 "내가 듣기로는 유좌라는 그릇은 속을 비워두면 기울어지고 반쯤 채우면 바르게 서있고, 가득 채우면 엎어져서 쏟아진다고 하였소. 그러기에 현명한 임금은 이것이 지극히 정성스러운 것이라 여겨서 항상 자신의 왼쪽에 두었다고 하였소." 공자가 제자들을 돌아보면서 이르기를 "물을 부어보아라." 하였기에 이내 물을 부었더니, 중간쯤 되니 바르게 서 있고, 가득 채우자 엎어졌다. 공자께선 이에 슬픈 기색으로 탄식하면서 "아아! 무릇 사물이 가득차서 엎어지지 않는 것이 어디 있겠는가?"라고 하였다. 자로가 나오면서 말하기를 "감히 여쭙건데 가득 채운 것을 그대로 유지할 방법은 없습니까?"하였다. 공자께서 이르기를 "총명하고 지혜가 있어도 자신을 지킬 때는 어리석은 듯이 하고, 공로가 천하를 덮는다 할 지라도, 자신을 지키는데는 양보로써 하며 용감한 힘으로 세상을 떨친다 하더라도, 자신을 지키는데는 겁을 먹은듯이 해야 하며 부유하여 온 세상을 차지하더라도, 자신을 지키는데는 겸손해야 한다. 이것이 이른바 자신을 덜고 또 덜어내는 도라고

하는 것이다."고 하였다.

• 桓公(환공) : 춘추시대 노나라의 국군(國君)으로 이름은 윤(允)이고 혜공(惠公)의 적자이다.
　• 欹器(의기) : 주(周)나라 때 임금을 경계하기 위해 만들었다는 그릇.
　• 宥坐(유좌) : 宥(유)는 右(우)와 통한다. 즉 좌우에 두고 교훈을 삼는 것.
　• 子路(자로) : 공자의 제자로 성은 仲(중), 이름은 由(유)이다. 성격이 거칠고 용맹하였다.

索引

人

ㅂ

編著者 略歷

성명 : 裵 敬 奭
아호 : 연민(研民) 1961년 釜山生

■ 수상
• 대한민국미술대전 우수상 수상
• 월간서예대전 우수상 수상
• 한국서도대전 우수상 수상
• 전국서도민전 은상 수상

■ 심사
• 대한민국미술대전 서예부문 심사
• 포항영일만서예대전 심사
• 운곡서예문인화대전 심사
• 김해미술대전 서예부문 심사
• 대한민국서예문인화대전 심사
• 부산서원연합회서예대전 심사
• 울산미술대전 서예부문 심사
• 월간서예대전 심사
• 탄허선사전국휘호대회 심사
• 청남전국휘호대회 심사
• 경기미술대전 서예부문 심사
• 부산미술대전 서예부문 심사
• 전국서도민전 심사
• 제물포서예문인화대전 심사
• 신사임당이율곡서예대전 심사

■ 전시출품
• 대한민국미술대전 초대작가전 출품
• 부산미술대전 초대작가전 출품
• 전국서도민전 초대작가전 출품
• 한 · 중 · 일 국제서예교류전 출품
• 국서련 영남지회 한 · 일교류전 출품
• 한국서화초청전 출품
• 부산전각가협회 회원전
• 개인전 및 그룹 회원전 100여회 출품

■ 현재 활동
• 대한민국미술대전 초대작가(한국미협)
• 부산미술대전 초대작가(부산미협)
• 한국서도대전 초대작가
• 전국서도민전 초대작가
• 청남휘호대회 초대작가
• 월간서예대전 초대작가
• 한국미협 초대작가 부산서화회 부회장 역임
• 한국미술협회 회원
• 부산미술협회 회원
• 부산전각가협회 회장 역임
• 한국서도예술협회 회장
• 문향묵연회, 익우회 회원
• 연민서예원 운영

■ 번역 출간 및 저서 활동
• 왕탁행초서 및 40여권 중국 원문 번역 출간
• 문인화 화제집 출간

■ 작품 주요 소장처
• 신촌세브란스 병원
• 부산개성고등학교
• 부산동아고등학교
• 중국 남경대학교
• 일본 시모노세끼고등학교
• 부산경남 본부세관

주소 : 부산광역시 중구 해관로 59-1
　　　(중앙동 4가 원빌딩 303호 서실)
Mobile. 010-9929-4721

月刊 **書藝文人畵** 法帖시리즈 07 등석여서법

鄧 石 如 書 法 (篆書)

2023年 7月 5日 초판 발행

저 자 배 경 석

발행처 **書刼文人畵** 서예문인화

등록번호 제300-2001-138
주소 서울시 종로구 인사동길 12, 310호(대일빌딩)
전화 02-732-7091~3 (도서 주문처)
 02-738-9880 (본사)
FAX 02-725-5153
홈페이지 www.makebook.net

값 18,000원

月刊 書藝文人畵 法帖 시리즈

1 石鼓文(篆書)

2 散氏盤(篆書)

3 毛公鼎(篆書)

4 大盂鼎(篆書)

5 吳昌碩書法(篆書五種)

6 吳讓之書法(篆書七種)

10 張猛龍碑(楷書)

11 元珍墓誌銘(楷書)

12 元顯儁墓誌銘(楷書)

14 九成宮醴泉銘(楷書)

15 顔勤禮碑(唐 顔眞卿書)

16 高貞碑(北魏 楷書)

20 乙瑛碑(隸書)

21 史晨碑(隸書)

22 禮器碑(隸書)

23 張遷碑(隸書)